折射集
prisma

照亮存在之遮蔽

Art Is Not What You Think It Is

Donald Preziosi Claire Farago

当代学术棱镜译丛·视觉文化与艺术史系列

丛书主编 张一兵　副主编 周宪　周晓虹

〔美〕唐纳德·普雷齐奥西　〔美〕克莱尔·法拉戈　著

谷文文　译

艺术并非你想的那样

南京大学出版社

《当代学术棱镜译丛》总序

自晚清曾文正创制造局，开译介西学著作风气以来，西学翻译蔚为大观。百多年前，梁启超奋力呼吁："国家欲自强，以多译西书为本；学子欲自立，以多读西书为功。"时至今日，此种激进吁求已不再迫切，但他所言西学著述"今之所译，直九牛之一毛耳"，却仍是事实。世纪之交，面对现代化的宏业，有选择地译介国外学术著作，更是学界和出版界不可推诿的任务。基于这一认识，我们隆重推出《当代学术棱镜译丛》，在林林总总的国外学术书中遴选有价值篇什翻译出版。

王国维直言："中西二学，盛则俱盛，衰则俱衰，风气既开，互相推助。"所言极是！今日之中国已迥异于一个世纪以前，文化间交往日趋频繁，"风气既开"无须赘言，中外学术"互相推助"更是不争的事实。当今世界，知识更新愈加迅猛，文化交往愈加深广。全球化和本土化两极互动，构成了这个时代的文化动脉。一方面，经济的全球化加速了文化上的交往互动；另一方面，文化的民族自觉日益高涨。于是，学术的本土化迫在眉睫。虽说"学问之事，本无中西"（王国维语），但"我们"与"他者"的身份及其知识政治却不容回避。但学术的本土化绝非闭关自守，不但知己，亦要知彼。这套丛书的立意正在这里。

"棱镜"本是物理学上的术语，意指复合光透过"棱镜"便分解成光谱。丛书所以取名《当代学术棱镜译丛》，意在透过所选篇什，折射出国外知识界的历史面貌和当代进展，并反映出选编者的理解和匠心，进而实现"他山之石，可以攻玉"的目标。

本丛书所选书目大抵有两个中心：其一，选目集中在国外学术界新近的发展，尽力揭橥域外学术20世纪90年代以来的最新趋向和热点问题；其二，不忘拾遗补阙，将一些重要的尚未译成中文的国外学术著述囊括其内。

众人拾柴火焰高。译介学术是一项崇高而又艰苦的事业，我们真诚地希望更多有识之士参与这项事业，使之为中国的现代化和学术本土化做出贡献。

丛书编委会
2000 年秋于南京大学

目　录

001 / **图　录**

001 / **序　艺术并非你想的那样**

001 / **致　谢**

001 / **导言　艺术与/作为宣言**

003 / "宣言"是做什么的?

010 / 我们是谁,以及为何写这本书

013 / 本书的组织结构

014 / 对艺术观念问题的介入

020 / **第一次介入　艺术与作者**

025 / 作为代理人的艺术家

027 / 艺术家的高贵

029 / 艺术(中)的真理

035 / **第二次介入　艺术的危险与视觉的陷阱**

041 / 把矩阵带出(再返回)欧洲

044 / 浪漫主义的英雄艺术家

046 / 艺术的不满

055 / **第三次介入　去看"蒙蔽"我们的框架**

058 / 神的黄昏

063 / 重现精神性

071 / 第三空间

079 / **第四次介入　解构艺术的实践主体**

080 / 关于其他艺术创作实践的艺术化

082 / 多面网络中的多种实践主体

085 / 协作/参与/一件接着一件

091 / 分散性和偶然性实践主体

093 / 西部沙漠画的双重根源

100 / **第五次介入　当地与全球的交集**

103 / 四种符号

105 / 艺术史和人类学中的意义:两种方法

117 / 现代表意理论:忘记圣餐或铭记

129 / **第六次介入　突破艺术与宗教的联系**

130 / 谁拥有过去? 谁支付租金?

136 / 柏拉图的困境

146 / **第七次介入　商品化艺术的艺术性**

146 / 博物馆与意义的生产

147 / 安置含义

148 / 管理歧义

149 / 惠灵顿的本土主义(蒂帕帕国家博物馆)

154 / 作为再现艺术品之外的博物馆

156 / 在丹佛拥抱艺术

159 / 商品化的艺术/艺术的商品化

162 / 面对当代美学回归

164 / 问题的处理

171 / **索　引**

图　录

002 / I.1　人们在卢浮宫争相拍摄《蒙娜丽莎》

005 / I.2　巴托罗密欧·科拉迪尼,《理想城市》

006 / I.3　提波·哈雅斯,《个人时装秀》

012 / I.4　尼安德特人与土著人头骨对比

021 / 1.1　镰仓大佛

022 / 1.2　达明安·赫斯特,《看在上帝的分上》

036 / 2.1　印卡·修尼巴尔,《瓶中的纳尔逊战舰》

048 / 2.2　施林·奈沙,《揭开面纱》

049 / 2.3　莫娜·哈透姆,《住所》(12 个铁框架)

059 / 3.1　凯布朗利博物馆第一展馆的展示场景

061 / 3.2　澳大利亚的西部沙漠绘画展示场景

064 / 3.3　艾米丽·卡茉·肯瓦芮,《我的国家♯20》

066 / 3.4　艾米丽·卡茉·肯瓦芮,《乌托邦系列》

069 / 3.5　理查德·贝尔,《大笔触》

072 / 3.6　艾米丽·卡茉·肯瓦芮坐在"蜡染卡车"中;阿普里尔·海恩
　　　　　斯·楠加拉 在做蜡染

073 / 3.7　帕普尼亚西部的皮格里营地

081 / 4.1　伊尔帕拉的割礼仪式

093 / 4.2　帕普尼亚学校的蜜蚁壁画

109 / 5.1　来自古科林斯的奉献物

109 / 5.2　圭多·马佐尼,与亚利马太的约瑟一致的阿拉贡的阿方索的遗
　　　　　容面具

110 / 5.3　瓦雷泽的《圣母升天》

133 / 6.1 《边疆摄影:阿比·瓦尔堡在美国(1895—1896)》封面

151 / 7.1 路易斯·德·梅纳,《卡斯塔绘画》

152 / 7.2 毛利人聚会场所的布置

152 / 7.3 《怀唐伊条约》展示场景

155 / 7.4 "我们的空间"外部及内部展示场景

156 / 7.5 丹佛艺术博物馆

157 / 7.6 丹佛艺术博物馆:汉密尔顿大厦和北楼的横截面

157 / 7.7 "拥抱吧!"展览场景

158 / 7.8 托比亚斯·雷伯格,《伯特·赫尔多布勒和爱德华·O. 威尔逊在雨中》

161 / 7.9 尼尔·卡明斯、玛丽西亚·勒万多夫斯卡,《物的价值》封面

165 / 7.10 奥拉维尔·埃利亚松,《气味通道》

艺术并非你想的那样

序 艺术并非你想的那样

　　本书由一系列相关联的文章组成，这些文章是对目前有关艺术观念讨论的介入性研究①，并作为布莱克韦尔（Blackwell）的"宣言"（Manifesto）系列之一结集出版了。此标题《艺术并非你想的那样》意在列出那些在最近有关什么是艺术的讨论中**遗漏**或**未尽**的主要内容。

　　本书旨在引起对那些已成为惯例的定义的重新思考。这些有关艺术的本质、功能和命运的假设在今天已经被广泛使用，甚至出现在一些著名批评家、历史学家和理论家在各个领域发表的文章中。构成这一宣言的正是引发这些宣言的内容。它们首先是那些有关某个主题的常规知识在今天不能令人满意、需要解决的表述；其次是关注如何谨慎表达各个方面**未尽**之言的努力；最后，这种表述必定是阐述新观点的基础，这些新观点与智力和社会进步的更广阔的视野有更实质性的联系。简而言之，宣言是重塑而不是重新装饰。

　　构成本书的章节或"介入性研究"为艺术的观念带来各种讨论，这些讨论来自多个学科和专业传统：艺术史、美学、文化研究、哲学、神学、人类学、社会学等等，且这个领域在不断地扩大——布鲁诺·拉图尔（Bruno Latour）的文章《危机》（"Crises"）在此意义上定义了这种现代生活的特征，该文探讨了

　　　　这个世界如何由杂合体（hybrids）构成。通过报纸的例

　　① 原文中作者使用了"series of incursions"的表述，从此处的解释和全文内容来看，作者意在表示这些文章是对有关艺术观念讨论的参与，亦是对其一种研究性梳理，带有"主动介入""提出不同观点"之意，本文根据"incursion"一词在文中使用的不同语境对其进行意译处理。——译者注

子,他解释了我们经常如何理解这种增殖状态(multiples)。如同这样,我们将这些增殖转化为一种在我们已经熟悉的边界或类别内的战略理解方式。拉图尔解释了如何解构这种必须融入以更"集体"的方式思考的思维方式。然而,这样做的话我们也必须理解这些增殖的基础,否则我们就会忽略了它们的原始形态。拉图尔继续解释作为存在的三个"客体领域":自然化或现实存在(naturalization or the real)、集体的社会化存在(socialization of the collective)以及解构主义或叙述性的存在(deconstructive or narrative)。这些领域交叉的结果就是拉图尔的**转译**(*translation*)概念。由此,自然化便提取概念并将其投射到知识屏上,而社会化则抹去知识屏上的政治性,使其纯化(produce purity),解构则破坏了这种纯化,超越屏幕去看清真实。在文章最后,拉图尔提出了一个问题:当我们在现代结合这些力量会发生什么?为什么我们害怕这么做?拉图尔解释了"我们是如何在信仰和怀疑之间停滞不前的",因为我们相信世界从来就不是现代的。[1]

你刚读到的这段文字是我们一个很优秀的本科生在一门关于艺术观念的课程中写的。它清楚地阐明了我们课题中的许多风险。本书章节无意作为有关此类学科兴趣内或与之相关的艺术讨论的详尽历史说明,相反,它们旨在突显这些领域之间必要的历史的、批判性的和理论上的联系,以及为读者清晰和生动地呈现这种关系的必要性。

从这个意义上说,本书旨在唤起或**宣言**我们所了解的艺术中被遗忘的东西,如此,当我们重新考察我们认为所了解的东西时,可以超越那种愈加类似于旋转木马的不断"转向"的学科关注,以不同的方式进行。本书的大部分工作都是为了解决现代艺术话语中的难题,其中许多是欧洲艺术传统及其社会、文化、政治、哲学和宗教特有的文化和历史发展的具体产物。

我很快想起一个例子,有一封 2011 年 1 月 30 日写给《纽约时报》编辑的信,信的开头写着"艺术才是最重要的":

致编辑:

黛博拉·所罗门(Deborah Solomon)回顾了菲比·霍班(Phoebe Hoban)关于爱丽丝·尼尔(Alice Neel)[①]的传记,她想知道,"一个如此自恋和贫困的女人是如何成为一个感同身受地记录他人生活的人的"[《不顺从者》("The Nonconformist"),1 月 2 日]。

以这种方式重新描绘尼尔的生活画面,突显出她对此典型的后现代艺术和批评之作的错误态度:用艺术家的个人癖好来代替她的艺术。当然,所罗门误导性问题的答案是,"因为她才华横溢"。尼尔的画之所以伟大,是因为它们的绘画水平很高,而不是因为它们是名人纪事。她是一位色彩、线条、形式和构图的大师,同时也是一位面部表情的敏锐翻译者。是时候承认她是一个纯粹的伟大画家了,而不是色情和偷窥者感兴趣的对象。但她仍被刻板地认为是古怪与出格的,仅仅因为她比纽约艺术界那些被压抑、迷恋时尚的普通人更放得开。

世界上到处都是"自恋和穷困"的人,但对于一个极具天赋和敏锐观察力的人来说,这样的状态显然是一种动力,让其成为一个"感同身受地记录他人生活的人"。

丹娜·戈登(Dana Gordon)于纽约

这封信中令人难以理解的是,艺术天赋和对社会的同情(在本例中)同时存在着联系和脱节。艺术家的伟大往往会与其专业的才能(或

① 爱丽丝·尼尔,美国艺术家,以肖像画为其主要成就。

许含量较少)相关**而**非其对于社会的观察能力：她是一个（"纯粹"）伟大的画家（色彩、线条和形式等的大师），而不仅仅是一个敏锐的观察者和一个"感同身受地记录他人生活的人"。这位读者在对被评论家描绘为艺术家生活的"重现"（生活如何以及为什么是一种"图画"呢？）的评论中所揭示的正是这些变化无常所掩盖的：如同方程式中元素的假定独立性，与对艺术那些主要的**形式**、**内容**或其物质和精神的学术分析没有区别。

然而，这些区别不仅仅是冷静的科学分析所产生的抽象范畴，而是代表着在特定的历史传统内与艺术家和艺术创作实践的社会角色和责任的长期而根深蒂固的讨论相吻合的区别。在始于基督教传统深处几个世纪以来的欧洲讨论中处于危险之中的是，人类手工制作的艺术品与某种"更高"真理形式的关系。再明确地说，即我们的现代世俗话语源于一个基督教背景，而当代艺术的讨论忽略了这一背景——因为它们将艺术话语的根源只追溯到康德和 18 世纪出现的欧洲美术分类，而这通常暗示着这些思想来源于 16 世纪和 17 世纪，但在很大程度上忽略了广泛的宗教背景，在这种背景下甚至古代的材料也被嵌入了早期的现代话语中。宗教的图像理论被认为是无关紧要的，很大程度上是因为我们在历史中挖掘出了一些现代的思想。

回顾启蒙思想家以欧洲术语建立现代艺术体系之前的一个世纪，会有什么不同呢？我们试图在这本小书中去梳理这种我们所继承的、源于欧洲的对艺术的理解和审美反应的结构逻辑。我们的"挑衅"，部分是历史论据，部分是批判性的干预，参与了对世俗性的其他方面的反思，即宗教和世俗领域之间的区别是基于什么被提出的？重要的是要强调一点，我们是以**历史**为基础来研究这个问题的——我们并不希望建立一个新的艺术本体论。我们的目标是去梳理和理解我们所继承的这个本体论体系。

这在许多层面上都不是小事，特别是在所谓的西方传统中，神性（divinity）本身的概念与技艺（artifice）的概念联系在一起，宇宙本身被

艺术并非你想的那样

许多人描绘成是一位神匠（divine artificer）的作品。两位文艺复兴艺术史学家最近的一项研究倡议与我们所论证的**索引逻辑**（*logic of the index*）有密切的共鸣。克里斯托弗·伍德（Christopher Wood）和亚历山大·纳格尔（Alexander Nagel）写了一篇关于他们称之为"替代原理"（principle of substitution）的论文，用以解释特定艺术作品对其前辈的参照权限，并一直追溯到源头[2]。

事物的**索引性**（*indexicality*），被认为是一个符号和它的参照物之间的直接关系，对它的研究兴趣长期存在于艺术史和其他领域。一些对艺术史最有影响的叙述，都是以这种模式为基础、以风格史的形式提出的。20世纪70年代中期以来，传统的"风格"概念在某些方面已经被以摄影图像为原型的艺术作品本体论所取代。正如哲学家罗兰·巴特（Roland Barthes）所论证的那样，照片将自然世界的秩序印在感光乳剂上，随后印在照片的相纸上，从而赋予照片以文献地位和不可否认的真实性。然而与此同时，这种转换或记述作为世界本身的"字面"体现，从根本上说是未编码的，是一种"没有代码的信息"。罗莎琳·克劳斯（Rosalind Krauss）用影响广泛的术语论证指出，主导照片的这种必然性索引逻辑，同时支配着许多抽象和观念艺术的当代生产。自20世纪早期马塞尔·杜尚（Marcel Duchamp）的**现成品**（*Readymades*）以来，现代主义的根本问题是图像与其意义之间的模糊关系。[3] 纳格尔和伍德运用他们自己提出的索引性原理的术语给出了一种不同于使大多数风格历史得以延续的线性时间观的替代性解释。所有这些研究领域的共同点是在严格的材料和结构术语中讨论索引性本身。

为什么我们对艺术的描述如此坚持索引性？我们有兴趣通过在美学层面上的许多策略性表述（因为它们依赖于艺术的**历史**观念）中确定"索引逻辑"来开放美学方面的讨论。重点是这些艺术的历史观念如何反映当代的关注点。以下我们的讨论集中在基督教神圣物品和圣像（sacred objects and images）本身，我们的项目遵循了这个本体论的历史发展结果。从与神的接近程度来说，圣髑（relic）是等级制度中最神

XII

圣的基督教物品。确定圣髑具有神性力量的唯一主要目的是确定其真理性,即它是对基督教中心救赎教义真理的体现。圣髑创造奇迹的力量则证明了基督教的应许——即永恒的生命将给予那些值得上帝恩典的人。在历史上,特别是在16世纪的西欧(我们的项目和伍德以及纳格尔的研究对象),给予恩典的依据一直是激烈争论的主题。

在圣髑的例子中,符号和其神圣所指是相同的,二者包含在同一物体中。一个没有人干预的形象的真理性取决于它与神的直接接触,像都灵的裹尸布即一个接触性的圣物。其真理性是根据索引逻辑来解释的:当人类制造的裹尸布与神直接接触时,就产生了(神圣)形象。本书探讨了为什么在人类制作神圣物品的时候给予人类艺术家独立地位是有问题的,因为这就质疑了人造物体或形象的真理性。在人类易犯错误的情况下,是什么保证了人类制作的神圣物品和圣像的真理性呢?

在艺术家地位上升到新高度的现代早期及其之前的这段时期,关于艺术的多数神学著作主题就是弥合人力与神力之间的这种鸿沟。伍德和纳格尔假设"指称模型"(model of referentiality)是为了回应"神学对圣像的怀疑"而建立的[4]。在其论点中,他们认为艺术家并不重要,或者认为(其创作)不可能有什么新奇之处,并且(他们)"从未解释过圣髑或礼拜物的参考来源",或者将这种来源说成是"神话的""魔法的""神学的谜语",甚至是"消失的生命世界的样本"。[5]

采取这种立场即质疑基督教关于神圣物品和圣像本体论的核心主张,认为天主教会及其神学家和其他参与者不相信圣髑及圣像的神圣来源,认为这种来源是无法解释的或是由魔法性想象而来的,是一种无视基督教思想研究的做法。我们撰写这本书的一个主要目的是阐述从现代艺术观念的欧洲根源上来关注基督教图像本体论的结果。我们认为,现代世俗艺术观念的宗教基础值得关注。用最简洁的话来说,即起源于基督教神圣物品等级制度的"索引逻辑"支配着关于技巧真理性的历史观念。

忽视这些基督教来源会产生什么后果?其中最重要的一点是将艺

术家视为一位独特的诗人/天才,是其自我表达的唯一代理人,将世俗化视为一种解脱正统宗教束缚的文学浪漫主义信仰,试图在一个无法理解的空间里进行一次清理。世俗化仅是一种休停,聪明的做法是用艺术的观念代替宗教的。拿破仑就"解放"了一些物品,使新共和国的公民能够欣赏他们作为法国父权/父权制度一部分的艺术价值——这是一种美学和政治清洗。[6]其结果是将注意力从神圣造物的宗教背景上转移开——将物质艺术从与新教或天主教关于其意义争论的联系中解放出来。开头大写的"艺术"即使世俗化成为可能的发明,正如拿破仑的战略性理解。

注释

[1] 2010 年 11 月 26 日,科罗拉多大学亚利桑德拉·海涅(Alexandria Heine)的网络作业《艺术史中的重要问题》中的"生活中的视觉性"(Visuality in Our Lives),援引自 Bruno Latour, "Crisis," in *We Have Never Been Modern*, trans. Catherine Porter (Cambridge, MA: Harvard University Press, 1993): 1-12。

[2] Alexander Nagel and Christopher S. Wood, "Toward a New Model of Renaissance Anachronism," *Art Bulletin* 87 (2005): 403-432, 回应见 Michael Cole, Charles Dempsey, and Claire Farago; Christopher S. Wood, *Forgery, Replica, Fiction: Termporalities of German Renaissance Art* (Chicago: University of Chicago Press, 2008); Alexander Nagel and Christopher S. Wood, *Anachronic Renaissance* (New York: Zone Books, 2010)。纳格尔和伍德的文章包含在两人所出版的著作里,被引在其各自的参考文献中。

[3] Rosalind Krauss, "Notes on the Index: Part 1 and Part 2," in *The Originality of the Avant-Garde and Other Modernist Myths* (Cambridge, MA: MIT Press, 1985): 196-220,引用了 Roland Barthes, "Rhetorique de l'image" (1964)。克劳斯在 *Index*(*Part 1*)的文章最初发表在 *October* 3 (Spring 1977): 68-81。

〔4〕Christopher S. Wood,*Forgery*,*Replica*,*Fiction*,39.

〔5〕Christopher S. Wood,*Forgery*,*Replica*,*Fiction*,12-14,35.伍德引用理查德·特雷克斯勒(Richard Trexler)对佛罗伦萨盛行圣像的经典研究作为其对圣髑和圣像理解的来源。根据伍德的说法,"对圣像的崇拜是宗教采取操控性、干预性手段的一个方面,这完全符合商人对自己控制自己命运能力的信心增强"〔14-15,转述自 Richard C. Trexler, "Florentine Religious Experience: The Sacred Image,"in *Studies in the Renaissance* 19 (1972):7-41〕。

〔6〕参见 Jean-Louis Deotte,"Rome, the Archetypal Museum, and the Louvre, the Negation of Division," in Susan Pearce (ed.), *Art in Museums* (London: Athlone Press, 1995):215-232,是针对现代市民博物馆的建立是一种政治和伦理艺术的论述。博物馆"解放"了艺术。

艺术并非你想的那样

致　谢

　　从 2007 年到现在,这本书的完成得到了来自三大洲多个国家的许多同事、朋友和学生的慷慨支持。在过去的四年中,我们研究项目的一部分被作为讲座、研讨会和工作坊在几十个场合展示,在这些场合,我们的听众为我们展现的理念做出了重要贡献。我们所欠的人情如此之多,不可能指名道姓地提及每一个人,在此感谢他们为我们提供宝贵建议、评论和批评。

　　感谢墨尔本大学对我们工作的支持,我们曾多次作为访问学者和研究成员,并两次(2007 年和 2008 年)担任常驻麦克乔治研究员开展工作。在墨尔本,我们特别感谢 Jaynie Anderson、Barbara Creed、Jeanette Hoorn、Alison Inglis、Susan Lowish、Charles Green、Lyndell Brown、David Marshall、Christopher Marshall、Nikos Papastergiades、Kate MacNeill、Robyn Slogett、Paul James、Stephanie Trigg、John Frow 和 Louise Hitchcock 给予我们的鼓励、支持,以及学术上的挑战与激发。感谢 2007 年、2008 年和 2009 年期间为我们在艾凡赫的麦克乔治故居、学校的女王学院和三一学院提供住宿的董事和管理人员。还要感谢 Jenny Green、Julia Murray,墨尔本博物馆的 Lindy Allen、Philip Batty 和 Mike Green,维多利亚国家美术馆的 Judith Ryan、Ted Gott 和 Petra Kayser,以及莫纳什大学的 Luke Morgan 和 Andrew Benjamin。在堪培拉,感谢澳大利亚国立大学国家人文研究所组织了一次关于围绕我们项目课题的研讨会,感谢 Kylie Message、Howard、Frances Morphy 和 Caroline Turner 的支持,以及澳大利亚国家博物馆的 Margo Neale、Tiina Roppola、Luke、Marguerite Roberts 和他们的家人。感谢布里斯班昆士兰理工大学的 Andrew McNamara、昆士兰美术馆的

Julie Ewington 和 Rex Butler。在悉尼，感谢悉尼大学鲍尔研究所的 Mary Roberts、Louise Marshall 和 Catriona Moore，还有鼓励墨尔本和伦敦对话的西悉尼大学的 Tony Bennett。在爱丽丝泉，感谢帕普尼亚图拉艺术馆，尤其是 Paul Sweeney，还有 Petronella Morel 以及斯特罗研究所的档案工作人员。特别感谢金托尔和基沃库拉的艺术中心、延杜穆的沃鲁库朗艺术中心、圣特蕾莎使团的克林克艺术中心的艺术家和工作人员，尤其是 Gloria Morales、Judy Lovell 和我们的导游 Martin Ludgate。2009 年 7 月，我们有幸陪同策展人 Philip Batty 和 Judith Ryan 及其工作人员前往澳大利亚中部的西部沙漠，他们正在筹备即将举办的名为"起源：中部沙漠的绘画大师"的展览，该展于 2012 年 9 月在维多利亚国家美术馆开幕，并在凯布朗利博物馆巡展。特别感谢 Susan Lowish、Philip Batty 和 Julia Murray 仔细阅读了本书中介绍土著艺术的文字，如有任何错误和遗漏之处我们对此负责。

在新西兰，我们感谢蒂帕帕国家博物馆的策展人 Jonathan Mane Wheoke，惠灵顿维多利亚大学的 Roger Blackley、Peter Brunt、David Maskill、Jenny Rowse 和校美术馆馆长 Tina Barton。在基督城，感谢基督城美术馆的馆长 Jenny Harper 以及坎特伯雷大学的 Karen Stevenson 和 Ian Lochhead。

在北美，我们感谢 Max Boersma、James Cordova、Afroditi Davos、Jae Emerling、Christoph Heinrich、Amelia Jones、Pamela Jones、Dana Leibsohn、Kira van Lil、Jeanette Favrot Peterson、Ruth Phillips 和 Christina Stackhouse；在英国，我们感谢伦敦和牛津的 Nicholas Mann、Matthew Landrus、Martin Kemp、Juliana Barone、Neil Cummings、Marysia Lewandowska 和泰特不列颠美术馆的 Victoria Walsh；在荷兰，我们感谢莱顿大学的 Caroline van Eck、阿姆斯特丹斯蒂德里克博物馆的 Hendrik Folkerts 和 Eric de Bruijn，以及阿姆斯特丹阿贝尔当代艺术中心的工作人员和学生；在丹麦，我们感谢奥胡斯大学的 Maria Fabricius Hansen、哥本哈根大学的 Henrik Reeh、哥本哈根国家博物馆

艺术并非你想的那样

的策展人 Henrik Holm；在希腊，我们感谢技术大学的 Assimina Kaniari 和雅典的 Eleni Mouzakiti 及后在爱奥尼亚大学的 Konstantinos Ioannidis；在米兰，我们感谢 Mario Valentino Guffanti 和 Maria Cristina Busti。

XVII

在伊斯坦布尔，我们非常荣幸有机会得到盖蒂基金会的支持，在海峡大学历史系举办了一个关于本书项目的联合讲座，以支持该大学的一个新的艺术史博士项目。唐纳德·普雷齐奥西 2010 秋季在海峡大学做客座教授，其住宿还得到了盖蒂基金会的支持。特别感谢 Ahmet Ersoy、Paolo 和 Miyuki Aoki Girardelli 夫妇、Çigdem Kafesioglu、Elif Onlu 和 Nilay Ozlu。

我们也荣幸地得到了我们的母校即加州大学洛杉矶分校和科罗拉多大学博尔德分校对扩展的研究项目和国外寄宿等多方面的慷慨支持，使得本书得以顺利完成。最后，当然也并非最不重要的是，要感谢我们课上的众多学生，他们精彩的现场讨论为这个酝酿四年的研究项目做出了重要贡献。

唐纳德·普雷齐奥西和克莱尔·法拉戈
科罗拉多，博尔德
2011 年 3 月 14 日

导言　艺术与/作为宣言

艺术观念即改变和改进这个世界。

——《过去的承诺》(*Le Promesses du passé*)，蓬皮杜艺术中心，巴黎[1]

如果一个形而上学者不会画的话，那她会怎么想呢？

——加斯东·巴什拉(Gaston Bachelard)，《空间的诗学》(*The Poetics of Space*)[2]

艺术并非你想的那样，甚至根本不是确切意义上的艺术。在现代，艺术通常被认为是一种非常特殊的东西，一种提出、代表或表达其生产者意图、欲望、信仰、价值或心理的产品或商品，即这些思想或欲望的具体结果。表面上看，这似乎没有问题。然而事实上，艺术的概念在指什么和什么时候或怎么样之间有着长期的变化：既是一种事物，又是一种制造或使用事物的方式。作为一般意义上的一种技能、技艺或技巧的"艺术"，在社会生活的方方面面都有体现，但不一定就是艺术。它无处不在，因此也无处可寻：制造某物的技巧或艺术性的特定程度是历史上界定艺术的一种方式，但是何时以及为何某些东西能在所有具有艺术性的东西中被恰巧区分成为艺术了呢？

我们生活中很少有像通常所说的艺术那样让人觉得无法逃避的现象(图Ⅰ.1)。它既吸引人又令人不安，既安慰人又威胁人，既有趣又恐怖。艺术唤起崇拜、激情、愤怒、毁灭或死亡的能力，与宗教既能抚慰人

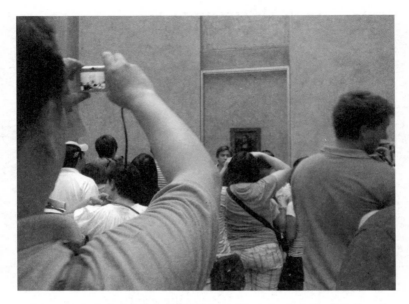

图 I.1　人们在卢浮宫争相拍摄《蒙娜丽莎》，2010 年 7 月，唐纳德·普雷齐奥西摄。

心又能煽动种族灭绝的能力不相上下。

也正是出于同样的原因：艺术和宗教都属于某种更基本和更本质的层面，是对关于世界的意义与存在的最基本问题回应的补充，处理的也都是有关我们与事物（纸夹、计算机、大教堂、理发）的关系。

但同样，艺术和宗教可能都不是你想象的那样。它们既不是普遍的范畴，也不是中性的名称，而是特定于时间和地点的历史建构。它们亦不是以**它们**的方式而是以不同的方式赋予事物以意义。这其中既有悖论，也有我们艺术时代最棘手的难题。没有技艺，我们可能对世界（或"艺术"世界）一无所知。

艺术家或制作者的活动在西方和其他关于他们如何思考、相信什么以及如何相信的讨论中有着悠久的历史。在加斯东·巴什拉的上述声明背后，有着两千五百年的探讨和争论，从柏拉图有关幻象（phantasms）在获得知识过程中所起作用的讨论开始。好的幻象是那

些帮助你思考的(像数学图表);坏的幻象是导致你思维不好的错觉。但是没有必要把柏拉图带到巴什拉身上,在并置他们的过程中,即使是一个简单的视觉类比也能获得一个文化特征、一部西方思想史(下面即讨论这个问题)。

现在将巴什拉的说法与(本章)第一句隽语相比较。这句隽语来自2010年巴黎蓬皮杜艺术中心一个展览的壁文,内容是关于艺术的功能或观念是为了更好地改变世界,这当然意味着它的另一面:艺术也可能使世界变得更糟。这里隐含的另一个问题是:当艺术被看作对社会空间的干预、影响或侵入时,它的影响是什么。艺术性所起的作用,就是影响现存的感知和社会习惯——我们自己和他人的真实感知,确切地说是它在那个世界中的存在。

所以,如果这个世界可以被改变,无论是微小的还是深刻的改变,我们想要的是什么样的效果? 谁来控制这些变化? 如果有人(批评家、政治家、传教士、推销员)引导这些变化的效果,会是谁? 艺术效力的界限在哪儿? 艺术世界是否像我们所知的世界一样宽广,或者像一套被标明的实体或商品那样狭隘? "艺术"包括你现在正在读的那一页书吗? 或是你今天早上做头发的方法? 在所有这些选择中(假设你想做一个折中选择),什么才是合理的折中答案呢?

如果这都是"艺术",那么对艺术特殊性(或多或少是有意识的)的坚信到底有什么作用呢? 什么是艺术或艺术是做什么的——这个问题提供了进入当代思想中心问题的路径,这些问题涉及的社会、政治、伦理和神学难题比艺术学术讨论中通常考虑的范围更广。

"宣言"是做什么的?

宣言(manifesto)是对通常所认为的假设的一种干预。这个术语本身来源于拉丁语"manifestare",即公开或明显地体现某些原则或意

图,首次被广泛使用于现代是在 17 世纪中期的意大利。从广义上讲,我们把宣言与在结构和功能上相似的运动或发展的各种实践和传统联系起来。所有宣言本身都集艺术性和技巧于一体。我们能想到一些著名的物品或艺术品,比如托马斯·莫尔的《乌托邦》(*Utopia*,1516 年),旨在作为一种社会批判,但也作为一个实际蓝图(至少在新西兰)发挥作用,以在殖民地居民聚集和受监督的"理想的"定居点构建社区。或者(作为)"理想城市"的计划和实际实现,无论是希腊化时期的希腊、文艺复兴时期的欧洲、西班牙驻加利福尼亚的使团,还是北美荒漠时期摩门教的殖民地。所有这些都类似于**宣言**,因为他们在社会生活的某个方面明显地表现出特定的意图或欲望,如在空间和时间上互相安置或组织相关社会阶层,或处理物质世界与假定的非物质力量或神性的关系。

刚才提到的例子有一种乌托邦式的动机,即比较关注一些个人或团体期望的一种作为某种情境、实践或关系系统的模型或范例(不管它们如何被理解)。柏拉图的《理想国》(*Republic*)作于希腊殖民扩张区实现模块化城市规划设计的早期(虽然不是在家里,而是在柏拉图自己的雅典城内),在不同阶层和职业之间构建出理想的关系,并由城邦地形描绘和体现。

文艺复兴时期的理想城市绘画作品,如图Ⅰ.2 所示的巴尔的摩沃尔特斯美术馆(Walters Art Gallery)的一幅画,是为受教育的赞助人而作的。事实上,其焦点透视的艺术体系可以被视为对一种有谱系、有序的社会组织投射于接近人类视觉(the eye/I of the beholder)中的空间关系的描绘的典型表现。但是,一幅理想城市的绘画是否真的构成了关于一个城市或社区生活中个人、阶级和职业之间的理想关系或比率的(视觉的、无声的)宣言呢?它真的有意于此吗?答案取决于用它来做什么。

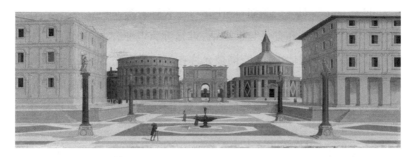

图 I.2　巴托罗密欧·科拉迪尼（Bartolomeo Corradini）［又名弗拉·卡尼维尔（Fra Carnevale）］约 1440—1484 年活跃于乌尔比诺，《理想城市》（*The Ideal City*），约 1480—1484 年，木板油画，沃尔特斯美术馆，巴尔的摩。图片由博物馆友情提供。

　　蓬皮杜艺术中心关于"过去的承诺"的说法是指在柏林墙倒塌之前的欧洲"老东德"社会中失败的、抛弃的、被破坏或毁灭的乌托邦艺术实践。艺术的观念或目的是改造世界，从而使它变得更好，这也许就是一个宣言的简单例子。开展乌托邦式的活动（表演）和巴黎先锋派在支持这些艺术行为中的作用，是在一个通过消除艺术系统的一般特征（例如为艺术家或项目提供资金、提供展览空间、为艺术维持常驻观众）来压制批评的社会中创造出来的。社会批判受到了各种形式的压制，然而在这些严酷的条件下，艺术创作仍在继续（实际上甚至蓬勃发展），不仅如此，它还演变为一种非商品化的实践形式。

　　"过去的承诺"展览可被视为现代性中艺术本身的象征性诉求——如构建可能的世界；如置入另一种日常生活的构建中，从而（而不是偶然地）将习惯性视为真实或自然的东西问题化或去自然化（denaturalizing）。艺术作为规劝者——作为宣言，就是这样，是艺术和技术的表现，亦是自我的质疑姿态。作为一个泛人性的人性符号，在一个威权社会结构的缝隙中恢复了什么？艺术的角色——矛盾且具讽刺意味的是，是自由的，因为它的功能没有被商品化——在艺术体系之外，每个人都可能是一个展现自己"风格"的艺术家（图 I.3）。

　　宣言又是社会实践的一种形式，是一种主张某种典范的、理想的或

更好的关系的活动——例如，谁住在与他人有关系的地方，允许在什么条件下以什么义务和责任与谁说话，谁被允许与谁结婚或作为艺术家或鉴赏家在一个团体中活动；谁被允许在海德公园角、中央公园或在互联网上宣传他们的（政治、经济、宗教、哲学、社会）主张。在这种情况下，通过任何手段或媒介的任何原则、意图和偏好的宣言都可被视作与实际社会实践有关的立场。

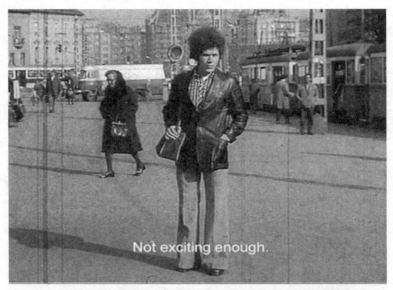

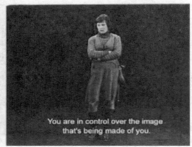

图 I.3　提波·哈雅斯（Tibor Hajas，匈牙利人，1946—1980），《个人时装秀》(*Self Fashion Show*)，1976。静止影像，35 毫米转 16 毫米。厄斯特集团和贝拉巴拉塞兹工作室（Erste Group and Béla Balász Studio）收藏，布达佩斯。照片由康塔克特（Kontakt）提供。

　　　　　　　　　　　　　　　　　　　艺术并非你想的那样

刚才举的例子有一个共同的礼节概念，一种（相互）关系的契合性，这种契合性表明，各式各样的宣言都包含了各种关于理想的、恰当关系的想法——富人和穷人的住所之间、统治者和被统治者之间、牧师和会众之间、功利和审美活动或实践之间、一个场所的个人卫生间和食物准备间之间的适当距离。

或者观察者与被观察现象之间的适当距离——也可以通过释放（或隐藏）自己的观察位置、自己的声音来表明对某事的看法。这样看来，无论是哪种形式的宣言，都与某种情况或一系列环境现状有关系，这一关系类似于设计或计划（一方面）与（另一方面）被视为或想象为当前存在并理想地表现、解决、修改或完成的事物之间的关系。换言之，一份宣言需要在事物的感知状态下对一致性（实际的或想象的）进行（隐性或显性的）审问，它要求采取行动并承担后果。

不是所有的东西都是宣言，但是许多事物、许多活动，连最不可能的艺术本身，在它的多种伪装下，都可以用来有效地、挑衅性地宣告或声称要做的事情。如果艺术实践有可能通过加强、驳斥或简单地使任何信仰体系首先产生深刻的哲学或宗教后果，那么它们也具有深刻的政治影响，仅仅因为它们存在于（真实的、想象的或虚拟的）世界中。换言之，任何艺术行为，无论多么微小，无论采用何种手段，都会产生影响。而且，艺术生产者可能无法管理或控制其影响。这对认识艺术的本质和作用有着深刻启示。不管我们如何解读这个词，不管我们把它看作什么"观念"，艺术不是简简单单的一个问题，它是社会生活中最深刻的问题之一。这种情况更为复杂，因为艺术不能完全归结为任何一种因果要素，无论是被理解为社会道德、种族构成，还是人脑的心理或有机结构[3]。

质疑——实际上是**找麻烦**，但显然应该如此——在西方和其他地方传统中人们通常认为什么才是艺术的观念，意味着什么？如果艺术有应该需要迫切关注的问题，那它到底是什么？相比之下，有一些艺术真的没有问题吗？当代哲学家吉奥乔·阿甘本（Giorgio Agamben）曾

经说过，如果我们真的想在我们这个时代参与艺术问题，没有什么比清除通常被赋予的东西更紧迫的了，它质疑美学所包含的一切，包括它所嵌入的关系体系——框架。这赋予了它的实质，即作为生产者的艺术家与观者之间的分裂——它定义了我们目前在社会中使用艺术的方式。社会主体（艺术家或观众）是否被这一框架强化或更基本地由其所形成？通过揭露我们通常认为的表现是艺术的本质、功能和目的这一基本假设，会得到什么？在当前的辩论中，另一位当代哲学家雅克·朗西埃（Jacques Rancièr）是将这些假设视为问题的代表。朗西埃称之为艺术的"审美体制"的基础是对艺术自主性历史的还原性理解。他呼吁更广泛、更细致地理解艺术是什么、艺术是做什么的，这是一个哲学命题，用异见的平等群体来定义"图像的未来"。朗西埃的主张与我们的观点产生了共鸣。

现代西方艺术的观念史，主要是其生产者意图的表现、再现、体现或符号：创造者的（内在）真理的形象、概括或象征。从历史上看，后者有不同的含义，指从事物质材料加工的人、产品的赞助者、促成者、代理人或推动者，抑或是其出现和运作的艺术或文化生产本身的制度、社会文化环境。它可能包括特定的人、群体、地点或时间，特定的社会、历史、哲学或神学的力量、意图，抑或是被认为"隐藏"或显现在作品之后（中）的欲望。现代形式的知识生产领域，如艺术史、艺术批评、审美哲学和博物馆学，以及它们的许多附属构成如遗产、旅行和时尚产业——都依赖于基本假设：接受是自然的、给定的，或者换言之，是无法讨论的，带有因果事物之间的某种一致性。

艺术品与产生艺术品的力量或环境以及艺术品及其成因之间的二元持久悖论就在这里。虽然这些力量可以被想象为先验的和本体论的，独立于它们的影响，但在实践中它们仍然具有一丝一缕的联系并带有问题性的循环特质，最终是不确定的。此外，如何理解或阐释，甚至仅仅是观看和阅读，都需要外部的合理解释和支撑，包括法律、宗教和社会制度的实施。艺术的治国理念及其在社会化主体建构中的作用需

要实质性的考量。

　　这种一致性的假定在许多社会中都有明确的哲学和神学根源。我们对艺术本质和功能的长期争论涉及其认识论结构。关于艺术的争论在西方传统中是如何表达的？这些历史观念如何影响人们现在对于艺术本质与功用的理解？根据一些信仰体系（不仅是它们的一神论派），整个宇宙实际上被描绘成一种创造，这种创造需要艺术家或创造者（有时但不一定是个体化的），其存在或其代理是自身独立的，因而似乎在逻辑上先于其创作而存在。由此而构想的宇宙被视作一件物质艺术品或人类技艺，一种具有某种（必然是文化上特定的）艺术观念的寓言。艺术性和形而上学在特定文化形式上密不可分。

　　现代艺术（美术）的观念实际上是基于本体论的区分而构建的。这种区分体现在主体和客体之间，在"有知觉的"生产者（或机构）和（通常在某些传统中）被认为是无知觉的生产的物质性结果之间。（通过这种区分）产生了精神和物质、思想与事物的联系与并置。矛盾的是，在许多传统中，这些生产无论是被理解为活动还是由活动引起的结果，都被视为有知觉的。艺术的观念作为艺术品世界的先在——而艺术品又作为观念的例证，成为一个非常复杂和有问题的概念。似乎没有一种艺术观念不与某种形而上学联系在一起。在西方传统中，作品通常被解释为一种符号，即作为先于其表现或例证的某种**形式**或**理念**（idea，来自希腊文 eidos）。在基督教的宗教传统中，但凡对图像的理论考查需要以古希腊罗马哲学观点来进行更深刻的思考时，其中心问题就是保证再现那些不可描述的、非物质的和永恒的事物的真实性。

　　举一个最为合适的例子：在这个传统中，普遍认为的最神圣的客体就是圣髑，其被视为神性的直接显现，是在没有人干预的情况下被制造出来的。将艺术家视作基督或另一个神圣主体形象的代理人——这样的理解引入了一个本体论问题：什么保证了人类艺术表现的（神圣的、永恒的）真实性？

根本的问题在于范式的二元性,无论是形式与内容、非物质与物质、或是赋予被视为先验事物更高的价值或现实的某种其他的组合。正如尼采在 19 世纪晚期所表达的思想那样——因其被视为对当代思想的中心认识论的挑战而被多次重复:没有独立于用来表意的文字或符号的意义。在这种观点中,不可能有至高无上的意义,不可能有理想的意义,不可能有特权的参照,不可能有名称与事物之间普遍的等式和一致性。没有"神圣"的可理解性原则,换句话说,没有最终的意义或真理,艺术品本身就是它们的表意实践。

西方哲学的形而上学潜台词一直是当代思想中最难解决的问题之一:形式和内容的二元性是一种特殊的西方结构,这留下了超越的可能性,因为二元性坚持认为在物质表现或物质化身(或再现)之外以及之前存在着某种东西。如何重新思考这种超越性,同时还要考虑全球化经济中的艺术状况以及它所带来的一切,是当代艺术写作的主要挑战。

我们是谁,以及为何写这本书

这本书是由几位艺术史学家和理论家共同完成的。他们刚刚在另一个半球、半个世界之远的地方,度过几个月的时间,远离家庭和工作岗位,准确地说,他们是为了得到有关艺术观念的一种新的观点。很荣幸有机会为布莱克韦尔面对广大读者的宣言系列做出些许贡献,它促成了一个超越学科规约和机构义务的更为广阔的前景。因此,本书中的许多内容旨在消解历史遗忘症,扰乱将艺术作为一种逃避、牵制现实的娱乐形式进行推广的幻想。任何艺术体系都不是一个自我封闭、自我调节的环境。在艰难和危险的时代以及资本主义社会中,人们对这种情况的敏感度越来越高。资本主义社会的人口和少数统治阶层之间的差距正在急剧扩大,大企业实体的经济利益有效地控制

　　　　　　　　　　　　　　　艺术并非你想的那样

了政治生活。与此同时,人类引起的气候变化影响着我们美丽的蓝色星球上所有生命的质量——如果会的话,但以何种方式影响,目前尚未完全了解。

公共部门迫切需要采取干预措施,不仅要对环境和社会灾难的不作为所造成的直接后果予以发声,还要有说服力地表达社会正义的问题。我们决定将自己置于世界的澳大拉西亚南部(South of Australasia),是希望能够了解以欧美为中心的艺术体系是如何对全球艺术网络只提供局部视角的。

局外人对欧美和澳大利亚艺术的看法使我们想到了米歇尔·福柯 11 称为重生回归的过程(processes of recuperation),即以新的形式重铸先前的表现形式。我们从历史上最初的欧洲艺术观念产生的现代影响中学到了一些不可思议的东西。澳大利亚是欧洲对世界其他地区殖民统治的最后一章,主要的定居运动发生在 19 世纪。到这个时候,人们可能已经觉得中世纪的欧洲文明体系——幻想中包括文明自身和异国的他者——将被耗尽,应该已被更多基于几个世纪的探索和互动而产生的仅有细微差别的文化差异所代替。然而事实却表明并非如此。18 世纪末期,一场席卷欧洲的国际讨论确立了土著民族作为原始人类的典范,澳大利亚土著人被认为是最原始的,扮演着欧洲旧石器时代人的角色。19 世纪对尼安德特人(Neanderthal)相貌的复原实际上是以对比现代澳大利亚土著人样本为基础的,解剖学证据则是通过对土著文化"原始状态"的循环论证增强的。最广为人知的"复原"是由比较解剖学家托马斯·亨利·赫胥黎(Thomas Henry Huxley)提出的,其《人类在自然中地位的证据》(*Evidence as to Man's Place in Nature*,1863 年)的出版支持了达尔文的进化论,但比达尔文的《物种起源》(1871 年)早了近十年(图Ⅰ.4)。

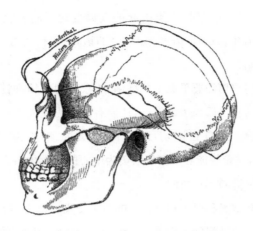

图 I.4　尼安德特人与土著人头骨对比,托马斯·亨利·赫胥黎,《人类在自然中地位的证据》(London：Williams & Norgate, 1863),图 31。

　　欧洲的进步科学将澳大利亚和其他地方的土著民置于进化和文化等级的最底层,这一点直到20世纪20年代才得到充分的阐述。对于许多人来说,给澳大利亚土著文化贴上的"原始"标签仍然很难消除。第一代澳大利亚人目前的生活条件,欧洲殖民政策带来的创伤,是一场持续的悲剧和民族窘迫。然而,这些艰苦的历史和当代条件也产生了一个意想不到的必然结果:澳大利亚和新西兰(其中一个毛利人领导的联合小组在第一次接触时与他们的英国殖民者达成了更好的协议)也是一些最复杂和最周密的文化批评的来源地。这包括从现象学角度对艺术创作的基本反思,认为艺术创作是与身体和周围环境复杂的相互影响有关的知识生产形式。美国人类学家南希·芒恩(Nancy Munn)和其他澳大拉西亚本土文化习俗的研究者提出了在较少文化偏见条件下重新思考欧洲被高度谴责的艺术分类的研究思路,这正如我们在本书最后一章中的讨论。

　　本书由一系列对当代艺术探讨的多方面介入性研究交织组成。这些介入性研究旨在清晰展现在今天出现和使用着的标准艺术体系的矛盾、难题和影响。这些都是对艺术/艺术性/技艺的重要尝试,它们把

12

　　　　　　　　　　　　　艺术并非你想的那样

（今天通常所理解的）艺术视为一种有问题的现象。不仅是艺术和它的问题，更是艺术在当今社会的窘境。后面的七篇文章提出的观点相互重叠、牵连并支撑，主要探讨坚持今天的全球艺术体系有什么危险。

随着专业的艺术史研究实践、展览策划和艺术批评写作实践的展开，批评家的职能继续部分处于商品流通的艺术体系之内和之外。一方面，当前，批评是一种濒危物种，在商业艺术界几乎不存在，艺术批评的大部分内容实际上是艺术推广；另一方面，一些艺术家也会作为商业艺术体系的批评家，偶尔放弃艺术创作，或偶尔充当策展人或作家。这种情况本身就使得艺术体系不可能从其批评框架、政治背景或影响中独立出来——即使没有政治内容的艺术也不可能拒绝政治参与。

13

本书的组织结构

> 这不是应用一个概念的问题，而是引发一种思考的问题。
> ——帕文·亚当斯（Parveen Adams）[4]

本书不是当代艺术批评、艺术史、审美哲学或博物馆学的探讨和实践史，也不是一个特定艺术运动、风格或艺术创作、组织、运营模式和学术艺术批评的报告。本书也不限于讨论现代或当代艺术。矩阵结构本身——关于艺术家、艺术品及其功能的不同观念之间关系的拓扑结构——是我们的主题。把艺术视为一个矩阵的一部分，而不是单纯的一件事、一个过程、一种技能，甚至是一种使用事物的方式，这种批判性介入着眼于现代艺术观念的长久历史，尤其是在它奠定基础的 16 世纪。正如特里·伊格尔顿（Terry Eagleton）在这一系列宣言的第一卷即《文化的观念》（*The Idea of Culture*，2000 年）中所说，如果文化是我们可以改变的，那么艺术就是通过区分它们不同的自然性来改变那些**文化**和**自然**的（不那么优雅地衰老）启蒙孪生体。

艺术的观念和文化的观念是分不开的。伊格尔顿声称，世界是由独特的、自决的民族国家组成的图景，每个国家都有自己独特的自我实现途径，它不单单类似于一种美学思想，它**就是**一种审美产物。他认为，艺术作品是解决一个民族现代性中最难问题之一的方法，即思考如何将特殊与普遍联系起来。艺术作品通过表达一种仅存在于其感官细节中的整体性来建立这种新的构想性关系。国家只能通过抑制其内部矛盾来表达文化的统一：一种审美规范的包装（a masquerade of aesthetic decorum）。

为了开始讨论关于艺术和艺术性的当代观念，我们必须首先反对现代艺术观念始于德国唯心主义哲学家如康德或黑格尔的观点。尽管人们可能广泛（模糊地）认识到，我们熟悉的现代艺术观念并非在 18 世纪"无中生有"的，但在讨论当代艺术时，对早期（主要是欧洲）思想家的关注，往往类似于对欧洲以外的所谓原始社会有一种勉强容忍（的态度），那些 19 世纪的科学家和哲学家，他们致力于创造欧洲作为地球大脑的狭隘假说。相反，这里的讨论从启蒙哲学家之前的关于艺术的宗教观念开始。

现代艺术观念的宗教性是结构性和系统性的。引用朱迪斯·巴特勒（Judith Butler）最近的一个观点，如果我们把"世俗化"看作宗教传统在"后宗教"场域中"存活"的方式，那么就艺术矩阵而言，我们并不是真的在谈论两种不同的框架：世俗主义与宗教，而是两种密切关联的宗教理解形式[5]。有关艺术表现与神圣真理关系的古老框架继续困扰着当代的艺术观念。

对艺术观念问题的介入

这些对艺术观念重要方面的介入性研究是双管齐下的，由七个叙事文本和进一步阅读的参考文献组成。有时候后者范围较为广泛，旨

　　　　　　　　　　　　　艺术并非你想的那样

在为读者提供有关论点的更多线索。

第一次介入（"艺术和作者"）关注启蒙运动的另一面，阐述当代对艺术观念理解的背景。通过深入研究欧洲启蒙运动的历史，这一次"介入"追踪艺术家、作品及其各自目的与功能之间关系的拓扑结构谱系。它考察了一些西方基督教在早期现代时期（约 1400—1700 年）运用形象、作者和责任观念的一些重要方式，其为后来对艺术、艺术家和艺术品的后启蒙时代"世俗性"理解提供了一个框架或标准。

第二次介入（"艺术的危险与视觉的陷阱"）着眼于技艺继续对 16世纪欧洲的宗教霸权和社会纪律构成潜在威胁的特定历史原因，并将考察范围扩大到次大陆以外。从宗教制度权威的角度来看，起推动作用的不是艺术家本身的自由问题，而是确保艺术表现真理性的问题。然后，这一"部分"重新思考了促进现代欧洲民族国家的视觉范畴和仍然流传的、现在高度商品化的艺术家概念，其在一个比通常所认可的现存的当代艺术叙述更久（更复杂）的历史轨迹中被视为浪漫主义英雄。

第三次介入（"去看'遮蔽'我们的框架"）从当代欧美艺术创作、艺术史、艺术批评和美学的发展轨迹中窥视艺术体系。对一系列相关的澳大利亚土著绘画案例研究阐明了早期欧洲现代性所创造的（世俗）艺术中被遗忘、抹去或遮蔽的东西。土著民的丙烯绘画（Aboriginal acrylic painting）起源于 20 世纪 70 年代，很快便成了国际艺术并赢得了商业声誉。在一个非常特定的意义上，为一个国际市场创作土著艺术是艺（美）术被现代主义商品化的范例——作为抽象和提炼——将土著文化实践转化为特殊的视觉或光学特性之物。其效果是使这种抽象与（西方）后期现代主义的形式主义艺术一致起来，而后者则根源于基督教的图像理论。

第四次介入（"解构艺术的实践主体"）将艺术家之间最近的合作实践产生的影响考虑进来，继续对有关艺术实践主体的讨论进行考察。这些艺术家除了作为审美商品的创造者，还以不同的方式参与到团体中。最近的国际双年展和以社群为基础的艺术活动现象有助于阐明艺

15

术的实践是具有分散性而非独创的。对艺术在社会中的作用来说，这些活动所暗含的政治和伦理影响具有潜在深远的意义。

第五次介入（"当地与全球的交集"）详细研究了先前对欧洲传统中有关因果关系和艺术意义本质观念的认识论与符号学意义。从"内部"描述一个社会与从"外部"描述一个社会有何不同？本次介入立足于学术话语的关键机构和它所描述的欧洲以外的文化产品之间，将对艺术意义的"统一场论"（unified field theory）的展望置于艺术矩阵的核心位置——正如最近来源于人类学和艺术史领域的两个看似不同的观点的争论，其中一个是阿尔弗雷德·盖尔（Alfred Gell），另一个是关于世界艺术研究的合作论坛。

第六次介入（"突破艺术和宗教的联系"）从三个方面探讨艺术与宗教的关系。首先，走出艺术系统，考察了存在于异质观看情境中的艺术品和观众之间的意指矛盾问题。其次，结合霍皮部落委员会（Hopi Tribal Council）和伦敦大学瓦尔堡研究院（Warburg Institute of the University of London）最近的争论，认为文化信仰的传播存在着对立的价值体系。最后，考察柏拉图对作为维持社会秩序必要性的艺术的适当位置这个持久难题的讨论。

第七次介入（"商品化艺术的艺术性"）考察博物馆传递文化信仰的机制。艺术博物馆的特殊神秘性基于这样的事实，即其内容和内容的展示和组织形式有时似乎难以区分。引用新西兰和美国的例子，这一部分认为博物馆展示时将艺术品与工艺品合并在一起，这在任何博物馆中都有结构性体现。本章还重新考察了自发的艺术与商品形式之间的关系，这是现代审美哲学长期存在的问题，也是当代文化和政治的核心问题之一。总结部分提出（应以）其他方式来架构艺术创作，正如作用于分散的、当地的艺术实践网络中的具体而多样的认知过程一样。

同样，本研究项目也是在分散的艺术实践所形成的网络中进行的。1972 年，格雷戈里·贝特森（Gregory Bateson）以以下方式开启了这项

艺术并非你想的那样

智力挑战：

> 我的目标不是工具性的。在转换规则被发现时，我并不
> 想用它们来取消这种转换或"解码"这个信息。将艺术对象转
> 化为神话，然后对神话进行考察，只不过是回避或否定"什么
> 是艺术"的一种巧妙的方式。[6]

　　为了让贝特森对这个问题的阐述更进一步，我们既不回避也不否
定"什么是艺术"的问题，而是询问相信艺术是什么、什么时候是艺术以
及如何才是艺术的理由。

注释

[1] 展览壁文介绍，见 *Les Promesses du passé：une histoire discontinue de l'art
dans l'ex-Europe de l'Est*，Galiere Sud，Centre Pompidou，April 14 – July
14，2010；exh. cat. ed. Christine Macel and Joanna Mytkowska（Paris：
Centre Pompidou，ca. 2010）。

[2] Gaston Bachelard，*The Poetics of Space*，trans. Maria Jolas（Boston：Beacon
Press，1969），212.

[3] 近年来将艺术性和认知活动联系起来的三次著名尝试分别为 Semir Zeki，
*Splendours and Miseries of the Brain：Love，Creativity and the Quest for
Human Happiness*（Oxford：Wiley-Blackwell，2008）；Barbara Stafford，
Echo Objects：The Cognitive Work of Images（Chicago：University of
Chicago Press，2008）；以及 John Onians，*Neuroarthistory：From Aristotle
and Pliny to Baxandall and Zeki*（New Haven：Yale University Press，
2008）。

[4] Parveen Adams（ed.），*Art：Sublimation or Symptom*?（New York：Other
Press，2003），xv.

[5] Judith Butler，"The Sensibility of Critique," in Wendy Brown（ed.），*Is
Critique Secular? Blasphemy，Injury，and Free Speech*. Townsend Papers

17

in the Humanities no. 2 (Berkeley: University of California Press, 2009),
119 - 120.

[6] Gregory Bateson, *Steps to an Ecology of Mind* (New York: Ballantine
Books, 1972), 130.

延伸阅读

Giorgio Agamben, *The Man without Content*, trans. Georgia Albert (Stanford:
Stanford University Press, 1999). [*L'uomo senza contenuto*, Milan:
Quodlibet, 1994.]

David B. Allison (ed.), *The New Nietzsche* (Cambridge, MA: MIT Press,
1985).

Tony Bennett, *Pasts beyond Memory. Evolution, Museums, Colonialism*
(London: Routledge, 2004).

David Carroll, *Paraesthetics: Foucault, Lyotard, Derrida* (London: Methuen,
1997).

Thierry de Duve, *Kant after Duchamp* (Cambridge, MA: MIT Press, 1995).

Jacques Derrida, *The Truth in Painting*, trans. Geoff Bennington and Ian
McLeod (Chicago: University of Chicago Press, 1987). [*La Verité en
peinture*, Paris: Flammarion, 1978.]

Terry Eagleton, *The Idea of Culture* (Oxford: Blackwell, 2000).

Jae Emerling, *Theory for Art History* (London: Routledge, 2005).

Michel Foucault, *The Archaeology of Knowledge*, trans. A. M. Sheridan-Smith
(London: Tavistock, 1974).

Michel Foucault, "Nietzsche, Genealogy, History," in *Language, Counter-
Memory, Practice: Selected Essays and Interviews*, ed. Donald F. Bouchard
(Ithaca, NY: Cornell University Press, 1977).

Ian J. McNiven and Lynette Russell, *Appropriated Pasts: Indigenous Peoples
and the Colonial Culture of Archaeology* (Lanham, MD: AltaMira Press,
2005).

艺术并非你想的那样

Alan Megill, *Prophets of Extremity*: *Nietzsche*, *Heidegger*, *Foucault*, *Derrida* 18

 (Berkeley: University of California Press, 1985).

Donald Preziosi, *Rethinking Art History*: *Meditations on a Coy Science* (New

 Haven: Yale University Press, 1989).

Jacques Rancière, *Aesthetics and its Discontents* (London: Polity Press, 2009).

 [*Malaize dans l'esthetique*, Paris: Galilee, 2004.]

第一次介入　艺术与作者

有关艺术家、作品的观念，以及二者的使用与功能并非不言自明，也不是固定的，更不是通用的。它们是一种类似于不断演进的**拓扑矩阵**（topological matrix）的各个面，在这种关系中，特定时间内看起来很自然的东西会阻碍（理解）早期的关系，而这种关系仍然如鬼魅般萦绕在当下。本章的观点即艺术离开了它在这种"矩阵"中的位置是不能被充分理解的。

　　我四处在房间中走动并在角落里搜寻，发现一个塑料箱子，里面装满了十英寸方形的"蘑菇"绘画。村上隆设计了四百个不同的蘑菇图案，所以给一些新观众的测试就是让他们画一个蘑菇——以此来测试他们是否准备以他的名义来画……在地上则有大量待创作的作品斜靠在墙面。共有 85 幅被村上隆（Murakami）称为"大脸花"（big-face-flowers）的作品正在创作中，而这种花的官方名称实为"笑脸花"。高古轩画廊（Gagosian Gallery）在其 2007 年 5 月的展览中以每件 90000 美元的价格售出在展的 50 件。

　　——莎拉·桑顿（Sarah Thornton），《艺术世界中的 7 天》[1]（*Seven Days in the Art World*）

鲜有艺术家的作品能与村上隆的规模相比，但仍有一些的确是依

靠巨大又分散的网络合作的,这些网络包括博物馆、画廊、策展人、画商、代理人、收藏家、批评家、艺术期刊、赞助商、公关人员、艺术经理人、运输公司和保险公司——更不用说还有这么有名的艺术家从他们的多元化企业获得的收入雇来的专家和专业技术人员了。村上隆目前的野心是要用镀铂铝制作一件甚至比他之前常被展出的那件 18.5 英尺高的自画像还要大的雕像,命名为《椭圆大佛》(*Oval Buddha*,2007年)[2],有点类似铸造于 1252 年的高 44 英尺的青铜镰仓大佛(Great Buddha,图 1.1)。

当然,高雅艺术与消费主义联姻本身已不是什么新观点。村上隆称赞安迪·沃霍尔(Andy Warhol)的职业道德,但也对萨尔瓦多·达利(Salvador Dali)那些既完美又古怪的自我宣传颇有微词。不同之处在于通过制作签名式的商品,沃霍尔那著名的工厂已被视为当代艺术

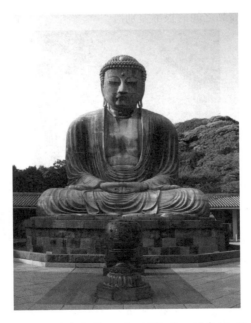

图 1.1　镰仓大佛,日本,1252 年。铸青铜,图片来自维基百科。

家对其原创性最神圣承诺的最好的揭露。另一方面,达利则遭到了怀疑,一个因其商业才能而名声败坏的前卫派——至少过去是那样,直到

21 当前的回顾才把他恢复为一位高级现代主义的重要人物,可能是因为对高雅艺术的理解转向了那种类型。[3]

竞争很激烈。达明安·赫斯特(Damien Hirst)用铂金对一个人类头骨进行了再创作,上面镶了钻石和真牙齿,标价一亿美元,并绕过了画廊系统,直接将它拿到了拍卖会(图 1.2)。[4]任何东西都有艺术美感,除了从理性角度参考其依赖于资本主义制度超验价值的文化形式——让人这样想是困难的,然而去否认作品有灵魂存在同样也是困难的。正如格兰特·凯斯特(Grant Kester)将之放在近期对公共领域的评估中,(发现)在其用来抵抗商品化的过程中,艺术作品变成了商品价值的从属。这种情形产生了"一种认知失调,即艺术家就是一定要展示其作品与纯商品之间的根本差别"。[5]

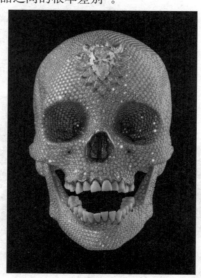

图 1.2 达明安·赫斯特(英国人,1965—),《看在上帝的分上》(*For the Love of God*),2007 年,钻石和铂金镶贴于人类头骨。照片由伦敦白立方画廊(White Cube)提供。

如果明确商品化和艺术自主性之间的区别对于确保当代艺术创作的前沿性是必要的，实际上保持这种区别却很困难，即使是对于那些比赫斯特或村上隆更努力的人来说也是如此。想想街头艺术家班克西（Banksy），他的隐姓埋名曾经是他非法工作程序的有用组成部分，但现在是他神秘性的一部分。班克西的游击战术现在在世界都已经为人所知了，他的视觉恶作剧被保存和收集起来，而非被视为破坏性的行为。2010年5月，班克西发行了一部自传体长片，作为一部纪录片，批评艺术系统吸收了他对商品化艺术世界的攻击。他恰当地将其命名为《从礼品店出门》（*Exit through the Gift Shop*），这部电影立即取得了商业上的重大成功，谁能说出恶作剧结束和商品开始于何处呢？

虽然我们对艺术的理解总是在变化，而且我们大多数人可能认为艺术是一种普遍现象，但我们今天对艺术和艺术家最常见的观念在大约两个世纪前是不会被承认的。我们对艺术的第一次介入清晰阐明了现代的、最初是欧洲的、**被视为艺术品的主要实践主体或成因的艺术家观念的历史概念**。有关艺术家的观念总是与因果关系和职责联系在一起，关于一个物品、工艺品或艺术品如何以及为什么成为今天我们眼中的东西。然而，在早期并没有人认为艺术创造者的**作用**比作品的赞助人、政府或宗教的赞助者更重要或同等重要，他们可能被视为真正**有用**的作品生产者或推动者。

同时，受到几个世纪以来诸如艺术史、艺术批评、审美哲学和博物馆学等机构和专业的约束，在我们的眼中，创造之物可能与它最初被创造时所被感知到的有很大的不同，事实上，仔细去读一读这些学科的历史就可以清楚地看到这一点。这些学科在其短暂的历史中所取得的成就是将世界上所有的人工制品**放在一起**，使其意义和用处服务于我们自己的现代目的。它们有着明显的掩饰、边缘化或无关、多余的作用，无论它们有什么早期或原始的含义、功能和目的。

我们的观点很简单，但很重要：艺术的观念从来没有在真空中存在过。对于谁或者什么是艺术家、制造者（产品或观众）的标准，无论是

在同一个社会环境中,还是在不同社会的景观中,随着时间的推移,标准都有很大的不同,与在作品创作中的能力和职责概念的变化有关。关于艺术和作者本身就是对艺术品用途或功能不同视角理解下的产物。这意味着——最低限度地——为了获得必要的系统思考艺术的评论距离,我们需要理解(现代、西方)艺术的三个相互影响的方面——**作品本身、负责**其材料模式或外观**的代理(人、机构)或力量**,以及作品的**功能**。

虽然它们可能抽象地、一般地彼此相一致,但在特定的时间和地点,它们在变化上还是不同的,不一定是相同的速率,也不一定是在相同的方向上移动。简言之,每个元素都有自己的(半自主)历史,并且每个元素都与此拓扑矩阵中的其他元素有动态演化关系。任何艺术观念都包含着一种结构、体系或关系,在这种结构、体系或关系中,每一个元素或组成部分都与所有其他元素或组成部分动态相连。对任何一个的更改都会对不同的识别、理解或表达此拓扑中的其他内容产生影响。换言之,每一个术语都是一个(暂时的或相对持久的)概念,由其跟其他补充概念的关系来定义。

矩阵也是多维的。如果作品、作者、功能或目的之间的关系可以设想为在一个平面或维度上运作,那么这三个元素中的每一个也与其他情况有关,艺术和技艺的观念可能与这些情况有或强或弱的联系,比如关于谁被允许接受或回应一项工作或事件的法律、宗教或政治上的需要和要求。同时,在外部观察者看来,这种情况很可能被解释为内在或决定性的方式,与艺术品的性质、功能以及职责或实践主体的性质有关。

同样,**因果关系**问题在解释一件艺术品的任何点的过程中起着决定性的作用。在回答"谁对作品的外观或形式负有责任"的问题时,可以引出大范围的答案——根据提问者的身份或社会地位(年龄、阶级、种族、性别等);提问者与作品创作者或赞助人的社会关系;询问问题的时间以及有关知识的**使用**情况。在一些社会中,作为一个女人(或男

人），你甚至不能**看**男人（或女人）的作品。

对于因果关系问题的适当回答，范围可能从对作品最终状态负有实质责任的个人、其赞助人、代理或赞助商，到一个人、一个群体、某个地方或某个时间的"精神"。无论如何，总是要区分直接原因和近因，以及最后（或最终）的原因和责任。对于一个局外人来说，艺术家可能是物理上创造作品的那个人，而对于那个人或那个群体的其他人来说，产生艺术性的主要（或真正）还是一个非物质的存在或部落女神。即使在相同的社会或文化传统中，在不同的时间和相同的社会景观的不同地方，这些变体在历史上也有发生。这些变化与外部因素的影响，即使在同一时间内，似乎也没有什么后果。为什么在我们第六次介入中，一件在一个语境中（比如说一个宗教激进主义团体）被认为是亵渎神灵的东西却在另一个环境中被认为是无害的（神学上的静默）？

这些观点在历史中都有迹可循。下面简要回顾了当前（西方）关于艺术观念的批评、历史和理论背景。

作为代理人的艺术家

在 16 世纪的欧洲，艺术家是艺术作品形象的主要负责人的观点如雨后春笋般出现，且这一观点在涉及艺术家与艺术品的丰富文献中得到了充分体现，还体现在包括新理论著作出现的变化着的艺术实践中，体现在早期现代随着王朝和宗教机构更迭而以前所未有的规模增加的艺术赞助人，以及由日益增长的受教育的专业人士和商人阶层中积累的财富而引致的其他收藏活动中。

在我们看来，矛盾的是——就像今天名人艺术家的崛起——对个体艺术家/工匠的认可和赞誉是与更大、更为复杂的工作室联系在一起的，他们使用专业的助手，并以大师的名义创作大量作品。事实上，作为一个自主代理人的个体艺术家的创作是同协作生产技术一起发展

的，这种协作模式反对标明作品的创作者，同时仍然强调其独创性。拉斐尔庞大的工作坊就是典型的例子，这表明我们称之为艺术矩阵的基本元素之间存在着复杂的关系。个体艺术家的驱动力则是在新兴市场经济中的赞助和盈利策略的竞争（和机会）。

重要的是，精英工匠核心地位的上升，其公众形象和标志性风格掩盖了负责艺术创作的实际工作条件（这种艺术创作与工作坊的协作程序有着更密切的联系），如此就产生了这样一种观念，即制造者在进行感官判断或辨别的综合活动。例如，关于米开朗基罗作为艺术家的个人智慧成为一个新的话题，他被认为具有"知道如何去看"（sapere vedere）这种与生俱来的才能，这赋予了感知判断的绝对地位。"要知道如何去看"（也就是，知道了如何去看）转化为一种能力，即用与你观看的相同的理性来绘画或设计。[7]

虽然艺术家的代理人概念毫无新意，但工匠作为独立实践主体的定位使中世纪对"机械性"或"生产性"艺术的讨论得到改观并重新被聚焦，使艺术家的工作方法与诗人的工作方法一致，而后者在创作过程中的"热情"基于古老的柏拉图式思想，现在又被赋予了新的目的。然而，艺术家与诗人结盟并不是唯一的可能。早在 12 世纪，圣·维克多隐修院的休（Hugh of St. Victor）就把七种机械艺术归入新亚里士多德式的人类知识体系。由于画家、雕刻家和建筑师都采用基于几何学的比例来呈现事物、描绘人体、设计美丽完善的建筑，某些工匠的地位上升也越来越与数学科学联系在一起。16 世纪出现的丰富的艺术文献中存在着认识论上的紧张关系，因为没有直接的先例证明《绘画艺术》（arti del disegno）被给予了新的地位，瓦萨里宏大的个人传记体系分为三个连续的发展阶段，在其中，他将绘画、雕塑和建筑与工艺区分开来。直到今天，学术界的共识仍然认为，现代艺术体系在 18 世纪才得到了充分发展，当时艺术和科学被系统地区分开来，部分是由于对艺术统一性的讨论，形成了全面的美学理论。最近，随着自然研究呈现出许多动态的新形式，从约 1400 年到 1700 年的过渡期成为人们重新关注

的焦点。对于促进现代艺术和科学观念的工艺形式的知识，我们仍然有很多东西要学习。

像这样的一本小书并不打算提供几百年以来的复杂发展史。要认识到艺术家是艺术作品外观和连贯性的主要代理负责人的历史观念，我们不仅要考虑事件的历史，还需要从拓扑矩阵的角度，以基督教的图像理论为基础，为我们将艺术家视为独立代理的现代理解提供一个基本史前史。基督教的叙述不仅在艺术家的现代话语之前，而且在很大程度上为它提供了一个锚定点。把这段复杂的历史简化成一个线性的过程是过于简单的做法。在第五次介入中，我们将继续讨论这些关于16世纪的问题，即经院神学家们在13世纪已经阐明的关于圣像的真理性问题。在这两种情况下，我们将会论证确立了艺术家的精神的形象或思想的源头，因为最终的危险就是其现实表现形式的本体论地位。

即使当一个特定的文本没有提到宗教问题，即使一个特定的艺术作品不是宗教的，每当画家或诗人被认为是受到了神的启发时，这些观点都会在一个基督教社会深处引起宗教上的共鸣。艺术现代世俗观念的历史集中于人文主义传统，并将其古典的源泉视为世俗的，而关于"技巧"和"工匠"的"古典"观念则在一种文化中流传，在这种文化中，基督教神学对一致性提出了非常具体的要求，即形象负责人（通过艺术家工作的上帝，或通过上帝工作的艺术家）、形象的外观以及形象对用户的作用方式之间的一致性。**这种紧张关系是现代艺术观念的基础或原点。**

艺术家的高贵

在经院神学的表述中，实体与上帝（"第一个可理解的对象"）的**联系越紧密，就越神圣和高贵**。托马斯·阿奎那（Thomas Aquinas）在评论亚里士多德时，将某种完美的事物定义为**"对完美事物的接受"**，因

26

第一次介入　艺术与作者　　　　　　　　　　　　　　　　027

此,物质通过人类的感官力量获得了相似性(可理解的"相似性")①。
亚里士多德把感知效果靠想象接收的方式解释为就像是一枚印章或印章戒指印在蜡版上,这种说法在经院哲学语言中较为常见,这些机械类比对于艺术家的现代观念来说是极为重要的。阿奎那还将"可理解的形式"比作艺术家在创作中所使用的心理图像(**奇幻形式**):从智力事物中产生的相似性类似于艺术产生的表现形式。[8]

例如,当达·芬奇声称"绘画是自然的产物,但更准确地说,……(绘画是)大自然的**孙子**,因为所有可感知的事物都是从自然中诞生的,而绘画则是从这些事物的本质中诞生的"[9],他指的是,自然是永恒的,而艺术家(模仿自然)则是**接近**上帝创造(自然)之举,因而也是高贵的。然而,莱奥纳尔多(达·芬奇)超越了阿奎那,他声称绘画"真实地"模仿自然的样子,是因为艺术家掌握了奠定光学科学基础的数学第一原理,关注于解释光的作用。

阿奎那像圣波拿文都(St. Bonaventure)、圣维克多隐修院的休和其他中世纪神学家一样,区分了艺匠最初的自由思考行为,在他们的论述中,工匠活跃的智慧力量**与上帝结合**在一起,使"典范形式"在其体内变得富有生机,也包括之后的那些有用或宜人物品的低级创造。阿奎那把艺术家的"准思想"(quasi-idea)描述为类似神性思维的运作,但区分开艺术家思想的神性来源与低下劳动人类的来源很重要。这种区分保证了基督教本体论中艺术表现的真实性。最真实的形象是没有任何人类艺术干预的——如接触性圣物或圣迹——因为它直接与神有联系。经院神学家用同一模式解释了艺术家的作用(我们将在第五次入侵中进一步讨论)。

莱奥纳尔多论证中的**危险**创新是从基督教本体论的观点出发,赋予艺术家一个主动、独立的角色。艺术家不再仅仅是上帝"后代"的被动接受者,上帝通过这些"后代"在"自身的倍增"(multiplication of itself)

① 参见阿奎那的相似性家族理论。

艺术并非你想的那样

中传递其相似性。在 16 世纪的艺术文献中,越来越多以强调艺术家代理人的方式来解释"典型形式"(艺术家心目中的**概念**或理念)与真实的绘画或雕刻形象之间的区别。中世纪神学家首先发起的有关生产艺术的讨论在宫廷诗歌,白话文学,力学、光学和解剖学等科学著作,还有其他艺术家和人文主义者写的有关艺术的文章中得到了广泛的传播。

在天主教改革盛期,将米开朗基罗强大的创造力视为"神力"的说法(这比 50 年前莱奥纳尔多对绘画的大胆观点更谨慎)与工匠代理隶属于上帝的中世纪观点是一样的;通过将米开朗基罗的创造力量称为"神力",像彼得罗·阿尔蒂诺(Pietro Aretino)和瓦萨里一样的同时代作家通过同时强调**工匠**对更高灵感来源的依赖而确定了其**作为代理**的独立作用。表面上,这会确保艺术表现的真实性符合教会本体论点。然而还值得一提的是,同样的基础信仰结构使阿尔蒂诺和瓦萨里在一个中心问题上有很大分歧,即米开朗基罗在解释神圣的最后的审判中其本人的判断是否恰当。

艺术(中)的真理

根据拓扑矩阵,艺术家代理可以根据谁在说、对谁而言和为什么的目的而变化,但都取决于唯一可用的图像理论。在基督教的表述中,艺术表现的真实性至关重要,因为在宗教崇拜中使用图像是必要的。潜在的问题是本体论的——在解释其圣经来源和背离现有的视觉传统(例如,他使用了裸体形象,也有但丁《神曲》里所描述的场景)方面,米开朗基罗真的与神有接触吗?

文艺复兴时期的艺术论著是新的且十分广泛,其来源也很多样化,要确定术语的内涵范围是一项复杂任务。文献的主要来源清楚地表明,对艺术这个术语的描述与今天完全不同。**艺术**可以表示程序,因此它等同于**方法**或**纲要**等术语。尽管来源多种多样,但对艺术品**技艺**的

讨论大多是从文学理论中的术语衍生出来的。核心问题是，这些技艺（包括作品中所有可见的东西）是否**适合**主题以及这些被描绘的题材所面对的观众？

今天我们经常将**艺术**和**图像**这两个词替换使用，事实上并非一直是这样。在文艺复兴时期的文献中，神学的**图像**理论（圣像的性质和它们的正确使用）和将广泛存在于文学理论中的对**技巧**的描述转化为视觉艺术创作作品的技巧的做法之间存在着根本的**矛盾**关系。

这就意味着**本体论**的问题是用**修辞学**的术语来讨论的。是什么保证了人类双手所塑造的圣像的真实性？如果这个形象或它的创造是传达给工匠的神性的启示，艺术形象的真实性是由艺术家与上帝的亲密关系来保证的。但是，如何区分神所揭示的先知的真实形象和恶魔植入的虚假幻象呢？而对于旁观者来说，重要的则是要保证崇拜者崇拜的是形象**所代表的神圣者**，而不是由人工技巧造就的物质形象本身。

对我们来说，重要的一点是要理解这些**矛盾**关系是如何贯穿于各种文本和艺术实践的。艺术家的天生才能越接近其神圣的源头，就越能保证圣像的**真实性**，（创作的）形象就越**可靠**。那些对解决西方艺术思想的后续历史如此重要的偶像化争论的文本甚至没有提到艺术家。他们关心神与敬拜者之间的关系。这些论点的主旨是证明形象的使用是正当的，而主要的论证则是人类的认知方式涉及感官经验。以明确术语首次提出这个观点的是拜占庭的护国文士，如牧首佛提奥斯（Photios）在其 867 年的文章中认为，人类艺术创造的图像只是一种纪念手段。[10] 当这些论点在新教改革者的压力下于 16 世纪显露时，像加布里埃莱·帕莱奥蒂（Gabriele Paleotti）和乔瓦尼·安德烈亚·吉利奥（Giovanni Andrea Gilio）这样的教会作家试图重新引导艺术创作以符合感官经验。也就是说，某种形式的光学自然主义（类似于莱奥纳尔多提倡的绘画）被认为可以使崇拜者专注于圣经故事或圣人形象，而不是被艺术家的精湛技术所分散或吸引。

基督教文学本身与人文主义作家所使用的许多其他古典文本一

样,是建立在相同的古代哲学著作之上的。当我们想象我们的现代艺术观念是基于康德式的概念,即艺术作品是一个意在个人思考的对象时,我们忘记了几个世纪以前就有了关于神圣图像的适当外观这样的重大本体论问题的论述。人们普遍认为,18世纪初美术的系统化是由17世纪的科学真理模式推动的。而他们不太清楚的是,这些真理模式在某种程度上依赖艺术表现的驱动——在天主教反改革的压力下艺术许可的重新定向,在可能范围内的一个极端立场就是禁止所有神圣主题的艺术表现。

保罗(Pauline)基督教教义认为耶稣是以上帝的形象(eikon)创造的,这提供了圣徒对圣像保护的术语。将达·芬奇等人所提出的关于画家天马行空的**独创能力**的观点,或者瓦萨里称赞的米开朗基罗的**神的智力**(divino intelletto),与新教关于偶像崇拜的指控相联系似乎有悖常理。但事实上,新教神学反对图像和意大利的艺术辩护在一个重要方面是一致的:他们将传统上在图像和图像**所指物**之间建立的本体论联系重新导向图像**的创造者**(艺术家或赞助人)。负责艺术作品的实践主体已经转变,讨论的基础也从本体论转向了认识论。

在将圣像理论重新聚焦到对图像创造者心理的关注中,关于艺术家创造力的著作引入了艺术作品的"元能指"(meta-signifiers)符号:也就是**那些负责**制造图像的人,不管是艺术家的赞助人还是实质上制造物品的工匠。随着人们对图像理论的争论不断引起新的关注,在有关作品的拓扑域或矩阵排序中出现了一系列令人困惑的新可能性,这些拓扑域或矩阵包括作品本身、对作品的物质模式或外观负责的**实践主体或力量**以及作品所应具有的适当(或不适当)的**功能**。

这些论证听起来晦涩难懂,但它们是讨论未来三个世纪西方风格表现的所有艺术形象范围和限度的基础。在其操作中存在着双重遗忘:第一个遗忘点涉及神学家和其他教会作家建立有关圣像出自**相同**古代来源学说的方式,这些学说被人文主义作家用来讨论和称颂艺术家/工匠的力量和精湛的技巧。

对今天视为自然的艺术、艺术家和实践主体的历史基础的当代遗忘，与其说是一种被动的遗忘，不如说是当前对过去的一种抵制行为，正如过去米歇尔·德·塞尔托（Michel de Certeau）所说的，一般在过去的历史中，它被迫掩饰自己。我们将在下一章中继续看到这一点。

注释

[1] Sarah Thornton, *Seven Days in the Art World* (New York: W. W. Norton, 2008), 216 - 217.

[2] 本书出版期间不得转载此作品图片。如需转载请参见：http://arttattler. com/archivemurakami. html (accessed July 4, 2011)。

[3] 参见，例如，由维多利亚国家美术馆[National Gallery of Victoria（NGV International)]于 2009 年 6 月 13 日—10 月 4 日举办的"萨尔瓦多·达利：液态欲望"(Salvador Dali: Liquid Desire)展览由西班牙菲格雷斯达利基金会、佛罗里达州圣彼得斯堡达利博物馆(Fundacio Gala Salvador Dali, Figueres, Spain, and the Salvador Dali Museum, St. Petersburg, FL.)协助举办。

[4] 2007 年 6 月，赫斯特的展览"超越信仰"(Beyond Belief)在伦敦的白立方画廊开幕，展出以 18 世纪人类头骨为模型的作品《看在上帝的分上》，以铂金重新制作，并饰以 8601 颗钻石和头骨标本原有的牙齿。它最终被包括艺术家本人及其所属的画廊在内的财团以 5000 万英镑（当时为 1 亿美元）的价格买下。《美丽永驻我头颅》(*Beautiful Inside My Head*)于 2008 年 9 月 15 日至 16 日在伦敦苏富比拍卖行进行了为期两天的拍卖。尽管它筹集了 1.11 亿英镑（合 1.98 亿美元）——这是在世艺术家的最高价格，但据说这笔拍卖是由艺术家的业务同事发起的。赫斯特一向擅长使用助手和制造程序，这与沃霍尔的工厂体系有某种相似点。Arifa Akbar, "A Formaldehyde Frenzy as Buyers Snap up Hirst Works," *Independent* (Sept. 16, 2008), at http://www. independent. co. uk/arts-entertainment/art/news/aformaldehyde-frenzy-as-buyers-snap-up-hirst-works-931979. html (accessed July 4, 2011).

[5] Grant Kester, "Crowds and Connoisseurs: Art and the Public Sphere in America," in Amelia Jones (ed.), *Contemporary Art since* 1945 (Oxford:

艺术并非你想的那样

Blackwell，2006），254.

[6] 例如，在澳大利亚土著群体中就是这种情况，他们通过调整祖传设计来制作现在流通于公共领域的丙烯画，已经制定了各种（并非总是成功的）应对策略来满足在不断变化情势下的传统社会规则。以最近在美国赫伯特·F.约翰逊博物馆（Herbert F. Johnson Museum）举办的巡回展览为例，展览名称为"沙漠的偶像：帕普尼亚的早期土著绘画"[*Icons of the Desert：Early Aboriginal Paintings from Papunya*，exh. cat. ed. Roger Benjamin with Andrew C. Weislogel（Ithaca，NY：Cornell University Press，2009）]，策展人、博物馆和土著顾问决定，出于这个原因，他们决定不复制澳大利亚版目录中的某些潜在违规图像。

[7] Gianpaolo Lomazzo，*Trattato dell'arte de la pittura*（Milan，1584），262 - 263，and *Idea del Tempio dell'arte*（Milan，1585），ch. 11，in R. Ciardi（ed.），*Scritti sulle arti*，2 vols.（Florence：Marchi & Bertolli，1973 - 1974），282.

[8] Thomas Aquinas，*Commentary on the Metaphysics of Aristotle*，2 vols.，trans. John P. Rowan（Chicago：University of Chicago Press，1961），VII. L6：C1381 - 1416. 32

[9] Leonardo da Vinci，*Codex Urbinas*（1270），译文引自 Claire Farago，*Leonardo da Vinci's "Paragone"*（Leiden：Brill，1992），305 - 306 n. 8.

[10] 佛提奥斯在其前任尼基弗鲁斯（Nikephoros）于一个世纪前提出论据的基础上，于 867 年在圣索菲亚大教堂（Hagia Sophia）讲授了如何正确使用圣像来纪念整修，他用光学术语解释了圣像的功能。佛提奥斯强调了人造圣像中并没有真实的存在，并认为圣像对宗教信仰来说是必不可少的，因为利用感觉和视觉首先是我们人类的自然学习方式。关于 867 年的训诫，见 Cyril Mango，*The Homilies of Photius*，*Patriarch of Constantinople*（Cambridge，MA：Harvard University Press，1958），293 - 294。

延伸阅读

Hans Belting，*The End of the History of Art?* trans. Christopher S. Wood（Chicago：University of Chicago Press，1987）.

Hans Belting, *Likeness and Presence: A History of the Image before the Era of Art*, trans. Edmund Jephcott (Chicago: University of Chicago Press, 1994).

Howard Caygill, *The Art of Judgement* (Oxford: Blackwell, 1989).

Michel de Certeau, "Psychoanalysis and its History," in *Heterologies: Discourse on the Other*, trans. Brian Massumi, foreword by Wlad Godzich (Minneapolis: University of Minnesota Press, 1986), 393 - 395.

Terry Eagleton, *The Ideology of the Aesthetic* (Oxford: Blackwell, 1990).

David Freedberg, *The Power of Images: Studies in the History and Theory of Response* (Chicago: University of Chicago Press, 1989).

W. J. T. Mitchell, *Iconology: Image, Text, Ideology* (Chicago: University of Chicago Press, 1986).

Erwin Panofsky, *Idea: A Concept in Art Theory* (Columbia: University of South Carolina Press, 1968).

Larry Shiner, *The Invention of Art: A Cultural History* (Chicago: University of Chicago Press, 2001).

David Summers, *The Judgment of Sense: Renaissance Naturalism and the Rise of Aesthetics* (Cambridge: Cambridge University Press, 1987).

David Summers, *Michelangelo and the Language of Art* (Princeton, NJ: Princeton University Press, 1981).

第二次介入　艺术的危险与视觉的陷阱

> 图像所传达的预期信息被观众接收并正确理解是根本无法保证的。历史上，有人认为，观众被艺术本身分散了对信息的注意力。这种内容与形式之间的区分支持了这样一种观点，即两者都有自己的生命：一方面是精神或思想的，另一方面是视觉的，它们都有自己的历史。

谁看见了？谁能看见，看到什么，从哪里看？谁有权查看？如何授予或获取此授权？以谁的名义看？视野的结构是什么？

——阿里拉·阿祖雷（Ariella Azoulay），《死亡展示柜》（*Death's Showcase*）[1]

印卡·修尼巴尔（Yinka Shonibare）的《瓶中的纳尔逊战舰》（*Nelson's Ship in a Bottle*，2010）在伦敦最令人垂涎的展示挑衅性当代艺术的场所之一展出：特拉法加广场第四基座（the Fourth Plinth of Trafalgar Square），这个展览由伦敦市长委托，部分由尼日利亚担保信托银行（Guaranty Trust Bank of Nigeria）赞助（图2.1）。这一规模的**英国皇家海军胜利号**（*HMS Victory*）复制品有 37 张帆，用与非洲服装有关的有着丰富图案的纺织品制成，以代替普通帆布。纺织品的风格是修尼巴尔的典型风格，这对他的作品来说很重要，织物实际上不是非洲

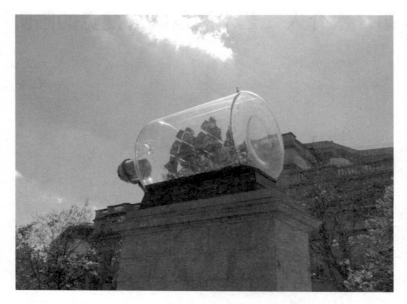

图 2.1　印卡·修尼巴尔(英国人,生于 1962 年),《瓶中的纳尔逊战舰》,2010 年。综合材料,实物装置,特拉法加广场第四基座,伦敦。照片由克莱尔·法拉戈提供。

制造的,而是全球新殖民贸易网络的产物。自 19 世纪以来,印度尼西亚和亚洲其他国家为非洲殖民市场生产了廉价机织的蜡印、蜡染风格的纺织品。1994 年,这位艺术家第一次用这种材料代替画布,当时他将在伦敦南部种族多样化的布里克斯顿市场(Brixton Market)购买的布料进行拉伸,以模拟抽象绘画。修尼巴尔用这种材料是想让人误将此与他的"非洲身份"联系起来。当评论家们意识到他实际上是在利用种族差异的标志来质疑那些异域风情的陈词滥调时,他获得了国际声誉。修尼巴尔出生于伦敦,父母为非洲贵族,他在尼日利亚的拉各斯(Lagos)长大。拉各斯是世界上最有活力和最富有的大都市之一,有着复杂的殖民历史和高度全球化、多样的文化,他过着种族上"不纯洁"的生活,这种生活就像使他登上"英国青年艺术家"(YBAs)名单的那种织物一样"不真实"。

毕竟这是个恰当的例子。正如尼日利亚艺术家、评论家欧鲁·欧奇贝(Olu Oguibe)所说的那样,第一个让艺术家获得广泛认可的作品是 Double Dutch①,原因有很多[2]。第一,它是对英国和荷兰商人的利用。他们为西部非洲提供了亚洲的织物,这些织物仍然是后殖民非洲人尤其是在前英国殖民地人的日常服装。第二和第三,Double Dutch 也指一种在非洲散居人口中流行的跳绳游戏,跳绳者一次与两个对手竞争;**还有**就是指一种孩子们随处玩的类似于隐语的语言游戏,以显示他们的思考与表达的敏捷性。修尼巴尔成功地重演了戏法与背离的三个隐喻,作为与第一世界艺术体系的文化竞赛游戏,他成了其中最大的明星。修尼巴尔具有狡黠的聪明、超凡的醒目和政治上的精明,多年以来,他的装置继续以各种形式传递着其典型的讽刺信息,几乎总是与荷兰/印度尼西亚/非洲蜡印花布图案有关。在其首次亮相十五年后,《瓶中的纳尔逊战舰》影射了使得大英帝国全球贸易网络成为可能的条件:更占优势的技术和创新的军事战略使之在特拉法加战役(1805 年)中实现对国际海洋的控制。

但是自从修尼巴尔闯入艺术界以来,就发生了奇特的转变:尽管他自称是双重文化的,但他的作品现在被视为将非洲艺术纳入主流社会,他对织物的使用也被视为非洲身份和独立性的象征,尽管人们承认其使用历史截然不同。更让人好奇的是,一开始由一位希望避免成为"少数民族艺术家"角色的后殖民外籍人士提出的一种对身份政治的重要批判,现在正转向庆祝尼日利亚独立五十周年以及其主办银行成立二十周年纪念日,以展示"黑人艺术"为荣。[3]

但事实上,如果你考虑到艺术品的结构与其含义之间的关系本质上的脆弱性,那就没有什么奇怪的了:读取或解释作品的方式不一定以制造者或其他人希望的方式可控。因为意义总是会随着时间、空间而

① 因为此作品正是利用了语言的多重所指功能,案例的奇妙之处也在于其多重隐喻,因而不便翻译为特定的、具体的含义,后面对于此案例的解释有助于理解这个作品。——译者注

变化、转化甚至颠倒,所以它总是会唤起控制和社会规训问题,由谁来撰写历史以及为谁而写。在权力真空中永远不会存在最激进的姿态,而通过艺术家霸权的制度地位可以有效地遏制其对既定秩序的威胁。由于战后英国"愤怒的年轻人"的愤怒因其被奉为圣徒般的文学机构成员而变得迟钝,所以修尼巴尔自相矛盾的自我规范也就不足为奇了。当今全球艺术体系的典范式织机在偶尔的关键撕裂之后,将艺术、资本、性别和民族认同重新编织在一起。

36

如前所述,正如从柏拉图到从事教会改革的早期现代作家所记录的那样,艺术,特别是模仿自然的艺术,其非常明显的威胁在于它有可能危及制度强加的价值观的稳定,从而危及社会的健康。重要的是将**技艺理解为真实的一种形式**。在 16 世纪作家与天主教改革再次成为同盟时,艺术家与上帝的联系越紧密,他对神圣主题的艺术表现就"更真实"。出于同样的原因,乌利希·慈运理(Ulrich Zwingli)等新教神学家认为赞助人灵魂中的**偶像**(*Abgott*)是取代神的任何东西,无论是金钱、荣耀还是另一个神:当人们变得依赖于那些"奇怪的神"时,偶像崇拜的源头在**艺术作品中**找到了外在的甚至是非常怪诞的表达。[4]

在 16 世纪中叶,天主教会试图改变最近给予艺术家越来越多自由的方向,教会认识到这是相当危险的,因为它吸引了崇拜者的注意力,使他们不再专注于自己的信仰,而转向对艺术家及其宏伟技巧的钦佩。在颁布其著名的《图像法令》("Decree on Images",1563)时,教会机构试图施加绝对的**礼节**——在表现主题、呈现风格和那些表现所服务的观众们之间增加一种改进的、适当的契合(解释)。这样做的目的是通过巧妙地利用技巧来吸引观众,通过感官来唤起他们的想象力。当局很清楚他们所需要的就是廓清整个美学矩阵的性质和功能。

教会作家面临的最大挑战是界定艺术许可的**适当限度**。正如刚才所指出的,他们关心的是本体论问题,但讨论是从技巧(源于文学理论)出发,是在主题、作品的最终外观和观众之间的恰当契合层面进行的。在规则上从来就没有达成任何协议,但不管怎样,现在都认为在严密控

制的拓扑矩阵（如特伦托大公会议所定义的机构、目的和功能之间）关系中没有空间来**分散**崇拜者对艺术家的独创性或其奇迹般技巧的钦佩。如果强调对艺术或技巧的物质作品而不是其中所表现的圣像或场景的崇拜（因而是不可靠的），那么这种偏离艺术的神圣目的的行为就会成为一种偶像崇拜。[5]

历史记录表明，人们对宗教礼仪的新标准**既有抵抗，也有创造性的**适应。像加布里埃莱·帕莱奥蒂大主教这样的教会作家所做出的标准区分（如古代和现代的权威人士对技巧的限制）是，在现实世界中不存在的变幻莫测的想象物是不被允许的[6]。但帕莱奥蒂是遵循教会著名的 1563 年法令的最广泛传播的论文之一的作者，他必须为自己的排斥行为辩护，这促使他寻求普遍适用的规则。最后，他在辩论中建立了新的界限，赞成以光学自然主义的科学风格进行绘画，因为它与眼睛直接看到自然的方式是一致的，这样人们就认为这不会分散崇拜者的宗教目的（引导人走向一种优雅的状态）。

在 16 世纪末和 17 世纪初，响应教会权威而出现的经过改革的以科学为基础的自然主义风格被解释为**缺乏诱人的技巧**，尽管事实上艺术家必须在对自然直接观察的基础上掌握透视、解剖学、绘画技巧，并具有将各个元素组合成根据某些规则定义的连贯的、理想化的自然表现形式的能力，才能吸引观看者的感官注意力。我们通常不认为西方的自然主义在意识形态上是基督教的本体论问题所带动的东西，但是正是在此基础上，学术指导发展了整个欧洲及其他地区普遍使用的教学方法。人们认为科学自然主义符合人类从感官经验中学习的方式。不仅是教会作家，还有像吉安保罗·洛马佐（Gianpaolo Lomazzo）和费德里科·祖卡罗（Federico Zuccaro）这样的艺术家和艺术理论家，他们都认为艺术家由想象而来的创作的权限（license to invent things out of his imagination）是艺术观念的核心，他们开始强调科学自然主义的价值，以此来证明虔诚地使用圣像是合理的。

科学自然主义的易读性（假定是普遍的，尽管它在殖民地的应用肯

定会以其他方式证明）和以这些术语进行的技艺的可教性使西方风格的自然主义成为表达其他形式的体制权威的理想工具。传教士广泛传播自然主义以助力皈依进程，但是后来一些现代民族国家专制政权的欧洲王朝统治者也发现这样做很有用。我们通常所说的光学自然主义的"西方"风格能够以多种方式和出于不同的目的而存在。我们仍然称之为法国、德国、西班牙、英国、意大利和其他国家的艺术流派就证明了这种灵活性。毫无疑问，在许多不同的情况下，西方的表现形式已成为强大的认识论工具。它们在当代的延续就是大众媒体，其常被视为一种透明的媒介，将一个地方的人们与另一个地方的事件联系起来。

自古以来，用于评价图案装饰的西方批判性语言已被用光学隐喻构架起来。赞美和指责的术语，例如"辉煌的""生动的"和"晦涩的"，从来都不是透明的代码。相反，它们指的是一个复杂的图形系统，其基础是假设抽象的内容可以通过呈现给感官的图像来传达。

基督教以最严谨的图像理论为动机的话语恰恰与同时代的人文主义文学传统背道而驰。文学传统本身就有同样的古代渊源，优先考虑了艺术家的独创性、才华和技巧。这些文献越来越强调艺术家的创造能力，但也通过强调艺术家的能力，如他的天赋（ingegno）、想象力、灵感——词语和术语有不同变化而且很丰富——通过他（或者很少情况下的"她"）勤奋学习可以获得，从而支持了基督教的图像本体论。从这个意义上说，Arte（希腊语 tekhne 的拉丁语译名）指的是可以学习的技能，而 ingegno（来自拉丁语）则指的是艺术家的天赋，这是一种神圣的礼物。

把艺术家的作品以及他的思想观念作为其性格（聪慧、虔诚、**贪婪、暴烈**，甚至更根本上是他的**人性**）表征的可能性是现代艺术观念的根源。从最初的草图到完成的艺术品，艺术家在其"科学"的制造过程中所体现的概念化能力成为评估该作品的认识论地位以及其创作者品德的一种方式。

把矩阵带出（再返回）欧洲

我们以高度简明的形式勾勒出了从欧洲早期现代文本和艺术实践（约 1400—1700 年）中发展出来以评估工匠在艺术矩阵中作用的可能性。但是基于相同的人类认知遗传理论，在欧洲殖民化的背景下也出现了类似的讨论。正如亚里士多德及其评论者定义人类记忆力和动物保持性记忆之间的区别，回忆的能力（即描绘一系列推论），在 16 世纪对殖民地臣民皈依或"需要"皈依基督教的心理能力的讨论（正如从他们的各种行为形式、社会组织和文化产品来判断一样）中既被直接引用又被间接暗示。即使是美洲印第安人的最大捍卫者，如弗拉·巴托洛梅·德·拉斯·卡萨斯（Fra Bartolomé de las Casas），也都为"新"世界的土著人民树立了劣等的集体身份，他们认为印第安人实际上有能力吸收欧洲文化，但只能在欧洲的指导下进行[7]。

现代欧洲关于艺术和艺术的观念实际上是一种混合的系谱学，它对艺术的性质和功能有着自己的宗教观点，**并**与非欧洲社会有着交集。虽然新教改革神学家谴责基督教崇拜中奢华的宗教展示和物质援助是偶像崇拜，但他们在新西班牙和其他地方的教会同行却对新殖民的臣民征收税费用于偶像崇拜。天主教传教士所谓的"偶像"，因其怪诞的外表被认为是他们潜在信徒道德败坏和被恶魔占有的标志。进入欧洲现代早期的**多宝阁**（*Wunderkammer*）收藏时代后，这类"偶像"继续被吸引与排斥，但仅仅是其昔日自我的幻象：在收藏的背景下，它们被当作异国情调的奇观来体验。

换言之，新亚里士多德（*neo-Aristotelian*）的人类认知理论同样证明了某些技巧的合理性，也为它们的谴责辩护。不同之处在于，如何将价值归因于艺术矩阵中主体、客体和功能的相对位置。

在这些早期现代文本和收藏实践中，一种前所未有的关系在我们

通常所说的**主体**和**客体**之间建立起来，而关于艺术创作的复杂而不可靠的话语领域则助长了某些泛论。任何艺术品的技艺通常被视为自然与艺术之争的一部分，但无论采用哪种叙事框架，艺术家的创作在概念上始终与主题和特定观众的需求结合在一起。在主题、艺术家和观众之间的三向关系中，设计者的意图被认为体现在艺术作品中。

40 　　这些讨论的中心点实际上恰恰是放纵之人的"妄想"与先知的"真实愿景"之间的古老的经院哲学所说的区别。在 13 世纪，托马斯·阿奎那在区分物体的永恒本质与其偶然的**外观**之间的问题上阐明了一系列逻辑上的可能性。外观的变化是妄想者的眼睛所无法看到的，但是"放纵之人"的想象力使他将图像误认为事物本身，并因此而被恶魔的幻象所迷住［《神学大全》（*Summa Theologica*）3.76.8］。加布里埃莱·帕莱奥蒂在 1582 年的写作中，出于同样的原因，谴责了对邪恶种族、地狱仪式、恶魔之神以及偶像崇拜和人祭的（艺术）表现：它们是对放纵之人的想象的物证。在 16 世纪后期的文字中，最大的不同之处在于，怪诞的手法现在是指图像的制造者。

　　通过观察旧类别如何适应新情况，我们能够开始理解非欧洲的客体和图像是如何对西方艺术进行理论和批判性讨论的，即使它们的存在从未被直接提及。**幻想、奇特、反常**和类似的艺术创作备受青睐。一方面，它们代表着艺术家的自由和能力——他们凭着想象力创造出自然界无法创造的图像；另一方面，也是同样的原因，由于缺乏对比例、透视和其他涉及理性思维知识的了解，它们与非理性的精神活动、不受人类理性约束的活跃想象力有关。

　　我们在很大程度上已经忘记了，在三个多世纪的艺术学院中所教授的机械式古典主义，其直接来源是 15 世纪、16 世纪和 17 世纪初讨论有关艺术作品外观与其功能之间的**适当**关系的艺术论著，在有关如何充分利用艺术家的敏锐判断力的讨论中出现了此类问题。

　　（上述）这些连续性的一个突出例子是莱奥纳尔多·达·芬奇的《绘画论》（*Treatise on Painting*），这是在他去世后由他的学生弗朗西斯科·

梅尔齐(Francesco Melzi)整理其手稿而成的,并由一位匿名编辑做了删节,以与天主教重新引导艺术创作的努力相符合①。此文本的删节版广为流传,最终在巴黎出版(1651 年),在 1648 年成立的皇家绘画与雕塑学院(Académie Royale de Peinture et Sculpture)中成为有关艺术训练探讨的中心。[8]这本书被翻译为欧洲所有主要的语言,在欧洲及其殖民地广泛传播,并在欧洲影响了其他理论著作,且经常用于艺术学术指导。

在 17 世纪和 18 世纪,对欧洲以外的早期民族的描述集中于假定的理性缺乏,并将之视为与文明民族的根本区别。詹巴蒂斯塔·维科(Giambattista Vico)在其被广为阅读的《新科学》(La Scienza nuova,1725 年)中设定了启蒙时代的讨论条件,这是对重建文化起源的第一次系统性努力。他阐述的思想框架直接取材于 16 世纪的知识遗产,这些知识遗产的来源各种各样,包括游记、文化地理图解、艺术批评和其他形式的通俗文学等。

300 年以来,在 16 世纪艺术专著中建立起的古典化基础已成为整个欧洲专业艺术机构的代表。同时,对维科和许多其他人做出相同区分的分析是基于这样的假设,即早期民族缺乏推理(理性化)的能力,但拥有强大而丰富的想象力。基于这些理由,与欧洲人相比,"原始"人类深深地沉浸在他们即时的感官体验中,而没有抽象理性的介入。

有些学者(例如卢梭)之所以认为早期人民是高贵的,恰恰是因为他们与自然和谐相处,但是对于大多数研究欧洲思想的学者而言,这些人被视为具有极少的文化传统,对过去或未来的了解也很少。人们认为他们无法从经验中抽象出来,用以解释基于明暗对比和线性透视技术(比如与艺术学院指导相关的那些技术)的欧洲艺术表现形式的缺失。具有讽刺意味的是,当古典传统在 18 世纪下半叶重新确立其统治地位的时候,来自南太平洋和北美太平洋西北地区的第一批主要艺术

① 从 17 世纪开始,天主教会的领袖们遵循三位一体的指示,试图在宗教标准和惯例上实行统一。——译者注

作品涌入了欧洲。

正如弗朗西斯·康纳利（Frances Connelly）所表明的，古典主义及其合理的构成和设计原则为评估欧洲以外"原始人"（反理性）文化提供了标准或规范，这些文化被视为"奇异风"（arabesque）或"怪诞装饰"（grotesque ornament）。尽管古典主义可以追溯到古罗马的修辞理论，但反理性的怪诞为古典主义提供了约三个世纪系统所必要的边缘构成，在文学风格中常见的类似对应物则是阁楼和亚洲人，前者被设定为自然的语言，后者则为明显人为的、圆滑或华丽的讲话风格。有时候，对怪诞、奇异情调的着迷使艺术家们对其进行研究，并将这些非西方的设计元素直接应用于他们的作品。毕加索在《亚威农少女》（*Les Demoiselles d'Avignon*，1907 年）中就直接运用了非洲面具（元素），用"原始艺术"掀起了（更新的）现代主义浪漫史，怪诞与古典之美的并列存在奠定了三个多世纪的西方话语基础。

证明欧洲之外的技艺不仅影响了现代欧洲艺术观念，而且实际上在共同建构现代欧洲艺术观念方面的作用的证据有很多，即使是简短的说明也会使我们远远超出本书的篇幅，偏离了本书的目的。我们的目的不是在写艺术观念的历史，而是在这种介入中暗示，在西方传统中，从现代早期到晚期，再到后现代，**艺术矩阵中的关系结构似乎在变化中——不断变化的社会环境是现代艺术论述中的重要组成部分，并保持了较早的宗教观念。**接下来的两次介入提出了一个问题，即当代艺术观念发生了什么改变，哪些（在结构上、系统上）没有改变。

浪漫主义的英雄艺术家

从 16 世纪下半叶庄重的宗教氛围到当代对"原始艺术"（准积极）评价的过程中对新出现的现代艺术观念的讨论中心在于，什么才是技巧（真或伪）的动因，这是我们下面第三次介入尝试的主题。并不是说

艺术并非你想的那样

这些论点是新的，或者在西方哲学传统中很久没有过关于技巧真伪的争论，而是想说，整理各种观点以建立一种由权威机构控制的绝对礼仪，并强加给欧洲以外民族的文化创作——这是现代性的一个特征。新亚里士多德式的想象理论赋予了艺术家精神思考越来越独立的力量，在人类知识的等级体系中，虚构和幻想始终从属于理性思维和神圣启示（此外，正如我们稍后将要看到的，它们并非没有性别标记），这种想象理论的转变以及人类知识的分类，是现代西方艺术观念中的两个至关重要的历史因素。文艺复兴时期的绘画、雕塑和建筑——被视为诗歌和透视理论的现实追求，以及基于对自然的直接观察而获取的经验——提供了数百年来欧洲人继续衡量非欧洲文化物品的标准。

43

到 18 世纪后期，随着欧洲民族国家的崛起、工业革命和早期资本主义的兴起，以及在 1750 年左右开始的艺术哲学（**美学**）阐述，有关艺术家的浪漫主义观念（将其视为一个公民社区或一定区域内一枝独秀的诗人般的天才）与文艺复兴时期对艺术家的描述不同，因为它结合了启蒙运动之前对艺术家心智能力评估的两种解读。这个浪漫主义的艺术家天才有时又简单地与他的文艺复兴前辈一样，在社会内和社会外占据着截然不同的位置。这与先知或神谕者（sibyl）的地位较为相似，他们与人们的日常生活相距甚远，这样使他（或她）对基本问题、冲突或难题具有独特而有力的见解。艺术家在社会上发挥着作用，既给日常生活世界带来了问题，也给疾病带来了治愈。先知和贱民被认为既深刻体现**又**从根本上危及了那些（大概被遮蔽或遗忘了的）保守的社会价值观。

涉及艺术比较历史的现代学术研究集中在 18 世纪的主题上，如视觉艺术的统一等。人们常常认为，关于形式主义的最初论据是在康德关于美的评论中表达的，这要归功于他的前辈如亚历山大·鲍姆嘉通（Alexander Baumgarten）或莱辛（G. E. Lessing），他们也专注于艺术的一般观念和原理。实际上，这些问题具有更深远的历史：最初是 16 世纪关于绘画和雕塑哪个更有价值的争论，到 18 世纪后期才提升到哲学的新境界。莱辛和康德尽管有着不同之处，但都对过多的绘画装饰持

强烈的怀疑态度（康德把这些装饰与非理性引导的想象力相关联）。尽管视觉至上在西方哲学中有着悠久的历史，但"视觉艺术"这个普通的术语——看起来太中性甚至都没有**历史性**——实际上最早出现在 19世纪末的第一个形式主义艺术理论中，扩大了康德在理性表现和非理性表现之间的等级划分。

近几十年来，越来越多的批评家声称，19 世纪末期首次提出的"视觉艺术"的自主历史（即"视觉史"）由于种种原因已不再成立。以西方的光学绘画模型定义的艺术被视为"自然"标志，因为它似乎与我们对世界的实际（生物）视觉体验相一致。这难道不是从一个文化上特定的角度来看待什么**是**艺术吗？同时，一种观念也已经扎根：即视觉（或视觉概念）有其自己的历史，这一历史保存在人类物质文化的作品中，这些作品被广泛定义为印刷、摄影、数字成像、电影、视频、多媒体甚至是表演。"视觉文化研究"以及相应的期刊、大学部门和网站为该类别提供了实质性的存在，而产生此类术语的学科争论还远未得到解决。换句话说，视觉文化被当作治愈其本身疾病症状的方法（即**视觉文化**既是一种症状，又是治疗此疾病症状的方法）。

艺术的不满

那么这一切对我们今天意味着什么呢？我们是否还停留在"视觉艺术"这个有问题的范畴呢？有没有什么不容忽视的理由将其保留在关于艺术观念的宣言中，以期对这些持久的难题提供另一种观点？1958 年，马克思主义文学和文化历史学家雷蒙德·威廉姆斯（Raymond Williams）将"文化"描述为英语中"两个或三个最复杂"的词之一，他认为，文化逐渐成为一种用个人经验来解释共同经历的方式[9]，例如，文化相对主义的理论与浪漫主义对"一切方法论"的排斥就不谋而合，特别是那些与自然主义学术传统中再现性的艺术有关的理

艺术并非你想的那样

论。当艺术成为一个关键的"防御工业主义瓦解趋势的中心"时，它就成了个人、世俗、"审美"沉思（contemplation）的对象。

艺术、文化和社会现代性的融合，为我们今天所处的困境埋下了伏笔，而这些困境可能很快被勾勒为提供学科知识的双重紧迫感。一方面，我们继续大力投入解释民族文化和民族特质的"启蒙运动"项目；另一方面，我们似乎也致力于将艺术定义为在"最高"精神层面上普遍属于人类的活动。

当前对艺术的理解仍然有赖于启蒙思想的原因正是这两种不同的艺术定义方式的历史**结合**。事实证明，将一种定义艺术的方法与另一种方法分开是不可行的。**艺术**（本质论证）和**文化**（物质论证）表达了通过艺术界定人类自身的核心人类学问题的两个极端。就像交流电一样，**作为普遍精神的艺术**与**作为特定文化产物的艺术**之间的交替通过其极强的振动力和持久的不可分解性将话语领域保持在适当位置。

我们宁可从认识这样一种对话关系来开始：振荡本身是从哪里来的，它将如何持续下去？是什么驱动了其随着时间、地点、语境以及不同规模进行多次迭代的机制？尤其是，谁能从这种持续不断的批判和历史关注中受益？这是不是精神（非物质）与物质并置所暗示的神学难题的另一种不同程度的回声？

正如米歇尔·德·塞托（Michel de Certeau）所说，历史表现形式本身，越过当前机构与这些区域分开的界线，使过去或遥远的区域发挥了作用。历史写作（他称其为史学）和精神分析相对比，是构成记忆空间或分配记忆空间的两种模式。它们包括两种时间策略，两种设计（格式化）过去和现在关系的方法。对于历史写作而言，这种关系是一种继承关系（一件接着一件）、因果关系（一件由一件而来）以及独立关系（过去与现在不同）。但是精神分析对待过去和现在关系的方式有所不同，如**叠加**（一件事代替或覆盖另一件事）和**重复**（用一物再现另一物，但以另一种的形式）。德·塞托认为，这两者都是为了解决类似的问题："了解现实的组织与过去的形成之间的差异或保证其连续性；**提供对过去**

的**阐释价值**和/或使现在的事物能够**解释**过去;将过去或现在的表征与决定其产生的条件联系起来。"[10]

这一论点对我们理解艺术的历史观念有重要意义,不仅是将其作为以不同方式并入史学和精神分析"时间策略"或"分配记忆空间"方式的现象,也作为为过去提供现在的价值阐释的实践。

德·塞托提出的有关记忆分布的空间地形以及不同时间策略所引致的主体位置的转移和多重易读的问题,在许多流亡艺术家的作品中有明显强调,他们以女性在艺术中被边缘化为工具,唤起对女性困境的关注,以一种倒置的方式质疑西方对他者的异域化。例如,伊朗电影制作人和摄影师施林·奈沙(Shirin Neshat)用波斯语描述了女性的身体,这引起了人们对女性声音的沉默和她们在父权神权政体(如她逃离的伊朗)中的次要地位的关注,以及对父权制的普遍暗示(图 2.2)。尤

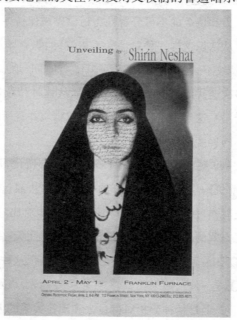

图 2.2　施林·奈沙,《揭开面纱》(*Unveiling*),展览海报,富兰克林熔炉文献库(Franklin Furnace Archive),布鲁克林,纽约,1993 年 4 月 2 日—5 月 1 日。图片由富兰克林熔炉文献库友情提供。

艺术并非你想的那样

其令人印象深刻的是,奈沙的作品中包括写在镜子或身体上的文字,这让观众首先看到他们自己身体的反射图像上出现了陌生的文字,从而看到自己被异域化了,这反过来又引起了人们对艺术家自身在西方社会中被陌生化地位的关注,通过直接将观者牵涉到边缘化和异域化的活动中而体现出来。

与此相似,出生于巴勒斯坦贝鲁特的艺术家莫娜·哈透姆(Mona Hatoum)利用观者身体的活动和移动唤起隐藏或遮盖的事物。她1996年的装置《住所》(*Quarters*,图2.3)实际上由观看者在其中移动而产生意义[11]。当观众走过一排竖直的金属床架,突然惊讶地发现自己到达了一个位置——这个位置成为一个对称排列结构的中心,眼前的景象豁然开朗。恰好就是这个"啊哈!"(**注意点**),观众忽然意识到了观测对象的改变,被监狱似的床架所囚禁了。观众的位置恰恰是所有事物在几何结构上都有意义的位置。但是特别(给予优待)的视点或注

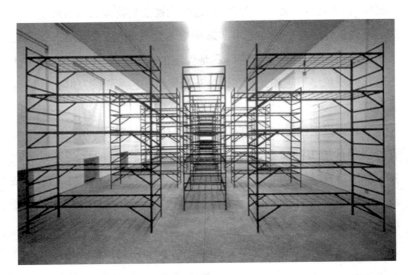

图2.3 莫娜·哈透姆(巴勒斯坦黎巴嫩人,生于1952年),《住所》(12个铁框架),1996年。铁,装置作品,维亚法里尼画廊(Viafarini Gallery),米兰,1996年10月16日—11月21日。图片由画廊友情提供。

第二次介入 艺术的危险与视觉的陷阱

视是一个陷阱,因为它清楚地表明一个人的清晰视野本身就是一个陷阱:他被自己的注视所囚禁。就像我们在理想的 15 世纪城市画插图(图I.2)中看到的那样,这是观众视点的一面镜子。这是一种双重暗示:当你最终可以清楚地看到自己的环境时,你才清楚地发现自己在监狱中。视野的清晰、直接和位置的中心性掩盖了自己的边缘化。在一个同时唤起历史和精神分析法并使之成为问题的行动中,哈透姆通过强调过去与现在之间的位置与位移、顺序与无序之间的区别,来询问记忆和身份空间的分布。文化置换和流放的主题是连贯与混乱、中心与边缘、自由与监禁之间无休止的摇摆。简而言之,一种关于他者的被颠倒和置换的西方话语变成了扰乱该话语的关键工具。

哈透姆和奈沙处理的是德·塞托所说的"记忆痕迹",在那里被遗忘的东西(对过去的一种行动)以伪装、隐藏、被看起来真实或已知的掩盖形式返回。这两位艺术家都故意表现出任何直接和明确的观看都是不可能的,并使观看者与所看到的东西、注视及其物体之间的规整对立成为问题。这种复杂性在艺术实践中有着悠久的历史,但是奈沙和哈透姆清楚地表明,这两个术语都不是固定的或静态的,而是关联的、动态变化的现象——正如我们在这里开始探索的艺术矩阵及其拓扑的概念一样。

这就提出了视觉本身的问题,视觉本身是一种独特的现象,一个具有复杂现代历史的概念。在 20 世纪 80 年代,视觉的含义类似米歇尔·福柯对"视域"的讨论,或电影评论家克里斯蒂安·梅茨(Christian Metz)对"视觉机制"的讨论,或在撰写艺术史时使用的其他术语,就像所有艺术都是感知对象一样,开始被认为是有问题的。"视觉中心主义"和"透视主义"是更紧密相关的硬币的两面,用以指明现代生活中的视觉霸权。而且,我们仍在谈论凝视的动态、监视的扩散、景象的产生以及施加制度、社会和政治控制的其他方式,这些方式将视力范围扩展到了远远超出图像的范围。目前令人不安的是,关于"视觉性"的批判性论述与 18 世纪后期康德之前的历史术语"视觉性"之间的关系缺乏

艺术并非你想的那样

明确性,以及最近被具体化的"视觉文化"或"视觉艺术",经常被(天真地和非历史地)应用于各种各样的文化生产,好像它们指的是一个中立的、包容的话语框架,标志着对更为严格的西方"艺术"类别的合适续集(作为其"扩展领域")。

爱德华·赛义德(Edward Said)开创性的著作《东方主义》(*Orientalism*,1978 年),其主题是将欧洲价值观强加于欧洲以外的文化对象。只要"艺术"和"视觉"的意指保持不变,就不难去追问有关艺术观念的问题,即视觉类别是否可以避免陷入欧洲中心的陷阱。要寻找旧式关系在结构上继续以移位形式再现的方式(在历史记录中留下"记忆痕迹"),就需要具有足够大范围和分析保证的历史视野,以理解我们所继承的类别是如何形成的,以及为什么它们在今天不能很好地为我们服务。

因为记忆从来就不是无辜的。18 世纪后期见证的"艺术"和"文化"类别的共同建构在 19 世纪末进行了重演,当时艺术史和人类学的现代学科将世界文化生产分为"艺术品"和"手工制品"两种基本的类别。尽管"视觉艺术"一词有着一定的广度(正如我们所看到的,尽管它可能在其他方面是有问题的),这两种学科形态,以及我们在第二次介入中所勾勒出的关于艺术的论述,随着我们下一次介入的展开,继续对我们当代对艺术的理解产生强大的、很大程度上未被认识的影响。

19 世纪末,文化人类学家弗朗兹·博厄斯(Franz Boas)成为最早使用现代多元意义上的"文化"一词的人之一,当时他把调查的基础从寻找遗传差异的迹象转移到调查外来材料是如何被一个民族吸收并被已有思想和习俗修改,理解这种复杂的调和和修改并非偶然的,而是文化生活的核心,这一挑战仍然促使我们理解艺术是生活的一个重要方面。

注释

[1] Ariella Azoulay, *Death's Showcase*: *The Power of Image in Contemporary Democracy*, trans. Ruvik Danieli (Cambridge, MA: MIT Press, 2001), 4.

[2] Olu Oguibe, "*Double Dutch* and the Culture Game," in *The Culture Game* (Minneapolis: University of Minnesota Press, 2004), 33 - 47,这篇文章如其所解释的艺术内容一样丰富而复杂,我们的讨论受到了很大启发。

[3] 引自担保银行代表 Tay Adennokun (http: www. youtube. com/watch? v＝OowSsEh7H4o, accessed Aug. 20, 2010.),同上出处,修尼巴尔本人解释自己的"船"是为了庆祝这座多元化的全球城市伦敦及其持续的经济成功(以拉各斯为模型,尽管他没有这么说)。

[4] Carlos M. N. Eire, *War against the Idols*: *The Reformation of Worship from Erasmus to Calvin* (Cambridge: Cambridge University Press, 1986), 84,引自 *Huldreich Zwinglis Sämtliche Werke*, *vol.* 4, 133. 最清晰、最详细的论述出现在慈运理(Zwingli)的 *Commentary on True and False Religion*, 1525 (Eire, *War against the Idols*, 85)。加尔文(Calvin)还将偶像崇拜的根源定位在人自己身上——在他驯化上帝的努力中,人将上帝应得的荣誉转移到了物质上。加尔文最受欢迎的反对偶像崇拜的著作 *The Inventory of Relics* (1543),将偶像崇拜者比作没有理性的野兽,认为偶像崇拜是一种永远存在的危险,因为人天生就是形而上学上的疯子。更多请参见 Eire, *War against the Idols*, 211 - 220。

[5] "Canons and Decrees of the Council of Trent", Dec. 5, 1563, 1564 年获庇护四世批准。

[6] Gabriele Paleotti, *Discorso intorno alle imagini sacre e profano* (Bologna, 1582), in Paola Barocchi (ed.), *Trattati d'arte del cinquecento fra manierismo e controriforma* (Bari: G. Laterza, 1960), vol. 2, 177 - 509; on *grotteschi*, see vol. 2, 421 (bk. 2, ch. 36).

[7] 拉斯·卡萨斯(Las Casas)写道,印度人拥有机械艺术的技能,这是理性灵魂的一种功能("habitus est intellectus operativus"),比较了旧世界和新世界的艺术,以证明美洲印第安人的合理性。Bartolomé de las Casas, *Apologética historia sumaria* (1551—), ed. Edmundo O'Gorman (Mexico City:

Universidad Nacional Autónoma de México e Instituto de Investigaciones Históricas，1967），chs. 61 - 65。

［8］莱奥纳尔多·达·芬奇的《论绘画》［*Trattato della pittura*，ed. Raffaelle du Fresne（Paris：Langlois，1651）］，正由 Claire Farago，Carlo Vecce，Anna Sconza，Janis Bell，and Pauline Maguire 编撰（Leiden：forthcoming）。

［9］Raymond Williams，*Culture and Society*，1780 - 1950（New York：Columbia University Press，1958），xv - 48；其对文化定义困难的论述参见 Raymond Williams，*Keywords：A Vocabulary of Culture and Society*（London：Fontana，1976），76 - 82。

［10］Michel de Certeau，"Psychoanalysis and Its History," in *Heterologies：Discourse on the Other*，trans. Brian Massumi，foreword by Wlad Godzich，*Theory and History of Literature*，vol. 17（Minneapolis：University of Minnesota Press，1986），3 - 16（emphases added）。

［11］最初于 1996 年在米兰的 Via Farini 展出，随后于 1997 年 12 月至 1998 年 2 月在纽约新博物馆（New Museum，New York）展出。关于哈透姆，见 Ursula Panhans-Buehler，"Being Involved," in *Mona Hatoum*，Hamburger Kunstalle，Mar. - May 2004，exh. cat. ，20 - 21。

延伸阅读

Theodor Adorno，*Aesthetic Theory*，trans. Robert Hullot-Kentor，ed. Greta Adorno and Rolf Tiedemann（Minneapolis：University of Minnesota Press，1997）.

Frances Connelly，*The Sleep of Reason：Primitivism in Modern European Art and Aesthetics*，1725 - 1907（University Park：Penn State University Press，1995）.

Jonathan Crary，*Techniques of the Observer：On Vision and Modernity in the Nineteenth Century*（Cambridge，MA：MIT Press，1990）.

Claire Farago（ed.），*Re-reading Leonardo：The Treatise on Painting across Europe* 1550 - 1900（Aldershot：Ashgate，2009）.

Claire Farago，"'Vision Itself has its History'：'Race,' Nation, and Renaissance

51

Art History," in Farago (ed.), *Reframing the Renaissance: Visual Culture in Europe and Latin America 1450 - 1650* (New Haven, CT: Yale University Press, 1995).

Frances Ferguson, *Solitude and the Sublime: Romanticism and the Aesthetics of Individuation* (New York: Routledge, 1992).

Hal Foster (ed.), *The Anti-Aesthetic: Essays on Postmodern Culture* (Port Townsend, WA: Bay Press, 1983).

Martin Jay, *Downcast Eyes: The Denigration of Vision in Twentieth-Century French Thought* (Berkeley and Los Angeles: University of California Press, 1993).

Amelia Jones, "The Contemporary Artist as Commodity Fetish," in Henry Rogers and Aaron Williamson (eds.), *Art Becomes You! Parody, Pastiche and the Politics of Art. Materiality in a Post-Material Paradigm* (London: Article Press, 2006).

Anthony Pagden, *The Fall of Natural Man: The Amerindian and the Origins of Comparative Ethnology*, 2nd edn. (Cambridge: Cambridge University Press, 1986).

Roy Porter (ed.), *Rewriting the Self: Histories from the Renaissance to the Present* (London: Routledge, 1997).

Jacques Rancière, *The Future of the Image* (London: Verso, 2007).

Edward Said, *Orientalism* (New York: Vintage, 1979).

Raymond Williams, Keywords: *A Vocabulary of Culture and Society*, rev. edn. (New York: Oxford University Press, 1983).

艺术并非你想的那样

第三次介入　去看"蒙蔽"我们的框架

要学会去看使我们对所见之物视而不见的框架,绝非易事。

——朱迪斯·巴特勒(Judith Butler),《摄影,战争,愤怒》(*Photography*,*War*,*Outrage*)[1]

> 如果像之前的"介入"所声称的那样,关于艺术的想法从来都不是凭空存在的,而总是与创作者、艺术品和艺术功能之间的拓扑关系网(艺术矩阵)联系在一起,那么从偏欧美艺术批评、历史主义的这条惯常思路来看问题的话,理论必然会产生截然不同的几何结构。

我们在澳大利亚开始了一个实地考察项目,几个月后在巴黎暂停了。我们从前的中心路线,从历史上的周边到当代艺术世界的中心,在艺术文化发展的中心—边缘模式中起作用。对文化互动的中心—边缘解释,不可避免地使欧洲与其他地方的艺术边缘相关,代表了殖民主义的、民族中心主义的世界观。解释的范围各不相同——中心可能是罗马,边缘则是佛罗伦萨、英国、美洲、澳大利亚等等。但是,如果中心是博茨瓦纳、波哥大,系统或结构原则将保持不变。

如果我们要写一本关于全球艺术史的书,那我们可能会因为没有充分认识到接受的动态活跃条件而先从中心—边缘模型的当代应用开

始。相比之下,分散式的知识实践网络可能会以不太"欧洲中心"(或以中国或非洲为中心)的方式来撰写这样的全球艺术史。但首先仍然须达成一个普遍共识,即**艺术**这个有问题的概念是一种普遍的泛人类现象和活动。这就提出了其他令人不安的问题,例如是谁先提出这种共识性的? 全世界很多地方的许多原住民和土著人都拒绝将"艺术"标签用于他们的文化产品,并反对诸如博物馆之类的公共文化机构收集、保存或展示其深奥的(不易为其他人理解的)文化器物,因为这些器物并非专门为了在世界范围内被观看和保存(而生产)。我们在这里的任务不同,我们试图阐明西方艺术(美术)的理想是**如何**应用于任何起源的文化生产的,具体来说,即那些在今天备受争议但也在全球范围传播的欧洲思想在当今世界是如何运作的。

为了将艺术系统理解为拓扑矩阵,我们从更受期待和有着深刻发展轨迹的有关当代欧美艺术创作、艺术史、艺术批评、美学的批判和史学路径来考察它。土著艺术运动开始于 20 世纪 70 年代,并迅速赢得国际艺术和商业声望,我们对这场运动的起源和演变进行了调查。这些澳大利亚土著人没有受到过任何正式的传统意义上的艺术训练,甚至不了解其他地区的艺术创作实践和他们的历史,但他们是如何被写入现代主义经典中的? 艺术身份的系统建构显然符合当代全球化经济的前提条件及其对名人艺术家的需求。土著艺术(这个词本身充满了忧虑——最初源于对"原始主义"文化的描述)的创造是现代主义发明和艺术(美术)商品化的典型范式。这具体意味着抽象和提取——事实上是特殊形式的视觉或光学特性知识的具体化,作为实际的多模态、多维度和多功能的本土实践的模拟,使这些抽象在当代全球化的表现形式中,与(西方)晚期现代主义的艺术形式主义相呼应。

这次的讨论有两个方面。首先,它从全球艺术体系(土著艺术作为下一个新事物)的角度和文化生产发生的社区角度,考察了将土著文化生产的某些形式方面纳入视觉艺术全球体系的分支效应。第二个目的是了解土著艺术和/或文化生产与实践如何更普遍地阐明我们对当代

（西方）世界关于（美术）艺术观念本质的假设。尽管它们的视觉吸引力是其美学和商业成功的基础，但在我们实地考察和讨论的中心，西部沙漠丙烯画（Western Desert acrylic paintings）也因其构思的宇宙学意义而受到收藏家的广泛重视，这些构思很少被那些有着隐秘与神圣的传统之外的人所理解。随着时间的推移，这些丙烯画的营销策略（原产地和命名问题非常复杂且充满争议，我们将在下文进行更全面的讨论）已开始仿效版权声明的方式将其视为参考内容引用。通过（作品是否）承载艺术家的"梦想"（简单地说就是不违背社区完整性来控制知识传播），可以验证作品的实质内容，其令人费解的谜团以及更平淡的作者身份如艺术家的"皮肤名"（skin name）、原创地以及作品的展览历史等等。

在我们访问过的北领地中部沙漠地区和西澳大利亚州东部边缘的艺术中心中，艺术创作可能为那些贫困以及在许多方面严重失调的社区生活提供经济救济。多数情况下，政府经营的企业在没有足够的医疗保健、教育机会、经济基础设施（如零售业）的情况下运作。尽管如此，土著艺术在国际市场上的生产和销售还是代表着这些艺术中心的希望（即使它们无利可图），这也是它们存在的原因，即艺术品本身在社区中没有其他内在功能。它们可能是一个让社区引以为傲的点，但也意味着其沦为全球市场的奴役。不管怎样，土著澳大利亚人为全球艺术市场所作的绘画都不会为成为土著民居的个人冥想或家庭**装饰**，而丙烯画则在土著仪式或其他基于传统的集体习俗中没有什么作用。除此之外，还有最初用于销售的物品，如跳舞板和拍板。换句话说，作为艺术的物体从本质上来说在其本土语境中都具有实用价值。土著社区利用他们的生存技能以微妙而深刻的方式在两个世界之间协商着自己的身份，以既不吸收也不反映主导文化的方式巧妙地应对世界[2]。

为了理解当代土著艺术在考察艺术体系中带来的困难，重点是要牢记在某些情况下从传统的狩猎和采集的露营生活方式过渡到定居生活方式是多么突然。就在1984年左右，一群从未见过白人外来者的九

名西部沙漠的宾土比（Pintupi）①人为人所知。在首次接触后的三年里，其中一些人为商业市场创作了具有收藏价值的丙烯画。[3]丙烯画标志着个体艺术创作的"天才艺术家"模型和在其之后的名人艺术家的到来。

此外，生活方式被改变的巨大影响还与联邦政策从同化到自决的变化有关。惠特兰政府于1972年发起此类计划，从而实现了更大程度的自治，并允许其中一些人回到传统的土地，但这并未消除他们想要解决的社会问题。相反，一旦政府不参与地方层级管理，家庭暴力和酗酒会使许多土著人定居处和社区的状况恶化。

收藏群体与生产群体之间的脱节——这是最近对土著文化实践的"艺术历史化"的结果——揭示了在欧洲早期现代性自身发明中被遗忘、抹去或遮挡的东西。现代性在后来认为艺术本身就是从文化行为中抽象出某些（视觉或光学）属性的方法：是为现代性服务的视觉性抽象。在本章的下一个部分，我们就把目光从最初源于澳大利亚沙漠的这些当代艺术实践转移到其位于巴黎的一个最著名的收藏地。

神的黄昏

我们买了票，并把它们出示给穿着制服的服务员，开始向展览入口处走去。最后，我们来到了巴黎较为重要的博物馆，即最近开放的凯布朗利博物馆（Musée du Quai Branly，简称 MQB）。当我们在逐渐变暗的空间中爬上宽阔的蜿蜒坡道时，无数文字无声地投射在我们的脚下——舞动着催眠的明亮灯光，似在招手、诱人、挑逗。迷人的文字过道，形成了一条源头未知的移动人行道，不断地堆积、移动，速度快得让人难以阅读，在不断前进的脚步声下，在吉特巴迪斯科灯光的虚拟抖动

56

——————————

① 澳大利亚土著民的一个部落。——译者注

图 3.1　巴黎凯布朗利博物馆第一展馆的展示场景，
2010 年 7 月。图片为克莱尔·法拉戈所摄。

中形成了不断旋转、弯曲、抖动和跳动的令人兴奋的螺旋轨迹，吸引我
们向上去。

　　虽然我们立刻就意识到了这是出生于苏格兰的艺术家查尔斯·桑
迪森(Charles Sandison)的标志性风格，但并没有发现任何明显的标签
存在。所以这并不意味着此时它是大写的艺术，而是作为舞台艺术
(stagecraft)，一个真正移动的入口。我们在坡道顶部发现了一个极为
神秘的空间！一个更黑暗的空间中，高高的天花板悬挂着明亮的聚光
灯，其光线在让人惊奇甚至难以想象的物体上，训练有素地停留在透明
的巨大玻璃柜中，使所有物体似乎漂浮在发光的无缝红色乙烯基地板
上方的流动的、闪光的黑暗中，穿越漫长而幽深的空间(图 3.1)。黑暗

与反射光在许多朝向多个方向的玻璃上结合，吸引了观众。我们——观众和展出的文物——即刻都变成了幽灵。作为博物馆精神世界的物质存在，展出的物品隐约可见，例如拉菲草和木质面具、长长的蛇形图腾、不乏生动细节的壮观巨型木鼓、用几何图案复杂雕刻或戏剧化绘制的抽象人物，以及聚在一起的一张张咧嘴而笑的脸，除了戏剧效果外，没有任何明显理性存在。各种巨大的形象用看似普通但不太容易理解的手势摆着各种活泼的姿势，可触可及，而又无声。它们真的很棒，感人至深且非常漂亮。然而最初的欣喜之情被博物馆学的清醒取代，我们很快就抑制了这种喜悦。"大洋洲"是什么意思？或者"葬礼面具"又是什么？没什么可学习的（展览标签在哪里？信息丰富的文本面板又在哪里？）。几乎没有什么可以**读**的，只有漂亮的舞台表演可**看**。这是我们所见过的对人类学物品最奢华、最任性的形式主义展示。

展示空间里陈列的是澳大利亚土著艺术的两个部分。在研究了来自各种海洋和非洲文化的数百种历史物品之后，我们不费吹灰之力就来到了阿纳姆地（Arnhem Land）的当代树皮画（bark paintings）和西部沙漠的当代丙烯画这里。改天，在另一个地方，它们会在经典的白立方画廊中被展示为"当代艺术"，但是在这里，它们是直接被并列展示的，与葬礼面具和祭品形成比较。在黑暗的笼罩下，它们同其他展品一样，散发着神秘而温暖的光：这是现代主义博物馆学和市场营销所擅长的老套手段（图 3.2）。

展览中仅有的教育板块关注的是瑞士超现实主义艺术家、民族志学者卡雷尔·库普卡（Karel Kupka），强调了他在 20 世纪 50 年代末开始使用土著材料的先见之明，因此证实了所陈列的物品可以被视为非传统的现代主义艺术品。20 世纪 50、60 年代，库普卡前往澳大利亚北部的阿纳姆地（Arnhem Land）进行了一系列考察，为巴塞尔的民族志博物馆和巴黎的非洲和大洋洲艺术博物馆（Musée National des Arts d'Afrique et d'Oceanie，凯布朗利博物馆的前身）以及人类博物馆（Musée du l'Homme）收集藏品。博物馆墙壁上没有任何关于库普卡

　　　　　　　　　　　　艺术并非你想的那样

图 3.2　澳大利亚的西部沙漠绘画展示场景,凯布朗利
博物馆,巴黎,2010 年 7 月。图片为克莱尔·法拉戈
所摄。

的《艺术的黎明》(*Dawn of Art*,1965 年)中浪漫主义的标签性文字,
当然也没有关于他晚期所提出的进化论范式是如何深深地冒犯和对抗
澳大利亚人类学家的讨论。也没有讨论其他关键人物,例如骨科医生
出身的收藏家斯图尔特·斯柯高尔(Stuart Scougall)或新南威尔士州
美术馆(The Art Gallery of New South Wales)副馆长托尼·塔克森
(Tony Tuckson)或墨尔本商人吉姆·戴维森(Jim Davidson),他们都
为将土著民的物质文化融入同时期的美术制度框架之中做出了努力。
自文献记载 1803 年关于阿纳姆地的雍古族(Yolngu)的案例(其近期和

历史的物品都在附近展出）以来，没有关于澳大利亚人与欧洲人持续接触的讨论[4]。

当代绘画和雕刻制品的怪异组合——其中一些纯粹是为艺术品市场所作的，而其他的则是更传统的物品——例如具有实际葬礼功能的空心原木棺材，就摆放在一排彩色玻璃窗的旁边，暗示着一片雨林。我们所看到的是一个伪造的彩绘森林，是功能上伪造的民族志物品的摆放场所，这些物品是近二十年来由当代艺术家为商业艺术品市场制作的，其中许多人是土著艺术收藏家非常熟知的。

当这座博物馆于 2006 年首次开放时，至少有一位澳大利亚策展人称该展览是"回归博物馆学"的绝妙例子[5]。然而，我们所经历的远比单纯地回归博物馆复杂得多，尽管也确实如此。这些当代澳大利亚画作和其他物件被视为艺术品，而我们看到的博物馆其余展品则包含了或多或少不被视为西方意义上艺术的历史物件[6]。然而，一切都得到极为庄重的展示，因此被视为艺术品——因其永恒的艺术性而受到重视。这场舞台表演——在入口大厅吸引了我们的景象——与当代艺术展馆的任何展示都完全不同。也就是说，除非它是由艺术家或与艺术家合作的策展人所做的装置艺术——以质问传统博物馆的做法，不然在凯布朗利博物馆里连展览都不算：我们所目睹的是按照西方分类法（传统上将这类物体归类为器物）来呈现的物体，就好像它们被赋予了精神上的存在。其中许多物品曾经被视为偶像或被奉若神明之物。当代的异域化过程包括以一种介于艺术与工艺品之间的表现方式来操纵艺术与民族志物品/崇拜物之间的二分法，其中心术语是"精神的"。通过纳入当代土著艺术品，博物馆不仅将其在该地区的藏品包装为仿佛仍然充满精神的存在，也表达了我们对美术馆环境中的当代土著艺术构架的观察——即声称这些抽象设计具有神秘而不容置疑的"精神"维度。

　　　　　　　　　　　艺术并非你想的那样

重现精神性

通过专注于其庞大收藏的展示形式,凯布朗利博物馆是否甩掉了历史分类法(将世界的文化生产划分为相互独立的艺术和手工艺品)的沉重包袱?几乎没有。凯布朗利博物馆是一个例外的地方,它证明了规则的例外。将原始物与现代抽象相结合已经成为非常普遍的现代转义词,在当代土著艺术展览中,这种转义也从等式的另一端重演。菲利普·巴蒂(Philip Batty)曾在帕普尼亚(Papunya)做老师(帕普尼亚是荒凉的政府搬迁中心,1971 年,绘画运动在这里正式开始),他现在是墨尔本维多利亚博物馆(Museum Victoria in Melbourne)澳大利亚中部收藏品的高级策展人,他讲述了自己在西部沙漠绘画获得商业成功前的早期第一次接触的经历,提出了我们欲解决的问题的一半:

> 当然,我在国立艺术学校学习的那种独立(自成体系)的艺术与这些画家的作品形成了鲜明的对比。他们在描绘梦境时,画的是他们自己的祖先,所以他们认为他们的物质存在和本体是超自然生物。当我参加这些人的秘密神圣仪式时,这一点尤其明显。在这种仪式中,对于土著参与者来说,梦境的重现(包括他们绘画中所见的类似象征符号)是一项严肃而有着潜在危险的事务。那么,这种严肃的宗教活动又如何转变为一种被称为"艺术品"的可售商品?[7]

60

问题的另一半同样重要:在 2010 年,这种被称为"艺术品"的可售商品又如何有可能重新进入"精神"表达的语境中?问题实际上是同一枚硬币的两面。围绕着澳大利亚土著艺术家作为高级现代主义天才的文化建构问题,"原始"与"高级现代抽象"之间的联系被认为具有积极

价值。将土著艺术视为个人天才的产物,与涉及"精神存在"时,在集体展示中压制艺术家的个人意图只是表面上不同。2008年,堪培拉国家博物馆(National Museum)举办了艾米丽·卡茉·肯瓦芮(Emily Kame Kngwarreye)的回顾展——她无疑是有史以来最有名的画过画的澳大利亚女性——该展览将她的独创性与康定斯基、克利和德·库宁相提并论,尽管她出身卑微,且后来在澳大利亚内陆一个偏远的叫乌托邦的养牛场生活。肯瓦芮既没有接受过画家的正规艺术训练,也不熟悉欧洲现代主义。然而,她短暂而令人难以置信的多产职业生涯(据估计,她在八年的时间里平均每天绘制一张油画,共约3 000幅作品),

图3.3 艾米丽·卡茉·肯瓦芮(澳大利亚人,1910—1996年),《我的国家♯20》(My Country ♯20),1996年,聚合物颜料涂于画布,弗雷德·托雷斯(Collection Fred Torres)和达科土著美术馆(Dacou Aboriginal Gallery),墨尔本。图片由纽约艺术家权益协会(Artists Rights Society)、澳大利亚视觉艺术家协会(VISCOPY)提供。

艺术并非你想的那样

在画册和展览墙上都被描述为正处在发展阶段——可与伦勃朗、提香和米开朗基罗等同样长寿的欧洲艺术家的职业生涯相媲美(图3.3)[8]。目录声称,"艾米丽"完全依靠她自己解决了现代主义问题。

20世纪90年代,土著艺术获得了商业上的成功,当时高级现代主义正在急剧衰落,尽管它仍然在艺术品市场中有利可图。从艺术作为高端商品形式的角度来看,随着职业生涯的快速发展,肯瓦芮的画作成为了老架子上的一种新产品——她的作品提供了一种既有流派的新变体,活跃了疲软的市场。这并不是要低估当地的接受语境。最近在日本举办了一个名为"天才艾米丽·卡芙·肯瓦芮"的回顾展,她的画作取得了很大成功,因为长寿在日本非常受尊重,以至于肯瓦芮活到88岁(实际上在这一年她已经去世了)这件事也是她值得庆祝的终生成就。

将土著艺术家提升到与早期欧洲现代主义同等地位的举动,也体现了霸权主义的欧洲中心论,毫无疑问,土著艺术家无意中在文明和原始、欧洲及其他国家之间的所构成的传统等级制度里仍然占据着下层位置。在澳大利亚堪培拉,这次展览不是在澳大利亚的国家**美术馆**举行的——那里一般举办当代艺术的展览,而是在小镇另一端的澳大利亚国家**博物馆**,它反而收集和展示民族志物品。在这里展示一个一流土著艺术家的"高雅艺术"会让很多观众产生共鸣。从表面上看,该展览超越了艺术与人类学之间的现有障碍。但是将肯瓦芮展示为现代派"天才"并没有获得与2008年在国家美术馆展览中同等的声望,在这之前,许多新锐艺术家将独特的艺术天才范式视为一种父权制、霸权主义策略——排除或边缘化差异以及排除其他形式的艺术实践。

从制度的角度来看,肯瓦芮被精英收藏家的利益控制的一种艺术体系所约束,他们想要的是其作品中对形式现代主义的纯朴、怪诞的再现,而且它们出自土著人所居住的沙漠,那些土著人现在仍然延续着他们祖先的生活方式。[9]肯瓦芮从来没有对理查德·贝尔(Richard Bell)或其他澳大利亚"解放艺术家"(liberation artist)所表达的文化现状展

61

62

图 3.4　艾米丽·卡芙·肯瓦芮，《乌托邦系列》(*Utopia Panels*)，1996
年。聚合物颜料涂于画布，18 幅。艾米丽·卡芙·肯瓦芮遗作，艺术家
回顾展的展示现场，昆士兰美术馆，布里斯班，1998 年。玛格·尼尔
(Margo Neale)摄。

开复杂、自觉的抵抗。她的画作是与策展人和收藏家之间未确认的合
作的产物，策展人和收藏家将她包装成现代派——在某种程度上为她
提供了既定格式的弹性画布，就像那些她在日本展出的《乌托邦系列》
(*Utopia Panels*)中一字排开的画布一样——最初是于 1996 年受昆士
兰美术馆(Queensland Art Gallery)委托所作(图 3.4)。[10]艺术家的实
践主体身份不可忽略，但是人类学或策展意图与艺术家的意图和创作
之间的区别是难以辨识的。

　　需要说明的是艺术系统矩阵的动态结构：是什么创造了名人艺术
家？如果没有盈利能力的话，是什么让看似过时的个人天才创作概念
发挥作用呢——比如肯瓦芮和克利福德·鲍泽姆·贾帕加利(Clifford
Possum Tjapaltjarri)这样的具有最高收藏力的土著艺术家代表的就是
这种情况。他们的一些签名画作实际上是合作的，而另一些则被艺术
家完全拒绝(签名)。[11]拍卖行在确定艺术品的出处和作者身份方面花
费了相当多的费用，这类艺术品本来就很难辨别。据称，苏富比拍卖行
只提供他们已经确定出处的 5％的二十幅艾米丽作品中的一幅拍卖。

但是，如果一幅经过鉴定被认为质量足以拍卖的画作不能以预期的价格水平出售，拍卖行则将其撤回或"买进"。无良的商人和收藏家也可以从该制度中受益，方法是他们将作品收入目录但在拍卖之前将其撤回。这种认证过程可以提高作品的价值，且这费用由他人承担，然后他们以未公开的价格私下出售。

在转售市场上，利润成倍增长，但直到最近，这些利润才让艺术家及其遗作受益。尽管纠正这些不公正现象的立法已于 2010 年 6 月 9 日开始生效，但除非对作品进行注册，否则艺术家在澳大利亚的转售市场上将不会获得其应得的收益[12]。管理程序中产生的实际成本不仅转移给买主，而且转移给艺术家及其偏远的艺术社区，当名人艺术家（由于不断需要现金）成为自由代理商时，他们可能遭受最大的损失。无良商人利用他们的处境，质疑以不受管制的方式流通的作品的真实性。没有文件，很难确定任何作品作者的身份。从更为基本的层面上来说，真正的问题是，只要单一作者和高级艺术媒介决定艺术行业的价值，收益就不再属于像澳大利亚内陆原住民媒体协会（CAAMA）这样的艺术合作机构，当年肯瓦芮的作品就在这里展出。1988 年，肯瓦芮由詹姆斯·莫利森（James Mollison）首次"发现"，他当时是澳大利亚国家美术馆馆长。同时，在这种体系中工作的艺术家可以在一夜之间变成名人艺术家。在被莫里森"发现"两年后，肯瓦芮在悉尼、墨尔本和布里斯班等州首府举办了她的首次个人画展。1997 年，已故的艾米丽·卡茉·肯瓦芮代表澳大利亚参加了第 47 届威尼斯双年展。对一个没有受过正规艺术培训的从 80 岁开始绘画的艺术家（和女性）来说，这算是不错的。尽管有极少数人取得了空前的成功，但作为自由人的艺术家会对依赖他们艺术事业获得经济成功的整个社区的福祉产生不利影响。归根结底，当为市场创作艺术作品的澳大利亚土著艺术家调整其作品以使其符合购买者的期望和品味时，"土著艺术"这个标签实际上就是欧洲欲望的镜像。[13]

因此，土著艺术家在艺术体系中的这种**妥协**本身就代表着 21 世纪 64

艺术观念的复杂性。当他们进入艺术体系，这些艺术家根据其自身文化的真实仪式实践而创作的意象对象就可能与模仿其他文化礼仪对象的艺术（或者直接说抽象艺术）没有什么不同。对象的"精神价值"在很大程度上取决于收藏家或其他观众，在土著艺术的范式中，他们很难轻易地获得这种意义。抽象本身的神秘性增强了其在市场上的价值，而市场则是根据一个远离艺术家实际意图的系统来确定和维护其实际经济价值的地方，更远离沙漠艺术中心的极端贫困——在那里，肯瓦芮、她的许多贫困的亲戚以及大多数为土著艺术蓬勃发展的市场提供服务并靠此生存的艺术家的生活常常因其健康问题而中断。营养不良、缺乏足够的医疗保健系统以及应对技能不足等问题也是原因之一，通常表现为酗酒、糖尿病等生活方式所导致的疾病以及家庭暴力。

艺术家们按照西方艺术创作的语境调整他们自己的构思与之前就有的将宗教和仪式器物（事后来看）视为现代艺术的惯常做法并不一样，他们的实践主体是不同的。然而，艺术家仍然有着在文化进步的进化轨迹中被视为"原始人"的风险，因为他们作为抽象表现主义者而居于前卫艺术前沿是**一种迟来的现代主义**。这就解释了在国际舞台上的前沿艺术家们已经远离个人天才的现代主义范式之际，肯瓦芮却被认为是高级现代主义艺术家的情况。前沿总是在前进。因而系统所要做的就是制造处于这一运动最前沿的艺术。然而这是一个很可疑的要求，因为什么以及对谁而言才算是独创性的这一问题既不稳定又不依赖于社会环境——"解放艺术家"理查德·贝尔（Richard Bell）对这一难题有清楚的描述：

> 我是在澳大利亚昆士兰的布里斯班生活和工作的土著民，靠画画为生。因为我来自澳大利亚的东海岸，所以我不被允许画通常被称为"土著艺术"的东西。我也不能用来自澳大利亚北部偏远、人烟稀少地区的土著民的符号和样式。显然，这会使我的作品缺乏某种独创性，因而其重要性、关联性和质量都会降低。然而在似乎越来越没有，甚至几乎完全没有独创性的

65

艺术并非你想的那样

西方艺术中,并没有这样的限制。挪用、引用、抽取或盗用之前已有的作品甚至都有其自身的运动:拿来主义。甚至有一种信念认为"一切都是以前做过的"(这让它变得很酷而且恰当)。

因此,我选择了挪用、引用和抽取世界各地的许多艺术家的作品。[14]

贝尔对罗伊·利希滕斯坦(Roy Lichtenstein)艺术的讽刺性挪用,使其在另一个参照系中比 20 世纪 60 年代的波普艺术更为突出(图 3.5):这些点不再只是指廉价报纸印刷品(Ben-day dots,即本戴点)的复制过程,从而指涉的是艺术家的原创性;现在它们主要是在澳大利亚艺术市场的社会背景下被参考,是指西方沙漠丙烯画所特有的所谓"点式风格"(dot style)。理查德·贝尔简洁的文字所反映的情况深具讽刺意味。利用这种讽刺,他将自己置于观念艺术不断发展的前沿位置。至少,这就是他的策略。

图 3.5　理查德·贝尔(澳大利亚人,生于 1953 年),《大笔触》(*Big Brush Stroke*),2005 年,聚合物颜料涂于画布,图片由艺术家和米拉尼美术馆提供,布里斯班。

公平地说,并不是所有的艺术家在市场上都像理查德·贝尔那样酷,而且并不是所有的艺术中心都像肯瓦芮和克利福德·鲍泽姆的遗作的命运所暗示的那样,深深地迷恋着市场和艺术体系的变化。霍华德·莫菲(Howard Morphy)提到了北阿纳姆地和其他地方的土著社区。莫菲强调了地方层面的社会凝聚力因素,指出了社会融合的感受如何受到土著权利的认可程度、政府政策缓解的社会劣势以及用作资源的土著艺术实践的影响。他提供了两个主要的案例研究:东阿纳姆地(East Arnhem Land)的雍古人自 20 世纪 30 年代以来如何成功地利用艺术来调解殖民化的影响,以及布马里合作社(Boomalli Cooperative)的有效性。布马里合作社是一个由各类土著艺术家构成的组织,能够通过围绕悉尼城市环境中的共同目标而创造机会,也会拒绝一些机会。雍古人之所以能够将艺术用作一种行动手段,是因为它是其知识和生活方式体系的组成部分。[15]澳大利亚土著艺术改变了世界看待艺术并珍视澳大利亚土著文化的方式。白人澳大利亚人惊讶地发现,在国外,"澳大利亚艺术"往往就是指这些类型的艺术作品。

总体而言,土著艺术在商业上的成功对土著艺术家及其社区的自我价值,以及对白人移民文化中的第一批澳大利亚土著人来说都是一件好事。策展人海蒂·珀金斯(Hetti Perkins)和琼·孟丹(Djon Mundine)的职业生涯证明,越来越多的具有批判意识的土著声音也在艺术体系中确立了权威地位。[16]即使如此,土著居民的社会经济状况仍然远远低于白人的水平,尽管人们越来越意识到他们的困境,并且对土著传统作为一种丰富而复杂的文化遗产有了新的认识,但与白人的境遇相比,甚至显示出恶化的迹象。很明显,在不受监管的艺术品市场面前,人们的这种认可逐渐消失了,但是更普遍的问题是,对于一个以前被殖民的土著少数群体来说,自主意味着什么,那就是即使在金钱和社会服务并不短缺的情况下,与可能不想加入新自由主义中产阶级的人们进行有效的沟通和了解。[17]

形式多样的当代土著艺术以多种(但不是全部的)方式代表着艺术

以及当代欧美社会中艺术家处于普遍边缘化、罕有人拥有名人地位的状况。和其他地方一样，澳大利亚的艺术体系只惠及极少数艺术家，这些艺术家因此得到了最高奖励，绝大多数艺术家仍然是局外人，即使在最先进的城市中心，他们也是没有足够养老金和医疗保健的社会边缘成员。极少数当代艺术家，例如达明安·赫斯特（Damien Hirst）和杰夫·昆斯（Jeff Koons），已经利用自己的优势去应对当代艺术体系的复杂金融结构，同时还对作为商品形式的艺术进行了实质性批判。也就是说，他们制作的物品具有讽刺意味：这些物品代表了艺术家的名人地位，而这地位的获得是由于其作品具有盈利能力。同时他们也通过为他们的作品开出不菲的价格而从中获利。事实上，这种做法绝不会中断它所批判的盈利体系，且实际上会助长它。

第三空间

　　20 世纪 80 年代末，当西部沙漠丙烯画在澳大利亚和国际艺术界成为一种轰动的艺术和经济金矿之时，其标志性的"风格"已被简化并纳入了高级现代主义的抽象框架内。如果我们不从欧洲与对艺术意义的专门理解无关的角度出发，即将艺术问题当作一种**是什么、什么时候**的问题——一种物品以及使用物品的方式——来处理，我们将会削弱自己的观点。我们能否在现代西方意义上的艺术观念与其他传统观念之间找到一个位置呢？让我们简要地重新考虑一下"西部沙漠"绘画最初的艺术创作场所，将其作为**发声、明确身份和协商**的场所，在这里，"白人"（whitefella）不掌管"黑人"（blackfella）（这里使用仍具有流行文化特征的澳大利亚种族术语）。[18]

　　肯瓦芮和许多其他土著艺术家的风格是在西方沙漠绘画的模式下发展起来的，其职业生涯是由政府艺术顾问和诸如澳大利亚国家博物馆或国家美术馆这样有实力的机构塑造和掌控的。他们发现自己地位

的提升有些事与愿违,他们否认了自己的劳动习惯和材料工艺传统。在将"艾米丽"重塑为(迟来的)抽象表现主义者时,权威机构否认了她参与西方艺术观念的解构主义话语的可能性,甚至在他们继续存在的情况下承认社区工作方法的可能性。在蜡染制作以及仪式人体彩绘(她的艺术训练从这儿开始)中,较为典型的是艺术创作的合作进行。[19]在艾米丽的帮助下建立的乌托邦妇女团体(the Utopia women's group)仍然活跃着,其吸收了年轻的女性,她们创新性的作品继续在基于她们自己土地的图案语汇和发展变化的土著艺术市场之间进行着协商(图3.6)。

抛开商品形式和身份政治来考察艺术观念的话,白人艺术教师、白人艺术顾问及黑人土著民之间的跨文化合作调动了跨越不同文化传递意义的积极性。[20]在修正主义者对西方沙漠绘画运动诞生的描述中,两个世界之间的不可通约性给艺术教师兼艺术顾问杰夫·巴登(Geoff

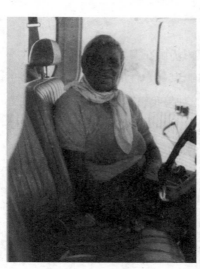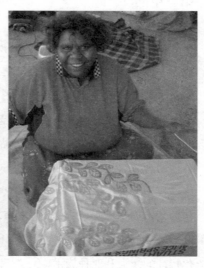

图3.6 (左)艾米丽·卡茉·肯瓦芮坐在"蜡染卡车"中,澳大利亚北领地的乌托邦,1981年。图片由朱莉娅·默里(Julia Murray)所摄。(右)阿普里尔·海恩斯·楠加拉(April Haines Nangala)在做蜡染,阿尔帕拉(Arlparra),澳大利亚北领地的乌托邦,2007年。图片由朱莉娅·默里所摄。

艺术并非你想的那样

Bardon)带来了文化转译的基本挑战。然而,我们同样可以说,对不可通约性的意识推动了文化意义的跨界传播,这源于第一批澳大利亚人的代理,卡帕·姆比特贾纳·特贾姆皮特金帕(Kaapa Mbitjana Tjampitjinpa,约1926—1989年)在带着涂绘其艺术创作空间墙壁的计划与巴登接触时——直接引发了这场运动;而且还大大促进了与巴登的三语翻译和助手奥贝德·拉格特(Obed Raggett)的交流;或更早与赫尔曼斯堡艺术家阿尔伯特·纳玛其拉(Albert Namatjira,1902—1959年)一起的时候,我们将在下一次介入中进行讨论。

一些文化理论家呼吁人们关注西方沙漠画家所创作的作品,以"提出作者身份、社区参与、历史检索和政治主张等问题,(通过)允许建立一种水平的叙事模型来凸显社区的协作实践"。[21]正如澳大利亚文化

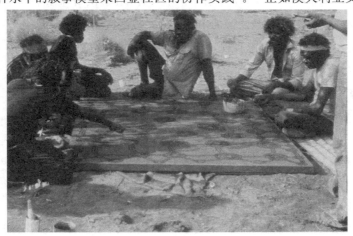

图3.7 由左至右:巴尼·特贾帕特贾里(Barney Tjapaltjarri)、查理·塔拉瓦·特琼古拉伊(Charlie Tarawa Tjungurrayi)、特贾普·特贾卡马拉(Tjampu Tjakamarra)、吉米·特琼古拉伊(Jimmy Tjungurrayi)、莫里斯·吉布森·特贾帕贾里(Morris Gibson Tjapaltjarri)、威利·特琼古拉伊(Willy Tjungurrayi)。于澳大利亚北领地帕普尼亚西部的皮格里营地(Piggery Camp),1978年。翻拍自维文·约翰逊(Vivien Johnson),《帕潘亚·图拉艺术家的生活》(*Lives of the Papunya Tula Artists*,Alice Springs:IAD Press,2008),第77页。戴安娜·考尔德(Diana Calder)拍摄,IAD出版社友情提供。

第三次介入 去看"蒙蔽"我们的框架

理论家保罗·卡特(Paul Carter)所说,"围绕着画室(内部和周围)又开辟了另一个空间,这是交流的另一个场所。去看一看那里的画……也是思考一种非同化政治未来的条件"(图3.7)。[22]也就是说,巴登、卡帕、克利福德·鲍泽姆和其他许多人所使用的公共艺术制作情况,这种在土著艺术创作中的实践模式曾经而且经常被边缘化,因为它不符合艺术界的天才艺术家模式,即鼓励个人主义的艺术实践。但也有其他不一样的观点,土著艺术家和他们的白人教师兼顾问正共同努力开始创造一个第三空间,在其中可以进行一定程度的交流。[23]

从澳大利亚中心到巴黎外围,关于任何艺术矩阵中的关系的动态性以及变化的可能性(无论好坏)的客观教训并非没有巨大的影响。在土著社区内部,这种跨文化的合作引发了人们对正确使用"秘密神圣"符号的强烈争议,从而导致绘画的中断在某些地区持续了将近15年,[24]我们将在下一章中探讨这种现象,更广泛地来讲艺术实践主体。

注释

[1] Judith Butler, "Photography, War, Outrage," *in Modern Language Association of America* 120 (May 2005): 826.

[2] 正如人类学家霍华德·莫菲和艺术史学家苏珊·洛维什(Susan Lowish)在阿纳姆地西部和东部所观察到的那样。出自与苏珊·洛维什的个人交流,2011年2月10日。

[3] 例如沃林姆皮恩加·特贾帕特贾里(Warlimpirrnga Tjapaltjarri)的作品《马鲁瓦的两个做梦男孩》(*Two Boys Dreaming at Marruwa*,1987年),复制品现收藏于墨尔本维多利亚国家美术馆(National Gallery of Victoria),参见Dick Kimber, "Kapi! Contact Experiences in the Western Desert 1873 - 1984," in *Colliding Worlds: First Contact in the Western Desert* 1932 - 1984, exh. cat. ed. Philip Batty (Melbourne: Museum Victoria, 2006), 4 - 28, p. 28。

[4] 参见Howard Morphy, *Becoming Art: Exploring Cross-Cultural Categories* (Sydney: University of New South Wales Press, 2008), 56。瑞士艺术家库普卡

艺术并非你想的那样

在巴黎大学提交了人类学博士学位研究报告,基本上是雍古人作品的文献目录和民族志背景。对其将土著艺术定位于人类历史早期的著作进行反对的人包括人类学家罗纳德·布伦特(Ronald Brendt)、W. E. H. 斯坦纳(W. E. H. Stanner)和 A. P. 埃尔金(A. P. Elkin)。莫菲写道,所有这些人都相信土著艺术的视觉力量,对个体艺术家的角色感兴趣,关心将作品归于特定的艺术家。这曾经是(现在仍然是)修正主义的解药,将民族志物品视为(永恒的)集体生产。

[5] 伯尼斯·墨菲(Bernice Murphy),悉尼当代艺术博物馆(Sydney Museum of Contemporary Art)联合创始人,现任澳大利亚国家博物馆馆长,引自 Jeremy Eccles,*Australian Market Report* 23 (Autumn 2007):32 - 34, at http://en. wikipedia. org/wiki/Musée_du_quai_Branly (2010 - 7 - 24)。

[6] 除了一个明显的例外,即欧洲传统文化习俗和那些为市场制作的传统文化习俗在美洲土著艺术的展示上有着相似的差距。

[7] Philip Batty, "Selling Emily: Confessions of a White Art Advisor," in *Artlink* 27 (2) (2007), summary at http://www. artlink. com. au/articles/2966/selling-emilyconfessions-of-a-white-advisor/ (2011 - 7 - 9;订阅可查看全文)。对一位美国作家来说,看中央沙漠的土著绘画就像看美国篮球一样:"一种古老的形式词汇,在意义上都非常模糊,可以通过各种各样的调制和创新来追求——有时微妙,有时令人吃惊和戏剧化。"见 W. J. T. Mitchell, "Abstraction and Intimacy,"最初写于 20 世纪 90 年代,2003 年收入其著作 *What Do Pictures Want?* (Chicago: University of Chicago Press), esp. 241 - 242。

[8] Margo Neale, "Marks of Meaning: The Genius of Emily Kame Kngwarreye," in *Utopia: The Genius of Emily Kame Kngwarreye* (Canberra: National Museum of Australia, 2008), 33 - 47.

[9] 实际上,除了土著策展人,玛戈·尼尔对肯瓦芮的艺术也表现出明显的热情。

[10] *Emily Kngwarraye-Alhalkere: Paintings from Utopia*, ed. Margo Neale, exh. cat. (Brisbane: Queensland Art Gallery, 1998)。在堪培拉的澳大利亚国家美术馆举办的回顾展部分是基于对这一早期展览的研究,该展览是在艺术家去世后立即组织的(这令许多坚持传统观点、尊重死者灵魂的人感到震惊)。

[11] Meaghan Wilson-Anastasios and Neil De Marchi, "The Impact of Opportunistic Dealers on Sustainability in the Australian Aboriginal Desert

Paintings Market," in *Crossing Cultures*：*Conflict*，*Migration*，*and Convergence*：*Proceedings of the 32nd International Congress in the History of Art*，The University of Melbourne，13 - 18 *January* 2008，ed. Jaynie Anderson（Melbourne：Miegunyah Press，2009），986 - 990。感谢作者与我们讨论这些问题。

[12] 根据 2009 年《视觉艺术家转售版权法》(*Resale Royalty Right for Visual Artists Act 2009*)建立的转售版权法案于 2010 年 6 月 2 日生效。根据这项法案,当艺术家的原作通过艺术市场以 1 000 澳元或以上的价格转售时,艺术家有权获得销售价格的 5%。转售版税权利适用于在世艺术家以及艺术家去世后 70 年内的作品,http://www. arts. gov. au/funding-support/royalty-scheme/visual-arts-resale-royalty-scheme。感谢苏珊・洛维什提供的信息。

[13] Batty, "Selling Emily," 6.

[14] 参见理查德・贝尔在布伦达・克罗夫特(Brenda Croft)等人策划的"文化勇士:民族土著艺术三年展"（Culture Warriors：National Indigenous Art Triennial)展览目录(*Canberra*：*National Gallery of Australia*，2007),第 59 页。贝尔凭借一幅名为《科学与形而上学(贝尔定理),或土著艺术——这是白人的事》[*Scienta e Metaphysica（Bell's Theorem），or，Aboriginal Art—It's a White Thing*]的作品获得了 2003 年的澳洲电信全国土著艺术奖。

[15] Howard Morphy, "Acting in a Community：Art and Social Cohesion in Indigenous Australia," in *Humanities Research* 15(2)（2009）：115 - 132. 伊尔卡拉(Yirrkala)的雍古人与人类学家和其他人(塔克森、斯库加尔、库普卡)合作,向外界展示他们作品的价值,并为南威尔士美术馆首次收藏土著艺术奠定基础。合作艺术行动是下一次介入的主题。

[16] 珀金斯是政治活动家查理・珀金斯(Charlie Perkins)的女儿,后者是 20 世纪 70 年代澳大利亚民权运动的领导人,是新南威尔士州美术馆的馆长。孟丹目前是一名自由策展人。

[17] 对此问题的敏感的阐述及大量文献的介绍请参见 Peter Sutton, *The Politics of Suffering*：*Indigenous Australia and the End of the Liberal Consensus*（Melbourne：Melbourne University Press，2009）。

[18] 尼克斯・帕帕斯特吉亚迪斯(Nikos Papastergiadis)在其手稿《文化翻译与世

72

界主义》("Cultural Translation and Cosmopolitanism"，2008)中使用了这三个术语，感谢作者与我们分享。其文章《文化翻译、世界主义与虚无》("Cultural Translation，Cosmopolitanism，And the Void")以节选的形式发表于 *Translation Studies* 4(1) (2011)，1-20。

[19] 参见朱迪思·瑞安(Judith Ryan)等人在展览目录中的修正主义的阐述 [*Across the Desert：Aboriginal Batik from Central Australia*，exh. cat. (Melbourne：National Gallery of Victoria，2009)]。

[20] Paul Carter，*The Lie of the Land* (London：Faber & Faber，1996)，356.

[21] 根据尼克斯·帕帕斯特吉亚迪斯的《全球协作的需要》("The Global Need for Collaboration")，见 http://collabarts.org/? p=201(2011-6-29)。

[22] Carter，*The Lie of the Land*，356.

[23] 2008 年 11 月 23 日与朱迪斯·瑞安(Judith Ryan)的谈话。

[24] 截至本文撰写之时，早期丙烯画(这些绘画可能并非意于出售)中有神秘的神圣意象，而后来在为市场制作的绘画中则有一些不太敏感的意象，出现这种现象的原因尚未得到解决。关于此主要论点可参见 Tim Bonyhandy，"Papunya Aboriginal Art and Artists：Papunya Stories，"本文最初以《神圣视野》("Sacred Sights")为题发表于《悉尼晨报》"光谱"专栏(*Sydney Morning Herald*，"Spectrum")，2000 年 12 月 9 日，第 4—5 页。见 http://www.aboriginalartonline.com/resources/articles4.php (2011-2-1)。由人类学家和艺术史学家菲利浦·巴蒂(Philip Batty)以及朱迪斯·瑞安共同策划的展览"起源：中部沙漠的绘画大师"(Origins：Old Masters of the Central Desert)，将为我们了解从礼仪艺术创作实践向市场艺术创作的转变提供更多信息，展览在墨尔本维多利亚国家美术馆开幕，展期为 2011 年 2 月 30 日至 2012 年 2 月 12 日，随后在凯布朗利博物馆展出。展览将展出约 200 幅 1971—1972 年西部沙漠艺术运动创始艺术家在帕普尼亚创作的第一批绘画作品。这次展览将在这些绘画作品和它们的来源(内容构思用于仪式)之间建立一种联系，它将以大量的盾牌、掷矛器、石刀、头带和身体装饰物、人类学家收集的早期绘画、历史照片和地面绘画开始。感谢菲利普·巴蒂预先提供这一信息。

73

延伸阅读

Inga Clendinnen, *Dancing with Strangers* (Melbourne: Text Publishing, 2003).

Chris Healy, *Forgetting Aborigines* (Sydney: University of New South Wales Press, 2008).

Vivien Johnson, *Lives of the Papunya Tula Artists* (Alice Springs: IAD Press, 2008).

Philip Jones, *Ochre and Rust: Artifacts and Encounters on Australian Frontiers* (Kent Town, SA: Wakefield Press, 2007).

Sylvia Kleinert and Margo Neale (gen. eds.), *The Oxford Companion to Aboriginal Art and Culture* (Oxford: Oxford University Press, 2000).

Marcia Langton et al. (eds.), *Settling with Indigenous People: Modern Treaty and Agreement-Making* (Sydney: Federation Press, 2006).

Howard Morphy, *Aboriginal Art* (London: Phaidon, 1998).

Howard Morphy, *Becoming Art: Exploring Cross-Cultural Categories* (Sydney: University of New South Wales Press, 2008).

Fred Myers, *Painting Culture: The Making of an Aboriginal High Art* (Durham, NC: Duke University Press, 2007).

Fred Myers (ed.), *The Empire of Things: Regimes of Value and Material Culture* (Santa Fe, NM: School of American Research Press, 2001).

Nikos Papastergiadis, *Dialogues on the Diasporas: Essays and Conversations on Cultural Identity* (London: Rivers Oram Press, 1998).

Nikos Papastergiadis, *The Turbulence of Migration: Globalization, Deterritorialization, and Hybrdity* (Cambridge: Polity Press, 2000).

Sally Price, *Paris Primitive: Jacques Chirac's Museum on the Quai Branly* (Chicago: University of Chicago Press, 2007).

Irit Rogoff, *Terra Infirma: Geography's Visual Culture* (London: Routledge, 2000).

Judith Ryan et al., *Across the Desert*, exh. cat. (Melbourne: National Gallery of Victoria, 2008).

第四次介入　解构艺术的实践主体

　　绘画不是用来装饰公寓的，它是攻击和防御敌人的战争
工具。

<div align="right">——毕加索（1945 年）</div>

> 　　任何艺术观念都包含关于实践主体和因果关系的观念，关于
> 谁或什么负责艺术品的物质形式。关于实践主体和有效因果关
> 系的不同观点也会对被认为是艺术品的事物产生影响——比如
> 当它被理解为不一定与单个个人而是与整个社区相关联的时候，
> 并且当结果不一定被视为"艺术品"时。

　　艺术家必须被想象成一个自主、独特的创作天才、领袖、模范或是
社会和政治价值观的化身吗？或者艺术家更像是一个同事或技术工
人，或者是其他工人中的伙伴——也许是一个可以一起喝啤酒的人？
或者两者都是，或者都不是？艺术品必须被理解为一个独特、完整、平
衡、有机的整体，或者被想象为可反映或呼应一种假定的自然或生物秩
序，就像古典建筑那样，其内部比例似乎可以模拟有机身体部位的几何
比例？在观看或使用作品时，我是一个被动或沉默的读者或消费者，还
是一个作品的共同解释者、表演者和**完成者**？作品是通过观赏或使用
完成的，还是总是可以进行回顾和重新思考？艺术的（真实）意图与作
品接受方所陈述或推测的意图之间的差距是否为发现作品的新含义和

用途提供了可能性？

　　那么这些关系的实际**情况**又是怎样的？什么构成了一个适当或有效的场所，可以将艺术创作和接受的这些要素放在一起，比如把这种关系想象成当下，或者我们如何想象它们在制作和使用时的状态？我们是否真的从其他时间和地点**看**这些作品时却没有**意识**到上述关系可能会有不同？是不是博物馆或画廊的展览不仅鼓励而且有可能首先就让人将艺术品视为一种无须依赖于历史语境就有意义的具有纯粹视觉和永恒的重要艺术品？

　　当然，总的来说，对抽象作品而言，关于艺术家、艺术品、观众和观看的所有这些想法都是可能的，但对具象艺术而言，如何理解这些概念之间的关系则千差万别。艺术观念的历史是一系列的转换或扭曲，它们可能被显性或隐性地想象为生产者、产品及其对观众（有时也可能是生产者）而言的意义或功能之间的关系的理想矩阵。只有在特定时间、特定地点或特定群体内体现时，艺术系统这些方面或维度的特征、性质和实际历史（它们的拓扑形状和这组关系的契合或得体）才是一致的，且它们只固定一段时间。

　　近年来，出现了大量对关于什么可以构成艺术各方面之间的适当、有效的、具有社会影响力或挑战性关系的观点的关注，但这本身既不新鲜也不独特。如果艺术不仅被理解为**一种事物**，而且被理解为**一种使用**（潜在的、非常广泛的）各种事物的方式，一种在世界上和以任何简单或复杂方式影响它（和我们自己）的方式，那么其实践主体的性质问题就成为理解艺术观念的核心。本章正是接着上一章的问题，即在土著艺术出现的背景下提出了文化生产中个人和合作团体的实践主体问题。

关于其他艺术创作实践的艺术化

　　从特定角度定义的艺术品或物品是人们社会化过程中不可或缺的

一部分,人们可以通过这种方式看待事物,从而形成对世界的理解。这些过程在形式和情形上可能千差万别:博物馆是这种过程的一种表现形式,图 4.1 所示的情景又是另一种。

照片显示一群年轻男孩在伊尔帕拉(Yilpara)的雍古族土著聚居地的割礼仪式中躺在地上。男孩们静静地躺了大约四个小时,而他们胸部的图案则是由他们身后的男人画的,上面的图案所显示的是他们祖先的历程。他们的女性亲属坐在男人后面,参加活动并完成自己的任务。当每个男孩的身体被画上属于他自己的家族的图案时,男人们会唱出图案所描绘的祖先的历程。这些画只能被聚落中的一小部分人瞥见几分钟,但它们的意义与聚落对该群体历史的了解、该群体与其祖先的关系、景观布局以及艺术家的技术技能有关,艺术家则被聚落视为祖先的创造天才。实际的割礼环节发生在这里所示的场景之后,接近

图 4.1 澳大利亚北领地伊尔帕拉的割礼仪式,2003 年,霍华德·莫菲摄。

日落时。

身体绘画(body painting)有效地体现或编码了群体中个体之间的联系、与祖先的联系以及两者与地方的联系,是男孩社会地位的重要组成部分,也是男孩与其祖先精神力量的来源相联系的方式。诸如此类的视觉图像的意义存在于多个维度,且并非永久性地固定于所描述的艺术展示中的单个因素。实际上,只有在它参与物质、个体(用熟悉的西方术语来说就是物质和非物质)以及地点、时间、辈分和性别所构成的多维、多模式体系中,艺术展示才存在。像这里描述的那样,关于这场艺术展示的每件事都是有意义的,但并非所有内容在各个方面都有意义,也不是相同方式的所有内容都有意义。任何一个方面的意义都是不同和半自主的,是其与体系中其他特征关系的一个方面。

男人们画这些割礼图像的技能在两个方面使其自身获得了部分生命。首先,其本身受到聚落成员的尊重——这些聚落成员可能只在某些时候才能被允许真正看到它。它的声望可能会持续存在于整个聚落的普遍记忆中,因为那些图像的含义在歌谣、风景描绘以及跟这些图像有关的人的名字中都被提及。其次,画家这一**实践主体**并没有被个性化,而是被视为与祖先的创造力联系在一起的协作:一种共同的因果关系或对事物形式的分配职责。

多面网络中的多种实践主体

考察艺术**观念**的一种方法是将其作为一种纪念过程,其中涉及多种实践主体的多方关系网络。文化生产的过程始终是动态的。今天,当我们以自己作为观察者(本书的作者和读者)的立场考虑时,这种因果的共有或职责分配更加开放。**我们**这些非雍古族社区的男人或男孩怎么看他们的割礼仪式?在这一切中,我们自己的实践主体是什么?文化记忆以多面方式将当前社群与外部世界联系在一起。试想一下博物

082 艺术并非你想的那样

馆馆藏如何成为辅助记忆的场所,从而使人们能够探访各种文化习俗。

还应考虑的是,对许多社区来说,"博物馆"意味着一种提醒——对土著人而言失去了什么,而不是保留了什么,这是我们在第六次介入中要讨论的一个问题。[1]与博物馆的合作可能会为一些土著聚居区被移走的物质文化物品和围绕殖民进程及其同化的物体产生的有关知识提供一种遣返程序。通过这种当代的努力来扭转、治愈或以其他方式解决剥夺的后果,土著社区正在通过参观博物馆以及研究人类学家收集的照片和文物来重新获得他们的遗产。例如,约克角东部的拉玛拉玛人(Lamalama,也在阿纳姆地)就利用了墨尔本博物馆基于1928年至1932年进行田野调查的唐纳德·汤姆森(Donald Thomson)的收藏,社区里最年长的那些成员对此仍然有鲜明的记忆。[2]年长者会向年轻一代传授他们关于集体社会的记忆,以确保那些将地点、人物、歌谣、展示、故事、文物等联系起来的知识的连续性。有时这些物体和照片会引发人的回忆,包括那些与前殖民者和其他外来者冲突的痛苦回忆;有时通过这些博物馆与外来者而建立的联系能在法庭上被用作确立土地所有权的证据。这种合作还体现在可以通过土著人的口述历史来记录博物馆藏品。

不仅人、物质和制度因素本身具有时间性和变化性:每个仪式的表现不但在给定的时间和地点与其特定的表现形式有独特的关系,而且也体现了对习惯做法独特改变的创新性。每种情况都是动态和创新的,是对图像和实践记忆的虚拟存档,但是即使在明显引入新的媒材、图案和形式的情况下,社区人也可能认为它们是不变的。就该社区而言,图案形式的变化会在不同情境中发生,从而使该群体可以与外部(白人移民)社区进行有关社会变化的谈判,并适应或影响其他社区的变化,包括联邦和州政府机构。

刚才所描述的内容反映了本书开头所提出的问题,特别是对**艺术矩阵**概念的质疑:连接(同时分离)艺术家、艺术品和社会功能**关系**的拓扑**系统**——通过追溯其在西方的一些重要历史演变轨迹,成为我们主

要关注的对象。我们所列出的这些变化可以被看成是艺术层面之间关系的假设、理想的网格(矩阵)的扩张或变形。

但是我们现在将进一步指出,除了作为暂时有用的分析工具来突出和阐明艺术与艺术家之间不断变化的历史关系外,矩阵模型还提出了从根本上改变整个当代艺术对艺术和技艺论述的方法和策略——通过质疑话语和呈现话语的间接性,而不是将之视为自然、普遍或全球的来做到这一点。换句话说,它阐明了我们在这里的功能,即勾勒出实践模式的另一种设想,这种实践模式在结构、主题、伦理和政治上都不同于当前在人类学、艺术史和博物馆学等学术领域中的话语。

这里所举的艺术品的**地点**、艺术性、功能、机构和对什么可能被视为对艺术品负责的实践主体的例子以非常具体的方式挑战了西方传统的艺术观念,从而使人们质疑那些看起来非常自然或惯常的观念。伊尔帕拉的割礼仪式是涉及土地、人和引导祖先的有关时间、空间和记忆的各种形式和物质的集合体。它的实施始终伴随着各种元素、资源和技能的卷入,借用我们之前在谈论伊尔帕拉仪式时使用的说法,其特定目的是**使人们看待事物的方式社会化,从而形成对世界的认识**。仪式既是个人和集体知识的产物,又是生产者,它的组成部分既不是完全独立的,也不是固定的,而是半自主的,并且与表演的其他组成部分有关。

研究者接触研究对象的方式也存在同样的相互依赖性。伊尔帕拉的表演融入了一个不断扩大的关系网络,其中包括人类学家、博物馆和游客——无论是直接还是间接的,外界都可以目睹。从结构上讲,历史学家、人类学家、博物馆策展人,甚至游客都面临着同样的挑战,即如何将他或她的参与实践的主体定位在(时间与空间的、历史和政治的、既有的和不完全的)连续的研究主题中。文化人类学家和其他观察者是关系网络的一部分,这些关系网络包括他们的研究对象。他们是局外
人,但在不同程度上也都是局内人。在涉及内行专业知识的情况下,了解其他人的艺术需要担负什么职责? 在这种情况下,考虑观察者参与实践的主体性会引发紧迫的道德问题。社区的自然隐私权和控制权通

艺术并非你想的那样

常与西方认为知识应该为所有人可用的假设相抵触。

这些问题不容易解决。将艺术研究设置为矩阵或分散性实践主体的网络必然会将**每个人**都置于矩阵内。当人们认为艺术矩阵将**每个人**都联系在一起时,阐明进行写作或观察的立场就成为一种道德责任,因为一个人的实践主体绝不是个人性的,它取决于其在实践主体网络中的位置。历史和意识形态上的纷争需要谨慎的协商。到目前为止,我们一直在研究人类学文献中有关艺术实践的案例。在下一节中,我们将在更易被视为"当代艺术"的实践中去进行有关实践主体的讨论。

协作/参与/一件接着一件

谁或什么(应该)对艺术创作负责、在什么条件下负责,以及对谁负责,在西方传统的人类学、美学、艺术史、考古学、博物馆学、哲学和神学等不同的学术领域中有着悠久、丰富、多样和有据可查的历史。本书的第一次介入对这种背景的各个方面做了讨论。这里,我们对重新考查艺术的最新研究进行简要回顾,尤其是关于艺术家和作品本身不断变化的身份和功能。

自 20 世纪 90 年代中期以来,艺术家、批评家和历史学家已经关注到艺术形式,这些艺术形式自觉地强调对话、参与或互动,以专注于社会性地参与实践。最近伦敦白教堂美术馆(Whitechapel Gallery)出版的有关文集中对此进行了总结[3]。正如尼克斯·帕帕斯特吉亚迪斯(Nikos Papastergiadis)最近所指出的那样[4],一些人认为,艺术创作、展览和市场营销方面的新变化引发了"从图像创作向重现社会关系场景的转变"。

一些艺术家和合作组织一直致力于传达一种替代性的象征秩序,以代表社会被边缘化和被剥夺者的观点。例如,在主流媒体和政府将

81

无证(非法)移民定性为对社会秩序的威胁的情况下,为那些无证移民发声。投入最大的项目通常来自社区本身,例如洛杉矶、圣地亚哥、丹佛等地的奇卡诺公园(Chicano Park)壁画,始于20世纪60年代民权运动(Civil Rights movement)时期,并一直延续至今。奇卡诺户外壁画主要在艺术体系外运作,是社区教育及荣誉的一种形式(项目),很少受到媒体或学术界的关注,这是使其成为当代艺术中具有历史意义的方面。[5]

帕帕斯特吉亚迪斯提供了另一个具有说服性的例子,说明了艺术家在当地社区中处理社会公正和人类需求的普遍问题时所发挥的作用。该项目名为"九个"(Nine,2003年),由巴拿马艺术家布鲁克·阿尔法罗(Brooke Alfaro)构思。他与巴拿马城的两个敌对的街头帮派合作了一年多,赢得了帮派和他们的家人、朋友的信任。然后,他提议给每个帮派录制录像,让他们诠释同一首埃尔·鲁奇(El Roockie)的歌曲,埃尔·鲁奇是该市颇受欢迎的说唱艺术家。阿尔法罗安排在双方争抢的巴拉扎(Barazza)郊区并置放映这两个录像,那里有一条街道被封闭了,因此变得很暗,这样一来,一栋公寓楼就变成了巨大的公共放映空间。在视频的最后一幕中,当两个帮派在相邻的屏幕上走向对方时,一个人朝另一个帮派的方向扔了一个篮球。球越过屏幕之间的缝隙,然后被对方帮派成员抓住时,球瞬间消失了。帕帕斯特吉亚迪斯记录了自己的感受:

> 观看该事件的视频时,我可以看到艺术不仅是屏幕上的内容,而且是街头自然中充斥着自发性愉悦之声的体验。放映结束时,人群不断喊着"再来"! 对"再来"的欣喜若狂的需求不仅是一种情绪高涨的表现,还表明该视频已经从阿尔法罗制作和拥有的艺术品转变成为所有参与者们共同创作的匿名和纯粹的即时体验。[6]

艺术并非你想的那样

不仅是艺术家,策展人、批评家和历史学家也可以以非常相似的方式充当艺术实践的主体,分散他们自己的角色,并加强社区成员之间的交流过程。艺术活动充当了中介物。与这些发展有关的是在两个因素推动下的与不同社区建立对话的方式。首先是希望将艺术展览的重点从主要出于美学或纯粹视觉内容的艺术品展示转变为具有更明确的社会和政治内容的作品。其次,人们渴望将世界艺术生产的地域观念从中心—外围模式——前者位于北半球的主要城市中心(纽约、伦敦、柏林等),后者遍布其他地方,通常是非欧美世界(或对于某些南半球或南方南部,尤其是非洲和拉丁美洲)——转向一个多元化的全球艺术生产社区网络,且它们彼此之间的关系不是等级关系[7]。

最近有许多围绕着尼古拉斯·伯瑞奥德(Nicolas Bourriaud)在1998年发表的一篇备受争议的文章而展开的讨论,文章内容关于**关系美学**——作者将其定义为"一种以人与人之间的交往领域和社会背景为理论视域的艺术,而不是主张独立和私人象征空间的艺术……一种通过主体间性构成主体的艺术形式,并以共同的主题、观者和画面之间的'相遇'以及意义的共同阐述为中心"。[8] 对于某些人来说,这种合作性的艺术实践也不过是被用来表现"对新型资本主义剥削形式的审美化"[9]。

然而,像哲学家和文化批评家雅克·朗西埃(Jacques Ranciére)、人类学家乔治·马尔库斯(George Marcus)和社会学家齐格蒙·鲍曼(Zygmunt Bauman)等人则在与权力关系的当代表现有关的对话性或合作性艺术实践上采取了更为谨慎的态度,认为它们的解放潜力为人们提供了具体的可能性——用于塑造社会交往以及意义知识的创造性建构。用马尔库斯的话来解释,即艺术家和社区(像民族志学家及其提供信息的合作者)在这些社会意义的产生中很有可能成为"知识搭档"。[10] 相比之下,艺术生产者这个旧概念是一个自主的、独立的个体,代表社区或个人生产作品的意义,而这些社区或个人则被定位为要消费、破译、解读创作者在其所做的作品中预设的"意图"。这种范式与某

些有关个人实践主体和责任的宗教观念以及资本主义自由主义的经济"自由"实践主体的共谋显而易见，正如我们试图在这里加以阐明的那样。

因此，美学范式的转变或转向涉及艺术家、艺术品以及两者功能之间的关系如何调整的**整个矩阵**。改变一个组成部分，其他部分就会受到或大或小的影响。任何一个组成部分的任何此类转变所产生的社会、政治、经济、美学、哲学和宗教上的影响，可能比抽象的想象要深刻得多，甚至要更令人不安。最近的一个重要变化是双年展之类的国际展览的组织，它们更明确地"解决了日常生活中特定文化现实带来的问题"。[11]对于这种国际主义和一些艺术家出于多种原因都朝着合作方向发展的两种情况，既有很多人表示支持，也有很多人反对。其中有些人，例如 2002 年在德国卡塞尔举行的第 11 届文献展的前策划人奥凯威·恩韦佐(Okwui Enwezor)，将这一发展视为朝着创造真正的全球艺术实践并代表"新的社会美学"迈进的一步。[12]其他人诸如拉斯顿·巴鲁卡(Rustom Bharucha)，他们对这些发展采取了绝对否定和批判的观点，将他们视为伪民主、新自由主义者与经济外包共享的人文理想——**艺术性和商品化的综合**。[13]后一种批评实质上是现代艺术史及批评中的长期争论的延续。

举办过两届国际双年展的约翰内斯堡(Johannesburg)提供了一个显著例子，说明了具有干扰性的殖民结构在艺术矩阵新的构成中继续显现的方式。如朱利安·斯塔拉布拉斯(Julian Stallabrass)所说，第一届双年展于 1995 年举行，也就是南非举行自由选举的一年后，就呈现出"令人怀疑的正面印象"，其中排除了那些对国家有忧患意识的当地艺术家。[14]结果，大多数当地黑人社区抵制了该活动，主要基于其只为了吸引国际艺术界。第二届双年展由恩韦佐于 1998 年策划，题为"贸易路线：历史与地理"(Trade Routes：History and Geography)，通过直接处理种族、殖民和移民问题，并强调国际艺术界的南南合作，对早期的批评做出了回应。然而，当地的艺术家和评论家仍然抱怨被排斥在

　　　　　　　　　　　　艺术并非你想的那样

外,部分原因是很少有人能参与"后观念艺术和基于镜头的艺术的标准形式"。^[15]种族隔离制度结束后,由于利于外国投资者的凯恩斯主义的残酷措施,该事件又进一步受到了金融危机的打击。^[16]由于出席率低,活动提前一个月结束。

约翰内斯堡的双年展只是把旧的文化等级制置换了一种形式。何以如此呢?来自世界的游客是受到限制的观众,他们因无法在约翰内斯堡及其周围地区探索而感到受限,这些地区被认为对他们来说是危险的环境。当地居民不愿接受所提出的国际、多元文化的全球主义,他们在很大程度上被排斥在外,并认为这是以殖民方式强加给他们的。尽管当地条件总是特定于时间和地点,但类似的结构和政治问题也困扰着许多其他大型国际展览。卡罗尔·贝克尔(Carol Becker)将国际知名的策展人描述为"游牧专家、全球艺术体系的产物",他们活动在一种曲高和寡的环境中,但这最终还是一场市场化活动。他们推广引人注目的艺术制作形式如新媒体和装置艺术,以吸引精英和欧美受教育人群的兴趣。^[17]

无论一个人采取什么样的评论立场,艺术矩阵各组成部分的这些转换都是各方面的机遇问题。就上文提出的关于艺术活动的对比范式的相对优点问题而言,有必要在以下方面对这些讨论采取更具历史性、整体性和比较性的观点。

从历史的角度来看,当前的艺术实践不正是一种转向吗?——以关系、协作或对话美学等相应的重要发展为标志,大部分还是重演了20世纪现代主义中的老旧而又未被承认或被遗忘的讨论。为了区分关于集体或协作艺术实践的旧的和较新的版本或观点,人们进行了许多重要尝试,但或许在过去的十年中发生的更多还是重演旧的乌托邦社会现实主义宣言的内容,即艺术家工作者、无产阶级社会工作者和同志。那个或那些过去的承诺与当今的想象或计划(在结构、系统、内容方面)有什么不同?乌托邦的承诺总是一把双刃剑。

但是,较早的前卫派团结运动与当前的协作实践之间的主要区别

在于，前者是为社区**设计**的，并**强加于**社区（对于极权政权直接赞助的
艺术创作更是如此）。这些艺术作品的合作模式没有在系统或结构上
偏离自主艺术家（代表社区而不是与社区一起工作）的范式，以一种模
仿传递（说话者—文本—听众/读者/观众）的交流模式，就像自由民主
国家中的议会"代表"。相比之下，去中心化的模式让意义得以传
播——每个人都是艺术家，艺术是互动的物质催化剂。然而，这似乎只
有在将创新纳入艺术营销体系之前才有效。

　　具体化的知识——创造事物所必需的知识——不仅仅是将技能付
诸实践：使即兴思考成为可能的是一种自觉操纵的知识，涉及遍及世界
的运动。[18]重要的是要清楚，协作艺术和个体化艺术在艺术现代主义
的大部分历史（这里的广泛定义包括了过去五百年）中已经**共同存在**并
共同决定了艺术；这不单单是一个承继另一个的问题，即使长期以来，
诸如艺术史或艺术批评之类的机构和专业都建立在风格和流派发展的
进步论或目的论基础上。[19]的确，在艺术视野或时尚中继续遵循某种
顺序主义甚至是"时期风格"很可能再次证实了一种地方性的历史**健忘
症**，这似乎与现代（主义）艺术自身的营销策略密不可分。作为艺术观
念的**目的论**，对艺术的"历史"保有热情而不可避免地沉迷。

　　我们有必要对艺术矩阵或艺术系统的演变采取整体观点，而不是
继续以所谓的二维方式阐述历史变化，即将物体形式随时间和空间的
变化解释为其他现象的传递式表现或"再现"。更为根本的是，这种解
读方式似乎使某种意义上的形而上学自然化了，由此在某些方面相信
物质客体之间的协调一致（如所主张的），并且（出于表面上的原因）认
为主体的心态是造成上述情况出现的原因。

　　这一直并且仍然是西方传统中历史和批判性思想的最棘手的意识
形态决定因素之一，并且继续在无数的社会经验和实践中发挥作用，尤
其是在如何描述被区分为"主体"和"客体"之间的关系方面。整个专业
和机构都以如何（分阶段）管理这些隐喻并置以及事物是如何（想象）被
"阅读"为基础（其历史发展也在此基础之上）。这是不考虑物体、事件

和思想（人格、身份、精神等）之间关系的特定几何结构的情况，也就是说，不管这种一致性是直接的还是间接的——是否能想象人们可以以一件艺术品的形式直接（从索引的意义上说）读懂某些意图，或艺术品是否就是被置入的思想或身份的间接隐喻或象征。

这些关于艺术品（或更一般性地说是行为）如何表达（意义）的不同版本争论的背后正是这种意图性。阅读任何标准的艺术史教科书，你都会发现其对这种符号学和认识论范式的坚持不懈：所制造（或使用）之物始终是人们想象之物存在的迹象，并且（因此）是导致结果的原因。大规模的分支和受现代主义影响的制度化，使可见之物都变得清晰易"读"，如同表示一个物体或明显行为本就有的含义那样。

当然，关于"合作性艺术实践"的积极或消极性质的争议在于相信（或不相信）这种实践模式是社区精神或社会凝聚力的衡量指标，或者表明它们与神秘化、征服和社会异化存在共谋关系。因此，对什么构成有效实践主体的定义（以及对此问题的讨论）突显了这种信念所处的社会和文化传统的特殊性。这进一步表明，艺术实践主体的任何范式的有效性都与其个人和社会**效果**的图像或投影有关：它实际上在做什么或可能在做什么，在想象中它可能实际上做了什么。

分散性和偶然性实践主体

让我们回到对艺术矩阵或系统寻求有效视角的**相对**智慧的需求。我们认为发展一种将隐喻暂时融合起来的艺术观点很重要，这比单纯使用一种更有立体感。正如有人曾经说过的，如果我们的祖先拥有的唯一的工具是锤子，他们将把一切都当作钉子对待，如果那样的话，现在您和这句话都不会出现在这里了。

在西方传统轨迹之外或在同一传统的前现代轨迹上的协作文化和艺术实践实际上从来没有像事后看来的那样如此统一或同质，因为我

们所撰写的历史是为了在当下使用的,至少其中包括我们对艺术的想法。在建立、维持、传播和转换社会知识方面,我们发现了各种各样的协作模式。

换句话说,在过去两个世纪研究的许多社区和族裔中,艺术实践主体不具有固定或永久性的实践特征,而是呈现**分散性**(*distributed*)和**偶然性**(*circumstantial*)。具有艺术性(并且成为艺术)与时间、空间、性别和世代的相关性,不亚于实践的目的。显然,在许多不同的土著社区,不仅在澳大利亚,过去与现在艺术实践与社区生活的关系都是很复杂的,且很少不在持续存在的土著和移民者政治之间的调解活动中动态地演变。社会凝聚力是通过协作和个体化的实践而产生、维持和转化的,并且也是更大的社交网络的一部分。

从艺术家有能力通过分散的实践主体领域介入现有艺术体系能力的角度再次审视西方沙漠绘画运动的起源,将"土著艺术"作为一种本土的高级现代主义艺术实践的创造,意味着视觉标记从传统的多模式、多维度和多功能实践中抽象出来,是一种最初由男性土著个体发起、作为连接土著和移民社区的跨文化的意义中介,向外界展示(某些方面的)传统知识。考虑到艺术营销体系中现有的支配形式,从个体艺术家或艺术家群体的角度来看,他们的干预是在机会出现时实施的务实策略,而不是旨在改变整个系统的乌托邦策略。

故事的讲述也取决于学者或评论家的叙事策略。接下来是对第三次介入中简要描述的同一事件的另一种看法。讲述这个故事的方法有很多,但在目前的叙述中,这位年轻的艺术老师杰夫·巴登仍然是西方沙漠绘画运动中的英雄,这可以追溯到他到达帕普尼亚政府搬迁中心之时。我们并不是建议他该被剔除以便可以将其他人插入同一模板中。相反,我们是回到如何讲述历史的紧迫问题上:其中使用了哪些资源,谁在讲述它,谁在受益,以及谁不受益。

西部沙漠画的双重根源

　　1971 年杰夫·巴登到达帕普尼亚时,卡帕·姆比特贾纳·特贾姆皮特金帕一直以传统的方式绘画,并以源于欧洲的代表性风格创作水彩风景画——这与赫尔曼斯堡的路德教会的传教有关。卡帕由年长的人负责选中,因为他的绘画技巧可以带领土著画家团队,他们向巴登提出了一个以传统方式绘制壁画的计划(见图 4.2)。赫尔曼斯堡学校(Hermannsburg School)的创始人是阿尔伯特·纳玛其拉(Albert Namatjira,1902—1959 年),一位在西方的阿伦特人(Arrernte),也是

图 4.2　澳大利亚北领地帕普尼亚学校的蜜蚁壁画(Honey Ant Mural,现已损坏),1971 年 6 月—8 月。复制于赟雯·约翰逊(Vivien Johnson)的《帕普尼亚图拉艺术家的生活》[*Lives of the Papunya Tula Artists* (Alice Springs:IAD Press,2008),43],菲利普·巴蒂摄,IAD 出版社提供。

第一位获得主流认可的土著艺术家,比巴登和卡帕相识早了几十年。[20]纳玛其拉与帕普尼亚有着直接的联系:他在那里度过了生命的最后两年,与卡帕大约在同一年(1957年)到达。换句话说,西方绘画运动并不是天真的土著艺术家遇到天才的白人艺术老师的结果。土著男子的正式艺术制作技能早在巴登到来之前就已经存在,这与他们作为成年男子的传统职责有关,也跟现有的为游客制作"艺术品"的家庭手工业以及纳玛其拉本人以欧洲代表性风格绘画参与的主流艺术品市场有关——他本人非常重视这种代表性风格。

需要强调的是,我们一直描述为矩阵的关系结构使得个人有可能或不可能以某种方式而不是其他方式成为实践主体。在前面的章节中,我们讨论了艾米丽·卡茉·肯瓦芮成名的传统故事是如何抑制她作为成年女性和蜡染艺术家的个人经历的,更不用说她在她的人民的土地索要过程中所起到的领导作用。复杂的实践主体成就了她作为一位画家的成功,她自己却是在整个职业生涯中都保持着协作的工作方法。实践主体的类似选择性认可是整个西部沙漠绘画运动的诞生的特征,而这并不仅仅是因为市场的需要。艾米丽和土著民抓住的机会无疑提高了他们的自我价值感,并发起了重要的新绘画运动,但这些事件的回顾性叙述仍受制于传记框架和白人主体特权——这与最传统的(隐性或显性种族主义)艺术史有关。我们仍然在寻找方法,以细微的内容和力量来讲述故事,这些故事和细节延长了一个领域中各个实践主体之间的联系。自殖民时代以来,种族之间就一直在分裂,这种"寻找"本身就是矩阵中一个动态变化的部分。

重要的是要意识到关于艺术性范式信念的力量:如果你从一种艺术观点出发,而这种观点是以其独特或自主的个体创作者(无论是真实的还是想象的)为基础或理想模式,在给定的条件下,艺术的诠释方式将与在这些条件下进行有意义干预的创作者的方式完全不同。并非所有事物都总是有意义的,并且实践主体可能以一种甚至对外界而言不是很明显的方式分散于对象和事物。但是,正如我们所提出的那样,局

外人与局内人之间的区分通常是一时的状况，可能会发生转变和质变，而这种转变和质变有时可能永远无法预测。

下一次介入将探讨实践主体在目前所描述的对象和事物之间分配的方式以及如何处理这种方式。

注释

[1] Ruth Phillips, *Museum Pieces：Essays on the Indigenization of Canadian Museums* (Montreal：McGill-Queens University Press，2011)，248，引用了 *Report of the Royal Commission on Aboriginal Peoples*，vol. 3：*Gathering Strength*；ch. 6："Art and Heritage," http：//www. collectionscanada. gc. ca/webarchives/20071211060616/http：//www. ainc-inac. gc. ca/ch/rcap/sg/ si56_e. html♯1. 2％20Sacred％20and％20Secular％20Artifacts（2010 - 1 - 27）。感谢作者在出版前与我们分享她的手稿。

90

[2] Lindy Allen，"Memory and the Memorialisation of Museum Collections：The Donald Thomson Collection from East Cape York"（手稿），描述了墨尔本博物馆馆长与一个团体合作的研究项目。另一个正在进行的名为"Ara-Irititja"的项目通过阿德莱德(Adelaide)的南澳大利亚博物馆运作，旨在将具有文化和历史意义的材料"遣返"给澳大利亚中部的皮塔哈塔拉 (Pithathathara)和延昆伊特拉(Yankunythathara)人民。该项目采用专门建造的计算机档案的形式，将遣返的材料和其他当代物品存放在当地。穆尔卡项目(Mulka project)位于阿纳姆地北部的伊尔卡拉艺术中心，包括一家印刷店、博物馆、画廊、档案馆、传统歌曲的录制、到偏远家乡旅行、教授电影制作的节目以及与非土著人的接触，可参阅 www. yirrkala. com/index. html。感谢苏珊·洛维什提供的信息。

[3] Claire Bishop（ed. and intro.），*Participation：Documents of Contemporary Art* (London：Whitechapel Gallery；Cambridge，MA：MIT Press，2006)。

[4] Nikos Papastergiadis，"The Global Need for Collaboration," 1，http：// collabarts. org/？p＝201（2011 - 6 - 29）。

[5] Guisela Latorre, *Walls of Empowerment* (Austin：University of Texas

Press，2008）是一个例外。感谢克里斯蒂娜·斯塔克豪斯（Christina Stackhouse)的优秀论文《发现奇卡诺壁画运动的历程》［Discovering the Course of the Chicano Mural Movement”，University of Colorado (2010)］，该论文认为通常表现得不再活跃的奇卡诺壁画运动继续存在于他们的社区内，得益于这一行的艺术家往往也与画廊系统的职业有关联。我们本章开头所用的毕加索这句名言出自她的论文，引自《现代艺术理论：艺术家和批评家的原著》［Herschel B. Chipp, with Peter Selz and Joshua Taylor, *Theories of Modern Art：A Source Book by Artists and Critics* (Berkeley：University of California Press，1968)，487］。

［6］Stackhouse，"Discovering the Course of the Chicano Mural Movement," 6.

［7］Gerardo Mosquera，"Alien-Own/Own-Alien," in Nikos Papastergiadis (ed.)，*Complex Entanglements：Art，Globalization，and Cultural Difference* (London：River Oram Press，2003)，19 - 29.

［8］Nicolas Bourriaud，*Relational Aesthetics* (1998)，trans. Simon Pleasance，Fronza Woods，and Mathieu Copeland (Dijon：Les Presses du Reel，2002).

［9］Stewart Martin，"Critique of Relational Aesthetics," *Third Text* 21 (2007)：369 - 386. 另见其更早的一篇文章"Autonomy and Anti-Art：Adorno's Concept of Avant-Garde Art," in *Constellations* 7 (2000)：197 - 207，这说明了他为什么要站在反关系美学的立场上。还可参见克莱尔·毕肖普(Claire Bishop)的精彩评论，见"Antagonism and Relational Aesthetics," in *October* 110 (2004)：51 - 79,文中她建议用一个更具战斗性的政治共同体概念取代伯瑞奥德的和谐社会观；以及另见 Liam Gillick，"Contingent Factors：A Response to Claire Bishop's 'Antagonism and RA,'" in *October* 115 (2006)：95 - 107,其强调了既不是乌托邦也不是反乌托邦的合作艺术项目的动态潜力,他引用苏珊·巴克-莫尔斯(Susan Buck-Morss)的话说,最近当代艺术中对流动和越界的庆祝掩盖了新自由主义加剧的不安全感和流离失所。

［10］George Marcus，"Collaborative Imaginations in Globalizing Systems," 来自 2006 年 9 月 16—17 日在中国台北"中央研究院民族学研究所"举办的"语境中的文化"大会上的演讲,引自 Papastergiadis，"The Global Need for Collaboration," 7 - 8，p. 4.当收集到的数据被纳入最终的权威报告时,他对

91

人类学家和他们的研究对象之间建立的伙伴关系表示怀疑。同样值得注意的是,正如帕帕斯特吉亚迪斯(14 n. 5)那样,早在 1995 年,露西·利帕德(Lucy Lippard)就指出,将概念艺术纳入艺术机构预示了资本主义对社会关系的投资。参见 Lippard, "Escape Attempts," in *The Dematerialization of the Art Object from* 1965 - 1975, exh. cat. (Los Angeles: Museum of Contemporary Art, 1995)。

[11] Papastergiadis, "The Global Need for Collaboration," 1.

[12] Okwui Enwezor, "The Production of Social Space as Artwork: Protocols of Community in the Work of Le Group Amos and Huit Facettes," in Enwezor (ed.), *Collectivism after Modernism: The Art of Social Imagination after* 1945 (Minneapolis: University of Minnesota Press, 2007), 223 -252.

[13] Rustom Bharucha, "The Limits of the Beyond: Contemporary Art Practice, Intervention and Collaboration in Public Spaces," in *Third Text* 21 (2007): 397 - 416.

[14] Julian Stallabrass, *Art Incorporated: The Story of Contemporary Art* (Oxford: Oxford University Press, 2004), 我们在其对约翰内斯堡双年展的描述中得出了结论。

[15] Stallabrass, *Art Incorporated*, x.

[16] Naomi Klein, "Democracy Born in Chains: South Africa's Constricted Freedom," in *Shock Doctrine: The Rise of Disaster Capitalism* (New York: Metropolitan Books, 2007), 194 - 217。关于"自由企业"凯恩斯主义策略——这种策略为外国投资者带来了利润,同时也给解放斗争后已经受到创伤的南非人民带来了难以想象的困难——克莱因(Klein)记录了在世界范围反复出现的这种情况。

[17] Carol Becker, "The Romance of Nomadism: A Series of Reflections," in *Art Journal* 58(2) (Summer 1999): 22 - 29.

[18] Robert D. Austin and Lee Devin, *Artful Making: What Managers Need to Know about How Artists Work* (Upper Saddle River, NJ: Financial Times/Prentice Hall, 2003). 92

[19] 这种特征与利奥塔关于后现代主义的论点相类似,因为后者在现代中是其

从属而又总是并存的。Jean-François Lyotard, *La condition post-moderne：rapport sur le savoir* (Paris：Minuit, 1979).

[20] 纳玛其拉的第一次展览于 1938 年在墨尔本举行；1953 年,他被授予女王加冕勋章。他的职业生涯不幸因其被指控非法向土著民提供酒精饮料而被捕告终,尽管他是一名成功的艺术家,但也是新殖民主义家长制政府的受害者。Vivien Johnson, *Lives of the Papunya Tula Artists* (Alice Springs：IAD Press, 2008), 17 - 19. 关于阿尔伯特·纳玛其拉,参见 Kleinert, "Namatjira, Albert (Elea) (1902 - 1959)," in *Australian Dictionary of Biography* (Australian National University), at www. adb. online. anu. edu. au/biogs/ (2010 - 7 - 24)。

延伸阅读

Zygmunt Bauman, *Liquid Modernity* (Cambridge：Polity Press, 2000).

Carol Becker, *Surpassing the Spectacle：Global Transformations and the Changing Politics of Art* (Lanham, MD：Rowman & Littlefield, 2002).

Howard Becker, *Art Worlds* (1982), rev. and expanded edn. (Berkeley：University of California Press, 2008).

Clifford Geertz, *Local Knowledge：Further Essays in Interpretative Anthropology* (New York：Basic Books, 2000).

Elisabeth Hallam and Tim Ingold (eds.), *Creativity and Cultural Improvisation* (Oxford：Berg, 2007).

Mark Harris (ed.), *Ways of Knowing：New Approaches in the Anthropology of Knowledge and Learning* (New York：Berghahn Books, 2007).

Tim Ingold, *The Perception of the Environment：Essays in Livelihood, Dwelling, and Skill* (London：Routledge, 2000).

Vivien Johnson, *Lives of the Papunya Tula Artists* (Alice Springs：IAD Press, 2008).

Susan Lowish, "Writing on 'Aboriginal Art' 1802 - 1929：A Critical and Cultural Analysis of the Construction of a Category," Ph. D. thesis, Monash University, Melbourne (2005).

艺术并非你想的那样

Jean-François Lyotard, *The Postmodern Condition: A Report on Knowledge*, trans. Geoff Bennington and Brian Massumi (Minneapolis: University of Minnesota Press, 1984). (*La condition post-moderne: rapport sur le savoir*, Paris: Minuit, 1979.)

Kylie Message, *New Museums and the Making of Culture* (Oxford: Berg, 2006).

Katherine Park and Lorraine Daston, *The Cambridge History of Science*, vol. 3: 93
Early Modern Science (Cambridge: Cambridge University Press, 2006).

Donald Preziosi, "The Multimodality of Communicative Events," in J. Deely, W. Brooke, and F. E. Kruse (eds.), *Frontiers in Semiotics* (Bloomington: University of Indiana Press, 1986), 44 – 50.

Jacques Rancière, *The Emancipated Spectator*, trans. Gregory Elliott (London: Verso, 2009).

Richard Sennett, *The Craftsman* (New Haven: Yale University Press, 2008).

Pamela Smith, *The Body of the Artisan: Art and Experience in the Scientific Revolution* (Chicago: University of Chicago Press, 2004).

Pamela Smith, "Science on the Move: Recent Trends in Early Modern Science," *Renaissance Quarterly* 62 (2009): 372 – 373.

Catherine M. Soussloff, *The Absolute Artist: The Historiography of a Concept* (Minneapolis: University of Minnesota Press, 1997).

第五次介入　当地与全球的交集

任何图像都是好的，只要我们知道如何使用它。

——加斯东·巴什拉（Gaston Bachelard），《空间的诗学》
（*The Poetics of Space*）

关于因果性的概念既不是单一的也不是固定的，而是在任何艺术矩阵的拓扑结构中都具有多重功能。其中可能包括工艺品被认为自身具有艺术实践主体性的情况。如果艺术品在不同条件下有不同的含义，甚至"艺术"本身可能是本地或文化特定的概念，那么对艺术和技术而言是否存在可信的跨文化视角？本章就探索了关于艺术意义的极为不同的概念。

关于艺术**是什么**和艺术是**做什么的**大部分论述都与因果性问题联系在一起：为什么某种东西（以及如何）会变成它看起来的样子。这包括了在一定条件下以及对谁而言其含义和功能的判断。一件物品是如何会理所当然地被认为是创造者或制作者可能是谁或什么的代表、表达或回想，这意味着某种**一致性**的假定：创造者的意图或期望与这些意图的效果或结果之间的确定关系。当前许多关于意义、功能和意义的争论对这种假定的一致性有着截然不同的立场。

95　　用这样的术语来描述关于艺术的问题，是在现代西方关于事物如何被指代或表示的观念的更大框架中进行的——这些问题在其他地方

以及在前现代时期的西方传统本身中都会得到不同的回答。这些问题假设主体和客体之间、被视为活动实践主体的实体(例如艺术家或其代理人)与那些主体所经手的事物(它们通常是沉默、笨拙之物或将被主体塑造的原始材料)之间存在着本体论上的区别或实实在在的差异。

但是区别还以许多其他事情为前提。例如,通常是**时间因素**:主体实体的活动(无论如何详细解释)通常被认为是**先于**其对物体或材料的影响。实践主体还是一个场所,在这里可以可靠地引用有关所得对象或手工艺品的含义或重要性的问题。也就是说,关于艺术品或手工艺品表意方式的问题通常是根据实践主体的意图来回答的,即使这些意图并未明确表达。换句话说,从最一般的意义上讲,艺术品或手工艺品才是对问题的最重要答案。按照惯例,任何会阐释(阅读、解释、说明)该物品的人的假定职责是将其外观与创造者的假定意图联系起来。

艺术性(*Artistry*)需要一套规范的行为,由此创造者和接收者在和谐的关系中理想地存在。传统上,这些假设包括对创造者存在统一性的假设,即存在一种在其作品中反映或产生的同质性,而这种同质性可能作为创造者身份的一个**索引**而存在。关于作品的一切都被假定是创造者的暗示,此外,还假定创造者在他或她的所有变迁和变化中会保持不变。因此,艺术家和作品相互定义和支持共同存在于学科话语或体制中。正如艺术家是一个历史存在一样,他也是一个阐释系统或体制中的真实人物。

同样,艺术家不是真正可识别的人,而是时间、地点和人物的标记。艺术家与艺术性之间的关系是根据时间、发展和变化(以及永久性)的隐含叙事规范进行的。作为系统实体的"艺术家"解释了艺术家整体作品中元素的存在,即它是一个**统一性原则**,可以解决作品中被发现的矛盾。因此,这个符号系统存在一种循环性,其中每个元素都是艺术家矩阵(各个方面)的符号(索引),该矩阵最终集中于确认创造者的身份。无论创造者是个人还是群体,无论所得作品是物体还是协作互动或表演的过程,其原理都将与此类似。

96

在殖民地社会和其他情况下，不同的意义系统（和不同的使用环境）并置、冲突并结合，其艺术创作和使用条件对艺术意图、统一的意义和交流能力之间通常（毫无疑问）假定性地存在着联系提出了质疑。似乎没有办法将这些艺术品的意义分解出单一、稳定的解读，似乎也同样没有处理卷入它们创作和使用的复杂实践主体的解决方案。例如，2008—2009 年的 19 世纪欧洲东方主义艺术展览"东方的诱惑"（The Lure of the East），引发了对民族认同的公开或间接的激烈争论。该展览在英国伦敦泰特美术馆开幕，在伊斯坦布尔的佩拉博物馆（Pera Museum）闭幕。对于在土耳其和伊斯兰世界其他地区的传统王朝穆斯林精英（其中许多人现在居住在现代城区）而言，展览中的 19 世纪东方主义绘画的氛围被视为时尚复古。克里斯塔·萨拉曼德拉（Christa Salamandra）正是用这些术语来描述大马士革古城作为游客和当地精英的休闲胜地的绘画的。[1] 19 世纪的东方主义绘画在叙利亚的当代接受与其他地方实践主体的复杂、矛盾的休养生息状态产生了共鸣，几乎无法实现实践主体与表现形式的一致。在伊斯坦布尔的"东方的诱惑"（The Lure of the East）展览会场，佩拉博物馆被相邻街道和购物中心展示时尚而庄重的现代女性的广告牌所包围，而时髦但谦逊的当代女性穿梭在后宫场景和其他东方主义者的展览作品之间，将伊斯坦布尔演绎为国际穆斯林时尚中心。[2]

对奥斯曼帝国过去的虚构呈现的批评延伸到了 19 世纪的奥斯曼帝国女性，例如批评她们挑战了欧洲对后宫情色观念的刻板印象。在她们有可能出现于出版的回忆录和小说中，因为东方化文化形式无意中为其行使文化代理权创造了机会。她们对有关其所支配的文化形式的微妙、有时不稳定的立场有助于在性别、受众、娱乐关系网络中创建新的矩阵。如今，对这种虚构的重新呈现为我们提供了一个机会，可以以有力、道德和有效的方式处理博物馆所做的事情，这是我们第七章的核心主题。在期待进行更长时间讨论的同时，不抹除过去并将之重构作为当前的纪念，这对理解现在事物的真实性至关重要。因此，博物馆

　　　　　　　　　　　　　艺术并非你想的那样

的内容使博物馆之外的事物——其当代社会背景在所有层次上的复杂性——合法化。当把来自不同系统和（或）表现风格的元素组合在一起时，同一件艺术品对不同的观众或同一观众在不同的时期意味着不同的东西，或者可能根本不意味着任何东西。无论如何，在博物馆中，我们被引诱的自我似乎总是隐藏在话语的空洞中，或者就在下一个美术馆的下一个拐角处等待。我们沿着一条不断扭转的莫比乌斯环走着，它构成了"主体"及其"客体"的现代派戏剧，它们的对立本身就是拒绝将其视为同一个现代自我的两个虚构状态的作品，彼此在各自的位置上相互看不见，彼此的鬼魂都不存在。权力和欲望的力量产生动态变化的效果。然而，意义和实践主体的基本问题仍然存在于任何地方展示的任何艺术品中。语境就是一切。在其临时的、具体的制作之外/之前/之后/周围/外围，无论是在博物馆内还是在博物馆外，还是在人们进出博物馆不断变化的展览厅异质环境的门口处，都没有真实性。

四种符号

博物馆展览中"主体"与"客体"之间的互动还提出了以下问题：协作艺术实践（如下所述）如何支持和破坏单一、有机或同质的身份意识形态——它是不是实践主体。但是，如果没有已经就多样性达成统一的观念，那又如何表明这种分散性呢？

那么，什么是**索引**（或一般来说的索引性）？又如何（再一次在现代西方传统中）在相对于实体或现象之间的其他可能类型的关系（"符号"）中理解索引？什么是符号？一个给定的形式到底是如何表意的？

关于这些问题，存在着许多困惑，这在当代学术界关于艺术和艺术性的讨论中有广泛的体现，尤其是在将要进行更深入研究的实践以及随后的人类学、艺术史和宗教领域中。

从最一般的意义上讲，尽管人们已经以各种相互关联的方式理解

了符号和符号系统（"代码"），但大多数现代观点主要关注的是事物如何表意：实体或现象是如何发生或彼此相关的（无论是有一定距离还是紧靠并列）。[4]事物表意的不同方式已成为系统地区分其如何在给定情况下表达含义的基础。在西方传统中，事物的含义是用空间术语来表达的，特别是作为实体或现象之间的**拓扑关系**，是在更广泛的先后（因果）关系时间框架内进行的。

因此，符号在最广泛的意义上被理解为一种联系，而不是一种事物：某事物代表另一事物的因果关系（"**一物之物**"），即某事物使人想起另一事物。①

最常用的因果关系有以下三种：

1. 任何两个或两个以上实体、对象或现象之间的（实际）毗邻关系（通常称为索引或换喻关系）；

2. 任何两个或两个以上实体、对象或现象之间的（实际）相似关系———一种图像性（iconic）（或隐喻）关系；

3. 具有传统或象征性质的任何两个或两个以上实体、对象或现象之间的关系，既不相似也不相邻，但是在一个特定的社会或文化环境中是被任意分配的，尽管可能会产生争议。

4. 如果索引和图像是毗邻（索引）或相似（图像）的真实关系，而象征是实体、对象或现象之间惯常、共同指定的关系，那么还有另一种即第四种关系，我们称之为推定关系。推定符号是指将先前的符号关系重新编码或转换为其他关系的符号。[5]

在实践中，这四组区别并不总是固定的———它们可以重叠，且表示关系有时可以用这些类别中的多个来定义。但是，为了理解在拓扑矩阵中实践主体、表征实践和体制权威是如何相互关联的，将它们作为临时区分还是很有用的。

① 在人类学的历史上，关于符号的定义出现过多重定义：最早给出广为接受的提法是雅各布逊提出的：符号即"aliquid stat pro aliquo"（一物之物）。——译者注

　　　　　　　　　　　　艺术并非你想的那样

艺术史和人类学中的意义：两种方法

我们之所以对不同类型的符号进行区分，是因为在（大多数）艺术史和人类学的近期讨论中，它们通常不被考虑。然而（如我们将在下文看到的）它们在西方前现代和早期现代以及一些非西方的与（我们称之为）艺术和艺术有关的**宗教**传统中以各种方式发挥着重要作用。迄今为止，艺术史和人类学学科在其现代的世俗形式中，还没有成功地涉及对艺术的宗教方面的关注（我们所说的"宗教"，更笼统地说，与集体持有的、可传播的一系列信念和实践有关）。正如我们将在第六次介入中要详细论述的，近期伴随着关于图像、亵渎、偶像崇拜、表达自由和社会责任的争议引起了不容忽视的混乱。

在今天越来越多的关于艺术是什么以及它是做什么（艺术本质与功能）的思考中，过去十年间，有两部著作以其主张的强烈以及思考的力度和深度脱颖而出。较早的一部是由人类学家阿尔弗雷德·盖尔（Alfred Gell）所著的《艺术与代理：人类学理论》（*Art and Agency：An Anthropological Theory*，1998 年），[6]时代较近的一部是艺术史学家大卫·萨默斯（David Summers）的《真实空间：世界艺术史与西方现代主义的兴起》（*Real Spaces：World Art History and the Rise of Western Modernism*，2003 年）。[7]两者的研究收到了来自他们本专业和相关领域的大量评论。许多两个学术领域内外发表的评论都将这两个文本比作悠久多样的艺术批评史。

尽管这两部著作都直接针对各自领域中的当前问题，尽管方式不同，但是两者的主张、方法和更大的启发都与本节的目的和方法有关系。每种方法都不同程度地成功尝试了对艺术和艺术性问题采取更全球化的视角，这两种尝试均反映了他们各自的学术领域当前对什么能够或应该真正构成今天关于这个问题的跨文化观点的关注（或缺乏关

注）。对萨默斯著作的研读与评价与学术艺术史上的"世界艺术研究"运动有关,这也是我们在此讨论它的语境。[8]阿尔弗雷德·盖尔的著作则引起了人类学对艺术在各种非西方社会,特别是太平洋地区社会生活建设中的作用问题的关注。[9]

萨默斯的研究有双重目的:制定一种描述所有艺术作品的情境方法,为跨文化艺术史提供理论依据(19)。萨默斯用符号学的方式描述了他的研究项目,其是对"索引推论"的考查,该推论涉及艺术品的外观与其制造条件之间的"存在关系"。该分析通过一系列定义、限定条件和具体示例来进行,从具体艺术品的外在表面开始,将其制作的痕迹称为"作品",并进行五个其他类别的研究:场地、中心、图像、平面性和虚拟性。[通过对比,我们将索引性作为结构关系的逻辑进行考查,这种关系在现有艺术史实践(作为艺术矩阵的一个方面)中的人类实践主体层面上起作用。]

从一开始,萨默斯就在其植根于欧洲视觉感知心理学和欧洲绘画模式的民族中心主义形式主义的术语描述中排除了视觉艺术这一类别,而大多数艺术已经"完全脱离了西方再现主义心理学的假设"(42)。萨默斯提出了不同的范畴以替代那些站不住脚的本质化范畴,而我们的计划则是批评这种做法:我们的目的正是理解在涉及艺术史的系统矩阵中不断复制这类相同表述的结构关系。

101　　对萨默斯来说,"空间艺术"被认为是一个较少带有文化偏见的范畴,它牵涉到所有的感官,是研究具体经验所必需的。由此引出他对"真实空间"的定义,在其中,"我们发现自己与他人和事物共享",这区别于"虚拟空间"或表面上的空间(43)。以及"真正的隐喻",它"先于并影响了被认为是西方传统权威的哲学范畴"传统(257)。一个"真正的隐喻"是"近在咫尺的东西,它从一种语境变为另一种,以被当作像是真的另外一种"(20)。归根结底,"真正的隐喻"描述的是在不将实体、对象或现象还原为文字的情况下进行表意的过程。正如我们所说,可见的东西不一定能或不能令人满意地"变得清晰易懂"。

　　　　　　　　　　　　　　　　艺术并非你想的那样

在正在进行的探讨和辩论中，试图用非本质主义的术语重新思考现有的艺术史学科，《真实空间》是（现在仍然是）提出可在艺术史的多个文化领域广泛使用概念的催化剂。[10] 此著作标志着艺术史学科首次被公认为"处于危机中"的时间又提前了。[11] 没有人能想到，这种开放性和创造性将在三十年后的学术讨论中盛行，尤其是艺术史研究方法的根本性差异如此巨大。

对《真实空间》最严重的异议集中在方法和概念问题上，其中最重要的是首先为世界所有艺术品建造一个单一智能大厦的理由。需要更加关注文化互动和移位（cultural interaction and displacement）的复杂过程，以及空间和美学概念的不可通约性，这些仍然是需要进一步实质性关注的问题。[12] 萨默斯自己对这些异议的回应集中在保持艺术史学科的可取性上，无论有什么样的争议，都需要一个共同且有用的术语。然而，重新接触普遍性问题和具体经验要素的假设，可能为不同地理解艺术实践提供基础，这一话题在本书第七次介入中有更密切的关注。

当然，正如我们所看到的，对"艺术"一词的任何不加批判的使用都是有问题的，因为自主艺术的概念是在欧美社会文艺复兴时期及之后以现代形式构建出来的，在其他文化中，对这个欧洲术语的反应则与其他实践密不可分。[13]

人类学家阿尔弗雷德·盖尔提出了一个与萨默斯不同的问题：人 102 们如何相信特定事物的影响。然而，他对实践主体的描述由于未能**分析**其**推定方式**而受到批评。因为他没有描述崇拜者的信仰体系、社会化的过程或客体形式的其他方面以及使用语境。他关于实践主体的论述恰恰缺乏使社会成员能够使用事物作为主体的那些因素，包括某些事物本身具有实践主体的观点。[14]

盖尔从信仰体系**中**的一个角度分析了实践主体，其论述的主要理论上的吸引力在于它似乎避免从西方认识论的理性主义视角来解释。这本书的总体论点取决于他对索引性的定义，在其案例中，把实体与推定毗邻性或其他人所称的"技艺"之间的实际毗邻关系混为一谈（实体

之间的**实际**毗邻关系与**推定的**毗邻关系或其他所称的**"技艺"**之间的关系）。这两种类型的混用严重削弱了盖尔的解释模型。例如，他认为艺术表现形式的实践主体与自然符号一样简单，并给出了一个自然索引的经典例子，即烟是火的符号。[15]

但是在基督教的图像理论中，将实际的和推定的实践主体进行这种混用是有先例的，在这种图像理论中，最神圣的物体是**圣髑**，无需人类的艺术介入。人类技艺所做的工作与直接来自上帝的代理采用相同的模式进行解释。我们已经论证过，文艺复兴时期有关艺术家的"神圣礼物"的讨论不仅是夸夸其谈或被经典化为传统观念，而且还试图用这些（基督教）术语来解释表现形式的真实性。根据接触圣髑的模式对艺术家实践主体进行索引性解释，因为它涉及艺术表现形式与其神圣参照物之间的直接（索引）关系，就像盖尔的论证那样，将实际和推定的索引性混为一谈。

索引性逻辑还支配着其他类型的基督教宗教物品（图5.1）。伏都教的奉献物（ex-votos）是（现在仍然是）最经常用银或蜡制成的物体，作为请求帮助或感谢神的帮助的象征物而提供给神。优选材料本身带有强大的身份关联，不是因为艺术家的手艺，而是由于直接嵌入其中的实际身体接触的痕迹。奉献物被认为是提供者个人的索引。实体模型和遗容面具按照相同的逻辑起作用（图5.2），它们都是相反的神像类型，使人类敬仰，而非（标示）神圣的身份。但是，在没有人类"艺术"干预的情况下（从宗教的角度）制作的这类图像的索引特性仍然可以作为人类与神圣领域之间的联系，从而保证其"真实性"。[16]根据分期标准判断，另一类"无艺术"是彩色的雕塑作品，通常是着衣的、聚集在一起的**如真人大小的群像**，描绘了基督生前在"萨克罗山"（Sacro Monte）或耶路撒冷圣山上的盛事，这些地方是16和17世纪广受欢迎的朝圣目的地（图5.3）。[17]

艺术并非你想的那样

图 5.1　来自古科林斯（Corinth）的奉献物，大卫·帕德菲尔德（David Padfield）摄。

图 5.2　圭多·马佐尼（Guido Mazzoni，约 1445—1518 年）。与亚利马太的约瑟一致的阿拉贡的阿方索的遗容面具。《哀悼基督》（*Lamentation of Christ*）细节，那不勒斯伦巴第，圣安娜教堂（Church of Sant'Anna）。转载自罗伯塔·潘赞内利（Roberta Panzanelli）所编的《短暂的身体》（*Ephemeral Bodies*），展览目录（洛杉矶：盖蒂研究所，2008 年），第 28 页。保罗·穆萨特·萨托（Paolo Mussat Sartor）摄。

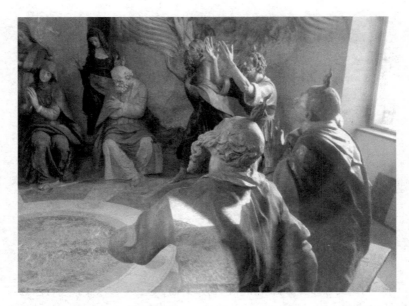

图 5.3　萨克罗山瓦雷泽（Varese）的《圣母升天》（*Assumption of the Virgin*），彩塑。唐纳德·普雷齐奥西摄。

　　我们已经提到过，天主教改革派大主教加布里埃莱·帕莱奥蒂（1522—1597 年）关于神圣和世俗形象的著作颇有影响力，他似乎已经从这些术语中理解了图像的索引性，但也清楚地区分了"圣像"（像足迹一样的"非理性和不完美"的痕迹）和由**设计**技术产生的图像。他将后者定义为"从另一种形式中提取出来，以达到与之相似的目的"。帕莱奥蒂在圣奥古斯丁的基础上区分了可以"复制的形象"和"非理性"的足迹，奥古斯丁认为，艺术和自然产生的一系列图像（如镜子或清澈的水中的反射）与父子之间的相似一样。对于奥古斯丁和帕莱奥蒂来说，物质印记的来源是至关重要的：脚印和烟雾的用处是有限的，而神学家使用的抽象和无形体的图像，或是赋予画家绘画能力的**灵魂**和**灵感**，是"上帝的礼物，是人性崇高的象征"。用帕莱奥蒂的话说，模仿绘画，让人想起了在 9 世纪拜占庭圣像破坏运动中，佛提奥斯和其他希腊作家捍卫图像的使用时所说的，（仿画）使用的是一种普遍的语言：图像可立

艺术并非你想的那样

刻被每个人认出,因为这种艺术图像代表事物在视觉上的相似性。因此,图像的目的是克服教会中的信徒与在远在"我们之上"的真正的基督、圣母和使徒之间的"距离的缺陷"。[18]

帕莱奥蒂清楚地认识到,图像的形成,甚至是人为的"相似性"(来自光学术语,用来解释视觉过程:自然的"相似性"或"物种"是将物质无形地传递到眼中的图像)是由多种因素造成的。他也明白人类艺术所创造的形象的价值——无论是神学家所说的形象,还是画家所塑造的形象——都是因为它的神圣起源。有许多中世纪和文艺复兴时期的例子,记录说明艺术家如何认识到他们的工作是在这个索引框架内运作的。例如,他们把他们的作品献给上帝作为礼物或祭品。从埋在十字架和圣髑匣中的铭文到米开朗基罗为他的改革派朋友准备的图画,献给上帝的作品与无艺术性的蜡或银制的奉献物具有同样的价值——它们都是人类信徒身份(最终由上帝认定)请求神助的物品。[19]

在历史文献中,大多数学者的兴趣都集中在艺术创作过程中赋予艺术家感性判断的**日益增多的主体元素上**,因为艺术家的自主性和创造自由是现代艺术世俗观念的核心。然而,同样重要的是,索引逻辑提供了一种从基督教信仰体系矩阵内各个位置考虑艺术品有效性的方法。14 世纪及以后在意大利和欧洲其他地方出现的关于艺术的新论述主张艺术家应发挥越来越独立的作用,但基督教在其中所有神圣图像起作用的背景下,继续以特定方式影响这些讨论。长期的挑战是要确定艺术性表现的本体论地位。

有一些小例子说明了相同的索引逻辑是如何继续在文本和艺术实践中展现的。在大主教卡洛·博罗梅奥(Carlo Borromeo,1546—1584年在位)于米兰发起的特伦托天主教改革(Tridentine reforms)高峰时期,画家、理论家吉安保罗·洛马佐(Gianpaolo Lomazzo)描述了画家最大的挑战是如何赋予人物优雅的生活和动感。这取决于个人的**狂热**、艺术家与诗人同样的品质和看起来**几乎是**起源于人类的神圣礼物(换句话说,不完全是):

106

这一运动（意大利语 moto）的知识……被认为是最困难的，而且是神圣的礼物……古人称其为阿波罗的怒火和缪斯女神：因此画家以及画家所需的其他方面也必须具有知识和力量，把主要的动作表现得几乎像是从他自己身上产生并从婴儿中成长起来的一样。[20]

当罗马教堂将艺术许可从"怪诞的"（grotteschi）、**反复无常**（*capriccie*）和其他象征艺术家创造力的奇幻形式重新定向时，洛马佐不是唯一既不忠于艺术家也不忠于神圣艺术表现真实的非教会作家。最有学术背景的作家之一、艺术理论家费德里科·祖卡罗（Federico zuccaro）由教皇庇护四世（Pope Pius IV）赞助，他强调光学自然主义的重要性，因为它符合观众直观的学习方式，同时他仍然支持艺术家创作奇幻的图像。教皇庇护四世在位期间颁布了《特伦托图像法令》（"Tridentine Decree on Images"），并于 1564 年在他的侄子卡洛·博罗梅奥的大力帮助下获得批准。祖卡罗是 1577 年由艺术家创立并于 1588 年得到教皇西克斯图斯五世（Sixtus V）批准的罗马圣卢卡学院（Accademia di San Luca）的创始人和第一任院长。祖卡罗曾将人类的**"迪塞诺"**（*disegno*，创造力）描述为神圣创造力的"内在"镜像，主宰着世界并造就了世界之存在，而"外在的**迪塞诺**"由可见的世界组成，是"上帝的绘画"以及所有人造物。

祖卡罗引用托马斯·阿奎那的《神学总论》（*Summa Theologiae*）和圣奥古斯丁的论述，他承认神学家曾提到过它们，他详细写道，"观念"的存在是一种在工匠头脑中与物质分离的形式：我们通过感官，以适合人类的方式理解这些形式。他承继了阿奎那的理论，与解决了 9 世纪拜占庭圣像破坏运动的图像理论一致，祖卡罗称其物质制造之前的精神图像为"准理念"（quasi-idea），类似于上帝头脑中的想法，但通过智识感官接收，而智识则是一种**白板**（tabula rasa），就像"我们画家准备的一块宽敞、光滑的画布"一样。祖卡罗明智地穿越了本体论上的

艺术并非你想的那样

危险领域,认为**迪塞诺**是"创造万物"的"智力体"(agent intellect),且这种"智力体"存在于人类灵魂中,它的智慧之光来自上帝本身,是独立的智慧和灵魂的创造者。这样,上帝的思想就会启迪和维系人类个体的易犯错误的、特殊的智慧。尽管我们只是"神圣艺术卓越的一小部分",但人类智慧的灵魂其本质(即通过感官体验)可以知道来自上帝的"再现世界上万物的精神形式":具有这种能力的人"几乎是第二位上帝"。在亚里士多德、阿奎那之后,祖卡罗将"我们所敬仰"的神圣形象描述为集所有**理念**的理念、所有形式的形式为一体。以色彩、明暗、光影等为手法特点的绘画赋予人物形象以精神和生动的感觉,使它们看上去"栩栩如生",对所有观者都具有直观、普遍的吸引力:因此,精心绘制的图像"极大地增加了宗教崇拜精神"。[21]

基于光学自然主义科学原理的绘画因其符合人类的认知模式而被普遍接受,这一观念被广泛传播到世界各地,尤其是通过传教士的活动,其结果往往出乎意料,也较为复杂。福音传道的过程不在本书的讨论范围之内,但重要的是,不仅要考虑外来事物和观念如何塑造欧洲话语,还要考虑欧洲话语如何在其接受的各个方面发生转变。被称为"使团教皇"(Pope of the Missions)的格列高利十二世(Pope Gregory XII)以及他的几位继任者时期的耶稣会活动迄今为止受到了学术界的较大关注,但许多其他课题正在等待去做。

在 17 世纪的罗马,画家圭多·雷尼(Guido Reni,1575—1642 年)被他的同时代人认为是"**神圣的**",而且讨论艺术家灵感来源的基督教氛围更为浓厚。他的传记作家乔尔瓦尼·皮耶特罗·贝洛里(Giovanni Pietro Bellori)在 1672 年的著作中,用类似于洛马佐的方式描述了艺术家获得的后天技能(**艺术**)和神赐予的才华(**天才**)之间的关系:圭多高贵的才华使他的思想提升到了美的境界,并通过研究最美的形式,将自己的**才华**最大限度地放大。[22]关于这个有据可查的案例,最令人惊讶的地方是,艺术家的传记通过使用与祈祷和虔诚的文学作品**相同**的描述性语言,表达了圭多绘画风格的神学高雅和视觉高雅之间

的联系。[23]

尽管以基督教解释实践主体的模式仍然是索引逻辑，但发展了非常复杂的关系来解释艺术品与个体艺术家（其主体直接与上帝相联系）之间的联系。另外，观者因素也被视为同一基督教艺术矩阵的一部分。为了解释内在神性在宗教崇拜活动中是如何发挥作用的，艺术史学家罗伯特·尼尔森（Robert Nelson）阐明了希腊正教的圣像与朝拜者之间的交流是受存在性关系支配的。通过艺术作品，"说话者"（形象所代表的圣者）和"听众"（朝拜者）保持了一种面向现在、在空间和时间上共同延伸的关系。[24]希腊正教的敬拜体验激活并个人化了隐含在物质形式中的文化信息。换句话说，圣像是一种工具、**中介**和意识形态的机器，是信徒通过交互形式从本质上理解基督教上帝观念的一种方式。

阿尔弗雷德·盖尔对印度教"偶像崇拜"的描述与尼尔森对圣像和崇拜者之间的交流的解释非常相似（后者是使用现代符号学术语从信仰体系**中**的某个位置来说的），只是希腊正教对观者方面的解释避免了偶像崇拜的指控。拉丁文和希腊基督教作家所描述的栩栩如生的形象据说可以显露出诸如悲伤和爱等情感，且主要通过色彩和光的增减来表现说话的姿态。[25]据说这样的形象能表现出**动态**以及由于灵魂的存在而具有的神韵。有一个古老的仪式是由牧师为圣像"赋予灵魂"，这是一种祝圣行为——赋予物体一种看不见的**精神**（pneuma），这在从普菲力欧斯（Porphyry）到普罗克洛斯（Proclus）的描述中都得到了证明。但是这些描述的目的是使**观者**变得有活力，以引导信徒内在地进入一种虔诚的状态。圣像的实体性（在拜占庭圣像的例子中，则是指实际颜色本身与周围环境相互作用）是打动观者的原因。在黑暗的教堂内部，蜡烛照亮马赛克的表面而产生的闪烁光效类似于意大利艺术家在拉丁基督教传统中所追求的幻觉效果。圣奥古斯丁将祷告描述为一种内在的神界，这与莱奥纳尔多·达·芬奇描述的其模仿**外部**视野的绘画如何引导、打动和愉悦观众类似。[26]

从基督教的信仰体系中可以理解，被称为"生动"的圣像是通过感

109

官吸引想象力来激发观者活力的工具。[27]因此,在礼拜仪式中,图像是必需的,因为它们适合人类认知的方式。正如朗西埃所说,即使用简单的术语来阐释这样一个复杂的表意理论,也会立刻引起人们对盖尔实践主体模式的问题性质的关注:明显的难题是,实体或现象之间的分离同时是一种透过区别而形成的联系。[28]事实上,它至少提出了两个问题。首先,如果仅在特定情况下(在特定时间和地点出于特定目的)确定含义,则表示基本含义是不确定的。其次,它假设一个形式,形式的含义或功能一开始是不同的,即事物除了其使用或引用之外还有一个存在。

但是,这些问题在历史真空中并不存在,实际上引发了对神学、哲学、政治和伦理学中意义本身的讨论和争论。不考虑这些争论的细节,仅考虑可以以多种方式不同地**解读**一个文本(如《圣经》)中的一个短语或一个特定的视觉艺术作品(如毕加索的《格尔尼卡》)——在形式上、字面意义上、寓意上、道德层面上。[29]在特定情况下,一种或另一种解读可能会优先或处于主导地位,而其他解读可能保持潜在的可用性或同时存在。交流活动始终既是多模式也是多维的。

在艺术史和艺术批评或人类学和考古学的各个分支等领域,很大一部分争论都是围绕着解释这种关系的不同方式展开的。对于许多专业人员而言,这些机构的历史相当于不同版本的艺术品或文化产品/人工物(例如吉萨金字塔)之间变化、转变和振荡的谱系,无论是对当前观众,还是对其原始制作者、使用者和/或后续观众,只要这些都是已知的或重建的。

在某种程度上,这样的史学复制并部分平行于艺术形式的文体史。这些内容也经常被**寓言性地**解读为与一个人、一个民族或某个时间和地点的心理或个性的演变或发展相对应或形成一般性索引或表意关系。对这些学术准则所作的批判性史学本身也被视为表现理论或阐释的轨迹或趋势,特定的风格通常被视为反映或代表更广泛的知识、批判、政治或伦理发展。

110

这些联系、这些关系的类型是否有共同点（可以说是某种拓扑结构）？不同的阅读模式（例如前面略微提到的与中世纪欧洲修辞学有关的阅读模式）不仅可区分直接（或字面）和间接（或寓意）意义的类型，而且（至少）区分了两种间接关系类型——寓言的（the allegorical）和道德的（the moral）。吉萨金字塔可能确实是一个死去法老（及其保护者和家人）的坟墓，但它也可能代表了那个人灵魂升天的过程。在这种情况下，金字塔的形式本身就是（非物质）运动的一种表现——对古埃及人来说，是一种文字表征；对我们来说，也许是关于回归天国的灵魂在法老的同属即神之间进行的非物质旅程的寓言。

　　后一个例子，就像刚刚提到的基督教和印度教圣像的例子一样，表明人工物及其所指之间的联系不仅取决于不同的连接几何形状，还取决于谁在阐释这种连接以及目的（社会的、政治的、宗教的、商业的）。这使事物如何表意的主题变得更加复杂。事物与它所指称或指示的事物之间的关系是直接还是间接，可能与所连接的读者或阐释者的社会**地位**密切相关。换句话说，此人是否属于或不属于某一特定群体（或某一阶级、性别、世代等等）。**内部**与**外部**之间的区别已经隐含在关于"世界艺术史研究"的某些讨论中，一些学者倡导一种基于非西方艺术概念和美学术语的阐释方法，来看待终归是不可通约的文化实践。[30] 其他人则认为，当今的根本问题是不愿解决翻译和阐释始终涉及转换这一事实，因此在元批评层面上重演了要叙述的问题。

　　为了将其纳入当前艺术史学科关于发展世界艺术史可能性的辩论背景中，主张这种可能性论点的作者包括了一些不考虑自己学科立场的人，他们很少考虑在政治上不平衡的话语领域中从制度、地理和文化上处于特权地位而发起争论的**表演性**效果。许多人仍认为自己的调查和认知的立场是中立的，是一个"中立的领域，其中无预设立场的观察者会安排一些天真的客观'眼睛'"。[31] 然而，每种解释都是战略性的（当然包括我们的解释），并且每种解释都有其（社会和意识形态）根源。

　　不再去回顾古代和现代符号学理论的复杂而混乱的历史，我们这

111

　　　　　　　　　　　　　　　　　　　　　　　　　艺术并非你想的那样

里的目的更多是从另一个角度来思考我们刚刚开始提出的问题：我们现代的、被认为是世俗的问题。重复引言中朱迪斯·巴特勒最近的观察，如果我们将"世俗化"作为宗教传统在后宗教领域中生存的一种方式，那么就艺术矩阵而言，我们并不是在真正谈论两种不同的框架——世俗的与宗教的，而是关于两种相互交织的宗教理解形式。[32]现在让我们转向与基督教有关的宗教形式的世俗化问题。

现代表意理论：忘记圣餐或铭记

在一个天主教弥撒期间，当牧师举起一块面包，并缓慢庄重地说道"这是我的身体"（拉丁文原文为"hoc est corpus meum"）时，实际上向会众展示了什么？这到底是什么东西呢？牧师将这块面包与会众分享，每个人都要吃掉它或它的一部分。这是一份食物还是一件艺术品？牧师及后来每位会众的食用会改变它原来的性质吗？

在一些人看来是基督教的核心奥秘之一的仪式中，人们究竟会想象发生什么？牧师说这句话的时候，对于仪式中忠实的参与者来说，这个对象是**"真正的基督的身体"**。不是之前和之后，只有在说这些话的时刻——这些话正是基督在被钉在十字架上和死亡之前与他的跟随者最后一餐时所说的话，此时作为一种纪念在时间和地点上关联了过去。

1660 年，法国皇家港修道院（Port-Royal-des-Champs）的神学家和语法学家安托万·阿尔诺（Antoine Arnauld）和克洛德·朗斯洛（Claude Lancelot）受到同时代的哲学家笛卡尔著作的深刻影响，出版了一本名为《普通唯理语法》（*General and Rational Grammar*）的著作，在其中以清晰自然的方式解释了语言艺术的基本原理。[33]在发展语言的一般理论时，波尔罗亚尔的神学家通过一个重要的例子，即圣餐来解决**符号**的核心问题。对这些语法学家来说，圣餐问题是基督教的本质意义上的问题：表达和说明神圣之言在其物质表现形式中的存在，以实

112

现物质与精神之间的完美交换。圣餐，即一块面包，不应仅被视为基督身体在场的一个单纯的（任意的或传统的）**象征**，它也不是那个在场的模拟或回忆。它必须被认为**是一个"符号，同时又不是一个符号"**，它也不是指基督身体的一个符号（或表征），而是一种**"在场"**，其功能类似于圣髑：这（面包）是基督的身体（在这儿以及现在，就是在此时此刻，"这就是我的身体"这句话被表达出来）。这一主张是语言的核心——一个传统符号系统，其本质是指涉或代表其他事物，一个符号并**不是**符号，因为它与其所指完全相同。在圣餐中，能指**是**所指。[34]因此它**不是**一个索引。人工制作的物品，即圣主（consecrated Host），被当作由"非人类之手所制造"（希腊语术语 acheiropieta），这一品质归因于许多神圣的圣像。[35]

在文化上所建构的超验真理的现实使其实践者对中介过程本身视而不见的方式，目前正受到人类学家、艺术史学家和其他文化理论家的广泛关注。启蒙思想家所理解的言语理论的整个符号学体系是以物质实体（如词语及其组成部分的听觉部分）与心理或智力现象或意义之间的传统关系为基础的。该系统在其绝对中心具有同一性（relationship of identity）的关系（或不同事物之间的关系）。基督教本体论（关于上帝如何内在于基督中）是以易辨识的符号体系和语言体系为基础的。圣主是基督：物质就是精神。

这不仅仅是晦涩、抽象的哲学主张或修辞技巧。波尔罗亚尔修道院的神学家明显所面临的是更为重要的问题：需要理性地、逻辑地证明一个精神或非物质存在的领域被认为是可以与其声称的对立面，即具体的物质世界**共存**的。精神（所在）的场所——对于物质中的非物质性——不仅必须是隐喻的或寓言的，而且必须是实际的。精神所寄存之物就会变为反映于人类语言本身的本质上的真实事物。

理由是这样的。人类语言被理解为关于其所指代或表示的常规或任意的标记或符号系统。"小狗"这一发音在一种语言中具有文化特定性，但在另一种语言中则是无意义的。如果此发音通常只涉及特定种

113

类的小动物，而且只在特定的语言中使用，则单词与其常常唤起的概念没有**必要的**关联。任意性本身是相对的或关系性的，存在于不是任意或常规但真实的事物中。实际上，正如圣餐一样：是一种非任意的、非指称性的符号。它是一个身份，而不是符号、隐喻或寓言：一个自我索引的索引，仅是自身的符号，即基督的显现或圣体光（ostensification），一个真正的**圣体匣**（monstrance）。[36]

　　令波尔罗亚尔修道院的语法学家们苦苦挣扎的问题同时也是宗教、逻辑和语言的问题。他们非常清晰地阐述了意义和表征理论在证明精神世界存在的理由中所起的作用。他们的著作在 17 世纪同样还具有强大的**政治**含义，当时正值反对君主专制政权的论调无处不在之时。正如帕斯卡（Pascal）当时在其许多著作中所讽刺的那样，使专制政权合法化的过程有着明显的神秘感：(宣称)国王的画像是对圣餐的模仿，如路易·马林（Louis Marin）辩争的那样。[37]

　　后者提出了一个问题，我们适宜在此结束这一章，并提出与此问题相联系的几个方面：即在特定的历史情况下，在表意实践中具体化和轻易同质化倾向的危险。伏尔泰并没有忽然在一天指示他的仆人开门，宣布启蒙运动从明天就要开始。要牢记的一点是，在表意实践中，多种相互作用的倾向是并存的。同时，任何信仰体系都不可避免地与变形、替换、替代和转化共存，正如我们在接下来的两次介入中所看到的那样，首先从各种传统中的艺术和宗教的相互蕴含和启示开始。

注释

[1] Christa Salamandra，*A New Old Damascus*：*Authenticity and Distinction in Urban Syria*（Bloomington：Indiana University Press，2004）.

[2] Reina Lewis，"Cultural Exchange and the Politics of Pleasure," in Zeynep Inankur，Reina Lewis，and Mary Roberts（eds.），*The Poetics and the Politics of Place*：*Ottoman Istanbul and British Orientalism*（Istanbul：Pera Museum，2011），58. 刘易斯（Lewis）写道，西方的东方主义绘画具有不同的

意义,"当本地化为怀旧和异国情调的当地形式时,就是不同地区消费文化发展的一部分"(57 页)。

[3] Christine Riding, "Staging the Lure of the East: Exhibition Making and Orientalism," in Inankur et al. (eds.), *The Poetics and the Politics of Place*, 33 - 48;刘易斯在这里的意思是,"文化交流和快乐的政治"(Cultural Exchange and the Politics of Pleasure),第 54 页。

[4] 现代符号学史上最全面的概述是 Winfried Noeth, *Handbuch der Semiotik* (Stuttgart: J. B. Metzlersche, 1985); rev. translation, *Handbook of Semiotics* (Bloomington: Indiana University Press, 1990)。另参见 Roland Barthes, *Elements of Semiology*, trans. Annette Lavers and Colin Smith (New York: Hill & Wang, 1968) [*Elements de Semiologie*, Paris: Seuil, 1964]。关于视觉符号学的方法特别参见 Hubert Damisch, "Semiotics and Iconography," in Thomas Sebeok (ed.), *The Tell-Tale Sign* (Lisse: Peter de Ridder Press, 1975); D. Preziosi, *Architecture, Language and Meaning* (The Hague: Mouton, 1979); D. Preziosi, "Subjects + Objects: The Current State of Visual Semiotics," in James E. Copeland (ed.), *New Directions in Linguistics and Semiotics* (Houston: Rice University Press, 1984), 179 - 206;以及 Mieke Bal and Norman Bryson, "Semiotics and Art History," in *Art Bulletin* 73 (1991): 174 - 298。内容涉及视觉、空间、认知和环境符号学的各个方面的优秀国际论文集,包括两卷本: *Lebens-Welt / Zeichen-Welt* (*Life World / Sign World*) (Lüneburg: Jansen-Verlag, 1994)。

[5] 就其任意性而言,它们是惯常的,但是分配给推定符号的意义并非基于事先协商的结果。这个范围的一端是纯属推定的符号,是任何人(也许它的创造者除外)都无法理解的纯技巧,而范围另一端是元临界的推论符号,史无前例但其他人可以理解。在这两种极端的推定符号之间,存在不同程度的开放性符号——例如,当以前不相关的符号系统被合并时所产生的符号,或者在殖民地社会或其他情况下,先前存在符号(索引、形象或象征)从一个语境中提取并插入另一个语境中。

[6] Alfred Gell, *Art and Agency: An Anthropological Theory* (Oxford: Clarendon Press, 1998). 盖尔在完成此著作后,于 1997 年 1 月早逝。当时他

艺术并非你想的那样

是伦敦经济学院人类学的高级讲师，出版了三本关于文化历史和理论的主要著作，分别是 *Metamorphosis of the Cassowaries*（1975），*The Anthropology of Time*（1992），以及 *Wrapping in Images：Tattooing in Polynesia*（1993）。

[7] David Summers, *Real Spaces：World Art History and the Rise of Western Modernism*（Phaidon Press，2003）。之后对这本书的引用放在了正文括号内。萨默斯目前是夏洛茨维尔弗吉尼亚大学（University of Virginia, Charlottesville)艺术史系的教授，专攻意大利文艺复兴时期的艺术史和理论。在《真实空间》之前，他曾发表过许多文章，出版了两本主要著作：*Michelangelo and the Language of Art*（Princeton，NJ：Princeton University Press，1981)以及 *The Judgment of Sense：Renaissance Naturalism and the Rise of Aesthetics*（Cambridge：Cambridge University Press，1987)。

[8] 迄今为止，关于全球艺术史研究的学术营销活动的最新最好的英语介绍是《世界艺术研究：探索概念和方法》[Kitty Zijlmans and Wilfried Van Damme（eds.），*World Art Studies：Exploring Concepts and Approaches*（Amsterdam：Valiz，2008)]，其以各种语言提供的丰富的参考书目尤为可贵。

[9] 特别参见人类学家霍华德·莫菲对盖尔作品的颇具代表性的评价[Howard Morphy, "Art as a Mode of Action：Some Problems with Gell's *Art and Agency*," in *Journal of Material Culture* 14(1)（2009）：5 - 27]。莫菲的评论与此次介入的方法论目的直接相关。

[10] James Elkins（ed.），*Is Art History Global？*（New York：Routledge, 2007)，埃尔金斯组织了一个圆桌论坛，此出版物使之成为一个有 34 位参与者参加的论坛，讨论重点是萨默斯的著作。埃尔金斯本人声称，是艺术史的方法而不是其主题有效地统一了这一领域(第 15 页)。

[11] 参见 Henri Zerner（guest ed.），"The Crisis in the Discipline," in *Art Journal* 42(1)（1982）。大卫·萨默斯和唐纳德·普雷齐奥西都是这一问题的贡献者。

[12] Ladislav Kesner, "Is a Truly Global Art History Possible？," 81 - 112，引用 Elkins（ed.），*Is Art History Global？*，第 102 页，在第 56、102、165 页对各种评论做了注释。

[13] 我们同意马修·兰普利和其他人的评价，即《真实空间》仍然纠结于欧洲启蒙美学的传统之中。参见 Matthew Rampley, "From Big Art Challenge to a Spiritual Vision: What 'Global Art History' Might Really Mean," in Elkins (ed.), *Is Art History Global?*, 188 - 202, citing p. 196。兰普利对萨默斯和盖尔进行了简要的比较(在第 195 页)。

[14] Morphy, "Art as a Mode of Action"；另参见 Irene Winter, "Agency Marked, Agency Ascribed: The Affective Object in Ancient Mesopotamia," in Robin Osborne and Jeremy Tanner (eds.), *Art's Agency and Art History* (Oxford: Blackwell, 2007), 42 - 69。

[15] Gell, *Art and Agency*, 13.

[16] 伏都教奉献物包括真人大小的着衣蜡像，放在教堂作为祭品，参见 Megan Holmes, "Ex-votos: Materiality, Memory, and Cult," in Michael W. Cole and Rebecca Zorach (eds.), *The Idol in the Age of Art: Objects, Devotions, and the Early Modern World* (Aldershot: Ashgate, 2009), 159 - 182。

[17] 应当指出，对于基督的坟墓，基督徒与异教徒的崇拜有所区别。参见克里斯托弗·伍德对圣墓复制品的精彩讨论，Christopher Wood, *Forgery, Replica, Fiction: Temporalities of German Renaissance Art* (Chicago: University of Chicago Press, 2008), 47 - 48, 以及更多文献。有关上述所有意大利流派的介绍，请参见 Roberta Panzanelli (ed.), *Ephemereal Bodies: Wax Sculpture and the Human figure* (Los Angeles: Getty Research Institute, 2008)。关于圣山，请参见 Annabel Wharton, *Selling Jerusalem: Relics, Replicas, Theme Parks* (Chicago: University of Chicago Press, 2006), esp. 49 - 96。

[18] Gabriele Paleotti, *Discorso alle imagini sacre e profane* (Bologna, 1582), 摘录于 Paola Barocchi (ed.), *Trattati d'arte del cinquecento fra manierismo e controriforma* (Bari: G. Laterza, 1960), vol. 3, 117 - 509, 引用 132 - 142。帕莱奥蒂引用了 Augustine, *De doctrina Christiana* 2.1。帕莱奥蒂直接从拉克坦提乌斯(Lactantius)的《神圣原理》(*Divine Institutes*)2.2 衍生出父子相像的类比，但是它源于普鲁塔克(Plutarch)、彼

116

　　　　　　　　　　　　　艺术并非你想的那样

特拉克(Petrarch)和其他许多人的笔下。我们的讨论根据大卫·萨默斯的《理性的判断》(*The Judgment of Sense*,146-150),但我们是根据基督教的索引逻辑来理解这些论点的。

[19] 1944年锡耶纳爆炸案之后,有一个引人注目的发现:1338年兰多·迪·彼得罗(Lando di Pietro)所做的一个彩色木头十字架被炸开后,人们发现基督的头上有两个铭文,其中之一是一个祷文,表明这位艺术家的身份,其完成了仿耶稣的这一作品,"人们必须崇拜他,而不是这块木头"。引自 Pamela H. Smith, *The Body of the Artisan: Art and Experience in the Scientific Revolution*(Chicago: University of Chicago Press,2004),10。另见 Alexander Nagel, *Michelangelo and the Reform of Art*(Cambridge: Cambridge University Press,2000),170-187。1540年初,维泰博改革派在雷金纳尔德波尔红衣主教处聚集,讨论的焦点是送礼和神圣恩典的运作。纳格尔认为,关于米开朗基罗与此事的联系,米开朗基罗明白制作一件艺术作品可能不再仅仅是一项发明,而是对一种取之不尽用之不竭的天赋的渴求。

[20] Gianpaolo Lomazzo, *Trattato dell'arte de la pittura*(Milan: Pontio,1584),108,引自 David Summers, *Michelangelo and the Language of Art*(Princeton, NJ: Princeton University Press,1981),69 n. 35。洛马佐活跃于艺术界和文学界,反对博罗梅奥的新政策,很可能他的一些其他讽刺性作品的出版被推迟到1584年大主教去世后。这位艺术家可以直接接触到达·芬奇的作品和绘画,对他在此来源和其他来源中发现的艺术的科学与幻想之处欣然接受。

[21] Federico Zuccaro, *L'idea de' Pittori, Scultori e Architetti*(Turin: A. Disserolio,1607),引自复制版本 Detlef Heikamp(ed.), *Scritti d'arte di Federico Zuccaro*(Florence: Leo S. Olschki,1961),158-185,225-232。祖卡罗引用托马斯·阿奎那(Thomas Aquinas, *Summa theologiae*,1.15.1,1.75.2,1.79.4.)。大卫·萨默斯注意到祖卡罗的语言和思想与达·芬奇的论著(祖卡罗有一个副本)很像,大卫·萨默斯注意到了这一点,我们沿用了萨默斯对祖卡罗的论述(*Judgment of Sense*,282-308),在这里强调基督教的索引逻辑,此论点表述得很清楚。正如萨默斯所言,祖

卡罗对科学自然主义绘画的理解（这些连续性实际上是他论证的核心），与自琴尼尼（Cennini，约 1390 年）和莱昂·巴蒂斯塔·阿尔贝蒂（Leon Battista Alberti，1435 年）以来对浮雕式绘画（painted relievo）的讨论是一致的。这是对绘画是模仿世界的观点的现代理解的两个试金石，我们现在直接通过视觉来理解世界。萨默斯本人也得益于潘诺夫斯基对《观念：艺术理论中的一个概念》（Zuccaro, *Idea：A Concept in Art Theory*）的解读，潘诺夫斯基将艺术家的理论与"矫饰主义"联系在一起，而我们则坚持认为它们与基督教长久以来的图像理论相一致，这些图像理论奠定了艺术表现在与神接触时所具有的真理性。关于祖卡罗是柏拉图主义者还是亚里士多德主义者，大多数学者都予以关注但有分歧，而我们强调、承认他和其他时期来源的基督教特性的重要性。

[22] Giovan Pietro Bellori, *The Lives of the Modern Painters, Sculptors, and Architects：A New Translation and Critical Edition*, trans. and ed. Alice Sedgewick Wohl, Helmut Wohl, and Tomaso Montanari (Cambridge：Cambridge University Press, 2005), 347, cited in Pamela M. Jones, "Leading Pilgrims to Paradise：Guido Reni's Holy Trinity (1625 – 1626) for the Church of SS. Trinità dei Pellegrini e Convalescenti and the Care of Bodies and Souls," in *Altarpieces and their Viewers in the Churches of Rome from Caravaggio to Guido Reni* (Aldershot：Ashgate, 2008), 261 – 324, citing p. 310.

[23] Jones, "Leading Pilgrims to Paradise," 引用了以下的论据：Francesco Scannelli, 1657；Carlo Cesare Malvasa, 1678；Luigi Pellegrino Scaramuccia, 1674；诗人兼画家乔瓦尼·巴蒂斯塔·帕塞里（Giovanni Battista Passeri）于 1672 年请了一位牧师，其经常引用神学资料。她将他们的语言与许多 17 世纪的祷文与诗歌[包括 Antonio Glielmo, *Le Grandezze della Santissma Trinita* (Venice, 1658)]进行了比较，在这些诗歌中，同样的术语被用来在优雅的神学和视觉内涵之间建立联系。艺术家被认为能够在画布上唤起美丽、明亮、慈爱、迷人、雄伟、伟大和永恒的充满恩典的上帝，似在（诸如 *bellissma, vaga, gioconda, svelata, chiara, amorosa, goisa, gaudio, felicita, lume superno, lume puro, fiamma gioconda,*

　　　　　　　　　　　　　　　　　　　　艺术并非你想的那样

gioia immense，*amore gelice*，*belo vis* 的)幻象中显现。正如琼斯所说的("指引朝圣者进入天堂"，306 页)，即使在古代，优雅也被视为一种天赋，与诸如昆体良、老普林尼(Pliny the Elder)和普鲁塔克笔下的阿佩莱斯(Apelles)的风格和精神有某种相似。

[24] Robert Nelson，"The Discourse of Icons Then and Now，"in *Art History* 12 (1989)：144-157.

[25] 参见 Paul Finney，*The Invisible God*：*The Earliest Christians on Art* (Oxford：Oxford University Press，1994)，73；与"存在"(*praesentia*)密切相关的观念的起源参见 Peter Brown，*The Cult of Saints*：*Its Rise and Function in Latin Christianity* (Chicago：University of Chicago Press，1981)，esp. 86。

[26] Augustine，*De trinitate* 11.1.1；1.1.2. 参见 Margaret Miles，"Vision：The Eye of the Body and the Eye of the Mind in Saint Augustine's *De trinitate* and *Confessions*，"in *Journal of Religion* 63(2) (1983)：125-142，他把奥古斯丁对触觉的分析写作"视觉瞬间"。关于奥古斯丁和莱奥纳尔多对绘画的辩护，参见 Claire Farago，"Introduction：Seeing Style Otherwise，"in *Leonardo da Vinci and the Ethics of Style* (Manchester：Manchester University Press，2008)。图像的三种传统功能(指示、打动和愉悦)是从古代修辞理论中转化而来的，并融入许多中世纪和早期现代文本中，对此更好的介绍参见 Michael Baxandall，*Painting and Experience in Fifteenth-Century Italy* (Oxford：Clarendon Press，1972) 以及 Michael Baxandall，*Giotto and the Orators*：*Humanist Observers of Painting and the Discovery of Pictorial Composition* (Oxford：Clarendon Press，1971)。每种文字都有不同程度的修饰：教学文本用的是朴素语言；旨在感动或说服观众的文本用看起来自然的文体修饰形式；旨在愉悦观众的文本用的是华丽的修饰，如诗歌或流行修辞语。也被称为低、中、高级风格，这种在主题、观众和装饰程度之间的礼仪或适当搭配被转移到视觉艺术的讨论中，最有名的就是始于阿尔贝蒂 1435 年关于绘画的文章《论绘画》("De pictura/Della pittura")。

[27] 在 8、9 世纪拜占庭反偶像争论最激烈之时，偶像辩护者认为，形象不可能也

118

不存在:它们与原型的相似性只是形式上的——形象和复制并不像圣父、圣子和圣灵那样在本质上是统一的。在 8 世纪的这一论点上,大马士革的约翰、大主教尼基弗鲁斯、西奥多(Theodore of Studion)和其他人后来提出了一个对圣像的定义,否认了在人工制作的形象中存在原型(而不是在没有人类干预的情况下制作的形象),见 Gerard Ladner, "The Concept of the Image in the Greek Fathers and the Byzantine Iconoclastic Controversy,"in *Dumbarton Oaks Papers* 7 (1953): 3 - 34, 以及 Charles Barber, "From Transformation to Desire: Art and Worship after Byzantine Iconoclasm,"in *Art Bulletin* 75(1) (1993): 7 - 16。

[28] 也是法国哲学家雅克·朗西埃所称为的"感性的分配"(*partage du sensible*):对可见的、可说的和可想的事物的分享/划分,见 J. Rancière, *Malaise dans l'esthetique* (Paris: Galilee, 2004),其中一部分摘录被译为"批判艺术中的问题和转变"(Problems and Transformations in Critical Art),见 C. Bishop (ed.), *Participation: Documents of Contemporary Art* (London: Whitechapel Gallery, 2006), 83 - 93。

[29] 简要讨论见 Umberto Eco, "The Poetics of the Open Work," in *Opera Aperto* (Milan: Bompiani, 1962); 英译版为 Anna Cancogni, *The Open Work* (Cambridge, MA: Harvard University Press, 1989), 1 - 23。

[30] 艾尔金斯所倡导的主张,见 Elkins (ed.), *Is Art History Global?*, 61 - 63。关注非西方概念和方法的学术研究无疑是"世界艺术史"研究中最具挑战性和智力难度的问题之一。最早的抵制全球化艺术史的尝试来自 20 世纪初一位当时被称为东方艺术史的先驱冈仓觉三(Okakura Kakuzo),即人所熟知的天心(Tenshin,笔名)。Sigemi Inaga, "Is Art History Globalizable? A Critical Commentary from a Far Eastern Point of View,"in Elkins (ed.), *Is Art History Global?*, 249 - 279, citing p. 255。

[31] 引用 Irit Rogoff, *Terra Infirma: Geography's Visual Culture* (London: Routledge, 2000), 33, 指先前的批评,即 Martin Jay, *Downcast Eyes* (Berkeley: University of California Press, 1995)。

[32] Judith Butler, "The Sensibility of Critique," in Wendy Brown (ed.), *Is Critique Secular? Blasphemy, Injury, and Free Speech*, The Townsend

艺术并非你想的那样

Papers in the Humanities, no. 2 (Berkeley：University of California Press，2009)，119 - 120.

[33] Antoine Arnauld and Claude Lancelot, *Grammaire generale et raisonne contenant les fundamens de l'art de parler*, *expliques d'une maniere claire et naturelle*（1660）；英译版为 *General and Rational Grammar*：*The Port-Royal Grammar*，by Jacques Rieux and Bernard E. Rollin（The Hague：Mouton，1975）。此书是对原作者于 1662 年出版的《逻辑》(*Logic*)的补充。阿尔诺(1612—1694)是 17 世纪最著名和最具争议的哲学家和神学家之一，他与同时代的笛卡尔和莱布尼茨进行了多次交流。1641 年，他被任命为牧师，在《语法》与《逻辑》出版的那段时间里，他广泛地论述了圣餐的性质。1679 年他被迫流亡荷兰，并留在列日（Liège），1694 年去世。

[34] 对这个问题各个方面进行的详细讨论见 D. Preziosi, *Rethinking Art History*：*Meditations on a Coy Science*（New Haven，CT：Yale University Press，1989），102 - 104，nn. 118 - 122。

[35] Hans Belting，*Bild und Kult*（1990）；英译版为 *Image and Likeness*，by Edmund Jephcott（Chicago：University of Chicago Press，1994）。贝尔廷从拜占庭艺术领域之外的受到广泛关注的角度论述了非人手所绘图像(拜占庭希腊语 *acheiropoieta*)的作用。参见 Bruno Latour and Peter Weibel（eds.），*Iconoclash*（Cambridge，MA：ZKM，2002），以及更近期在当代媒体背景下讨论这些问题的 Mattijs van de Port，"(Not) Made by the Human Hand：Media Consciousness and Immediacy in the Cultural Production of the Real," in *Social Anthropology/Anthropologie Social* 19（2011）：74 - 89。

[36] 圣体匣是一个开放或透明容器的名字，在这个容器中，圣主(圣餐)被展示出来供会众敬拜。

[37] 关于这个问题的一个重要讨论是路易·马林，见 Louis Marin, *Le portrait du Roi*（Paris：Minuit，1981）；另见 M. 杜埃希对马林的评论：M. Doueihi, "Traps of Representation," in *Diacritics* 14(1)（1984）：66 - 77。

120

延伸阅读

Gauvin Bailey, *Art on the Jesuit Missions in Asia and Latin America*, 1541 – 1773 (Toronto: University of Toronto Press, 1999).

Roland Barthes, *Elements of Semiology* (New York: Hill & Wang, 1968).

James Clifford, *The Predicament of Culture: Twentieth-Century Ethnography, Literature, and Art* (Cambridge, MA: Harvard University Press, 1988).

Hal Foster, *Decodings: Art, Spectacle, Cultural Politics* (Port Townsend, WA: Bay Press, 1985).

Clifford Geertz, *Local Knowledge: Further Essays in Interpretative Anthropology* (New York: Basic Books, 1983).

Nelson Graburn, *Ethnic and Tourist Arts: Cultural Expressions from the Fourth World* (Berkeley: University of California Press, 1976).

Serge Gruzinski, *The Mestizo Mind: The Intellectual Dynamics of Colonization and Globalization* (New York: Routledge, 2002).

Dean McCannell, *The Tourist: A New Theory of the Leisure Class* (Berkeley: University of California Press, 1999).

B. Meyer and O. Pels (eds.), *Magic and Modernity: Interfaces of Revelation and Concealment* (Stanford, CA: Stanford University Press, 2003).

W. J. T. Mitchell, *What Do Pictures Want? The Lives and Loves of Images* (Chicago: University of Chicago Press, 2005).

Mary Louise Pratt, *Imperial Eyes: Travel Writing and Transculturation* (New York: Routledge, 1992).

Michael Taussig, *Mimesis and Alterity: A Particular History of the Senses* (New York: Routledge, 1993).

Slavoj Zizek, *The Plague of Fantasies* (London: Verso, 1997).

艺术并非你想的那样

第六次介入　突破艺术与宗教的联系

神圣的目的论保证了美术的政治经济。

　　——雅克·德里达（Jacques Derrida），《经济模仿》（"Eonomimesis"）

> 　　为什么艺术在某些时候和某些地方被视为对宗教的威胁？宗教是对艺术的威胁吗？或者只是某些艺术或宗教的威胁？如果是的话，它们是如何变成这样的，是什么原因造成的？谁决定了什么是宗教可以接受或不能接受的艺术品？

　　艺术不是无辜的旁观者。几千年来，人们在今天可能被认为是艺术的观念上而互相厮杀。当这个问题被当作学术问题来处理时，我们可以考虑置身于一个艺术阐释的共同体之内或之外，在这个共同体中，保持谨慎距离的可能性（幻觉）似乎看起来是真实的。但当艺术表现的真实性或虚假性引发为日常世界中的不断发展的大事件，人们对本来是正常或美好的图像在不同环境或不同群体中变得不适当或具有攻击性产生分歧而失去生命时，该怎么办？当默认理性具有揭示错误的能力本身有问题，而且这种能力特定于文化和语境的时候，该怎么办？当把艺术的观念视为深刻的伦理或宗教问题，而伦理、艺术和宗教之间的传统区别又不再明确时，该怎么办？

　　前面两次介入探索了艺术实践主体的各个方面，特别是艺术矩阵

的拓扑形状以不同方式反映了艺术实践主体与艺术品以及作品的功能和目的之间关系的差异。简而言之，个体或分散式实践和协作实践对矩阵的扩展方式有所不同。我们已经看到，一件艺术品可能对给定社区之内或之外的观众和用户表意的方式有所差别，这可能影响矩阵内关系的总体几何结构。

我们已经看到，在西方传统中，艺术家实践主体基于他或她所表现的科学或道德真理，而最终是建立在基督教的本体论框架上，这是现代"自由"和"世俗"思想的基础。在澳大利亚传统土著艺术实践中，我们注意到，艺术家在社区中的声誉与他的作品代表社区祖先精神的真实性息息相关，声誉的建立取决于艺术家对共同知识的投入。这使实践主体的问题变得更加微妙和复杂，因为社区对艺术创作者的适当培训投入使社区本身（或至少在性别、年龄和亲属关系的某些部分）对活动的结果负责。

澳大利亚和许多其他土著传统中的艺术家与艺术品之间的联系是多维度的，在很大程度上需要建立或强化与祖先精神或神性的索引联系。在这一章中，我们走出了艺术系统，去思考一个未解决的问题，即艺术被认为是神的直接发散（emanation）。这种研究基础已经浮出水面，成为当前有关宗教在艺术中以及艺术在宗教中的作用讨论的表象。现在让我们结合有关文化财产所有权的更广泛观念来研究这些问题。从一个案例的研究开始。

¹²⁷ 谁拥有过去？谁支付租金？

在很大程度上，当代关于物品所有权和意义的争论都在重复圣物早已形成的基础。在这两方面，附加于特定对象的含义导致其像是为其群体做解释服务的整个信仰体系的象征符号。由于社区内的不同子群体对这些对象的意义有着不同的理解，在谁掌控过去的问题上产生

了争议。因此，要理解圣物作为一种所有权而提出的根本问题并不难：谁拥有你的过去？

关于圣物的社会意义，霍皮族文化保护办公室（Hopi Cultural Preservation Office）于 1999 年给伦敦大学瓦尔堡研究院（Warburg Institute）写了许多信，阐明了当社区无法就谁拥有过去达成共识时出现的问题。在文化所有权方面，霍皮族当局就艺术史学家阿比·瓦尔堡（Aby Warburg）和他的门诺派（Mennonite）传教士主持 V. R. 沃斯（V. R. Voth）的神秘仪式照片的再版表明了立场。[1]霍皮族文化保护办公室主任利·库瓦维西瓦（Leigh Kuwanwisiwma）在致伦敦大学瓦尔堡研究院院长尼古拉斯·曼恩（Nicholas Mann）的信中这样写道：

> 您打算通过一位德国著名艺术史学家对美国西南部的历史访问来纪念霍皮族宗教的做法与您在信中所阐述的类似错误认识一样，对与我们的文化和宗教生活方式有关的出版物我们也表示关注……事实是，当我们的祖先意识到瓦尔堡和其他西方人的照片出版时，确实认为是在被侵犯秘密……那些一个世纪前被侵犯的秘密或秘密的主体今天继续受到侵犯。[2]

128

这句话暗含着 19 世纪 90 年代瓦尔堡访问以来，由民族艺术市场强加的新殖民地经济剥削的影响。由此产生的对知识的一个影响是应为某物的内在价值而对其进行经济利益评估，另一影响则是他们失去了对自身文化价值传播的控制，随之而来的是霍皮部落自身价值的丧失，以及对所有相关的宗教信仰的误解。正如库瓦维西瓦在与曼恩的来信中所解释的那样：

> 霍皮部族的宗教不仅教导和平与善意，霍皮人民也必须生活于其中……大多数（舞蹈）还寻求改善霍皮族人与自然的和谐关系，从而提高其成员身体健康和长寿幸福的可能性。

只有加入这些社群的成员才能掌握这种信息和知识,它们不是书面而是口头传递给参加仪式的社群成员。关于这些仪式的意义和功能的信息只能由被带入这些社群的人们提供。[3]

根据霍皮族文化保护办公室主任的说法,瓦尔堡**只是作为历史学家**就这样做对霍皮人的信仰造成了不公。霍皮部落委员会(Hopi Tribal Council)与瓦尔堡研究院之间的往来函件包括一份该委员会的"研究、出版物和录音协议"副本,该协议开头表达了霍皮人民希望保护其"隐私权"和知识产权的愿望。他们最关心的两个问题是避免知识产权的商品化,以及避免将神秘的内部知识公之于众。1998 年 12 月,库瓦维西瓦给曼恩的第二封信更直截了当地指出,霍皮族人的宗教是不可出售的。此外,这封信还解释说,瓦尔堡研究院的新出版物《边疆摄影:阿比・瓦尔堡在美国(1895—1896)》(*Photographs at the Frontier*:*Aby Warburg in America*,1895—1896,图 6.1)中包含的照片和其他材料是秘密信息,只通过进入卡齐纳(katsina)社群的入会仪式口头传递。库瓦维西瓦报道称,霍皮族宗教首领对该书的出版感到悲伤,并要求停止印刷该书。

从这些信件中可以清楚地看出,霍皮部族已经发展起且在使用一种语言和制度基础体系,可以以自己的方式解决占主导地位的文化问题。瓦尔堡研究院和霍皮部族都熟悉协议和权力的制度形式,但他们的意见并不一致。该研究院几乎立即(1999 年 1 月)对霍皮文化保护办公室主任做出了回应,即听从该研究所的出版商的意见——事实上,只有他们能够召回 1998 年由伦敦梅雷尔・霍尔伯顿(Merrell Holberton)公司与瓦尔堡研究院联合出版的这本书。但应该指出的是,如果瓦尔堡研究院在 1997 年 5 月对霍皮部族**第一次**要求审查手稿时就采取行动,霍皮部族宗教首领无疑也会提出同样的反对意见,出版(尽管此时进展很顺利)可能已经停止。

该研究院通过其院长指出了委员会最初提出的要求被认为不具有

129

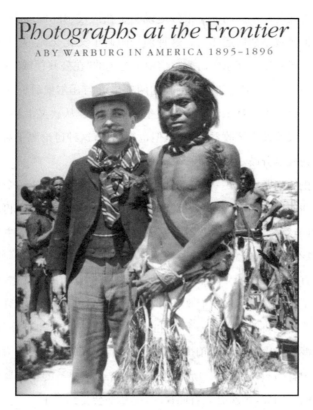

图 6.1 《边疆摄影:阿比·瓦尔堡在美国(1895—1896)》封面。贝内德塔·塞斯特利·圭迪和尼古拉斯·曼恩编辑,伦敦:梅里尔·霍博顿出版公司和瓦尔堡学院联合出版(London:Merrell Holberton,with The Warburg Institute,University of London),1998 年,图片由瓦尔堡研究院友情提供。

说服力的两个原因:第一,因为该书的作者和编辑实际上并未以牺牲霍皮族宗教为代价获利;第二,因为与霍皮部族宗教仪式有"任何直接关系"的照片已经存在于公共领域,在多年前已出版。不管怎样,研究院强调这本书的主要目的是记录瓦尔堡访问西南部的情况,且该出版物试图通过包含一篇由"最好的西方专业学者"撰写的关于霍皮部族信仰的文章来确保历史准确性,其目的是"尊重而不是售卖霍皮部族的宗教"。[4]

霍皮族与瓦尔堡的冲突很好地说明了在当代国际僵局中,不可通约性的世界观是如何运作的。这种僵局阻碍了文化交流,并重现了殖民权力等级制度。瓦尔堡研究院信中所提到的"在公共领域"这样模棱两可的用词表明,霍皮部落委员会的两项申诉与瓦尔堡研究院的两项答复之间存在着一种未阐明但至关重要的联系。从狭义上讲,通信中发生的争议涉及经济收益的控制,但也很明显,这种讨论源于对合法使用权力的根本分歧。

真正的问题在于,一个较弱社会群体的信息是如何被一个较强群体感知和使用的。"在公共领域"可能仅仅意味着这些照片不再是秘密的,也可能意味着它们不再受版权保护,因此,在严格的资本主义意义上,再也不可能从中获得经济收益。不管是哪种情况,瓦尔堡研究院辩称它没有盈利,这使得"隐私"更像是童贞——一旦你失去了它,它就永远消失了(太糟糕了,但我们现在对此无能为力)。一方面,研究所的立场源于严格地将时间视为一个线性的、一个不可逆转的事件序列:侵犯隐私仅涉及特定时刻和被拍摄者;另一方面,霍皮族人——今天西南部的每一个普韦布洛(Pueblo)族群也是如此——把神圣的存在概念化为跨时间的。因此,**每次**有人看照片时,隐私都会受到侵犯。

以下叙述摘自瓦尔堡研究院出版的关于 1895—1896 年瓦尔堡西南之行的书。正如可引用的许多其他近期的叙述一样,它撇开了对当前和紧迫的知识产权所有权问题复杂性的关注,这不仅是在对西南的研究中,而且在当今世界的许多地方都是如此,这样的结果之一就是透出一种令人遗憾的相当幼稚的语调,用贝内德塔·塞斯特利·圭迪(Benedetta Cestelli Guidi)的话是这样说的:

> 瓦尔堡不仅违反了禁止一个人看"光头"卡齐纳神(Kachina)的传统:他还想设定一个场景,收集舞者的面具,并按照精确的顺序排列它们,把自己置于印第安人的中心。
>
> 以这种方式违反印第安人的习俗一定要有某些合理的

131

理由。[5]

按照哪一方的条款来说瓦尔堡的行为构成侵权？目前关于文化财产所有权的争论不仅涉及过去的实体遗物，而且非常重要的是，涉及我们对过去的观点和我们对这些观点的阐述。关于美洲土著文化，在财产权问题上存在分歧的更为常见的情况是，归还博物馆收藏的包括人类遗骸在内的神圣物品。图像（在此例中是照片）是否应该区别于他们记录的神秘难懂的物体和事件？

核心问题不仅是知识产权的所有权，而且是知识产权的质量控制和维护社会健康基础设施的能力。[6]一方面，从主流文化角度和博物馆学的角度来看，贩运礼器具有历史意义和可量化性：物品的经济价值、存储方式、显示方式、属性、所有权、材料、条件等"保留"了这些差异；另一方面，从边缘文化的角度来看，重要的是**控制**活动事件的物质残留的**象征力量**。

误解（和误用）术语通常取决于"公共"的含义，或者更确切地说，是公共的程度。从经验科学的角度来看，人类学田野工作的典型行为主义描述可能意味着"客观性"，但同时它们否认霍皮人本身对其表演的重视。在这种文化实践的交界点，叙事发声的内外问题也反映在另一方面："公共"的主导性概念意味着将本土信仰铭刻在一个外来价值观和活动体系中的权力上。

我们一直在讨论的地方问题也加入了当前关于文物遣返的全球讨论。这是一个学术界和其他专家在更广泛的社会问题上发挥伦理作用的舞台。在2008年1月于墨尔本举行的国际艺术史大会上，来自49个国家的学者发表了论文，其中许多涉及遣返问题，包括1852年一名加拿大移民将一名米克马克（Mi'kmaq）酋长的斗篷带到墨尔本的案例，新不伦瑞克第一民族（First Nation peoples of New Brunswick）的土著民要求将其归还。[7]在这个案例中，由国际艺术史大会促成的谈判成为重新思考物品作为使者以建立人类关系和跨文化对话的焦点，尽管

132

本事件目前尚未完全解决。[8]另一份报告由当时墨尔本大学博士候选人弗兰·埃德蒙兹（Fran Edmonds）和来自澳大利亚维多利亚州西部地区的基瑞·伍龙/冈迪特玛拉（Keerray Wurrong/Gunditjmara）土著维姬·库岑斯（Vicki Couzens）共同撰写，谈到了土著艺术家、艺术史学家以及近年来的策展人之间的联系，这对艺术市场权力和博物馆行业提出了挑战。[9]库岑斯以当代方式重新开发并重新定义了澳大利亚东南部制作表现当地土著历史的负鼠皮斗篷的实践，即通过发起多种社会项目，让所有年龄段的人共享经验。[10]

在当前全球化的大环境下，人对社会的责任是什么？不管有何相反的说法，根本就没有独立于（支持它的）机构和使工作成为可能（或不可能）的政治环境而存在的知识。由谁、向谁、通过什么意义结构传递事物的问题始终处于危险之中。正如文化地理学家艾里特·罗格夫（Irit Rogoff）不久前所说，艺术是"一种追逐我并强迫我以不同方式思考事物的实体"。[11]任何被称为神圣的物体，不管它是否被视为"艺术"，都是一个类似的生产性实体：一个合法的被调查主体，而非一个预先存在的类别，它鼓励我们去挖掘本体论和认识论的问题，且必须从预置的主体立场来理解。

遣返引发的根本问题——谁拥有过去？谁的物品对谁有价值？谁的解释算数或不算数？——这些神圣物体对特定文化传统带来的问题也是当代全球的问题。

柏拉图的困境

对艺术的矛盾情绪和通常强烈反对的态度并不是现代世界特有的，因为关于偶像崇拜、拜物教、圣像破坏和圣像崇拜无法解决的争论是一直存在于许多社会和文化的普遍现象。艺术性、神圣性或精神性如此密不可分，以至于毫不夸张地说，被区分为艺术和宗教的是对相关

问题的不同回答，是对人类存在本身的性质和后果的基本问题的不同表达方式。或者，它们是解读人类与我们所生活的世界遭遇的共同决定的方法，艺术性和精神性本身是文化偶然产物的更基本关系的几个方面。

提出**宗教**问题就是提出关于艺术本身是什么的问题。西方世界现存的最古老的明确论述艺术和技艺的性质和社会价值的文字，是柏拉图（约公元前 429 年至前 347 年）的长对话体论著，即我们所知的《理想国》。在这部杰出的有关艺术的论著中，贯穿着影响一个社会及其公民对艺术的文化、政治和宗教价值观产生的深刻矛盾心理。众所周知，在古希腊，柏拉图将模仿的艺术或再现的艺术从他所设想的理想城邦中驱逐出去，但人们并没有那么清楚地记得，他这样做是不情愿的，而且带有某种矛盾情绪。我们可以将这种矛盾界定解读为一种困境——一种直指艺术与宗教、技艺与精神性、世俗与神圣（无论是在当时还是现在）之间的联系或脱节意味着什么的困境。构成"神圣性"的幽灵继续深深地困扰着艺术的观念。

134

柏拉图所说的"**神圣恐惧**"（theios phobos）已经并将继续为世界各地的各种宗教激进主义传统所曲解。柏拉图提出了一种关于艺术诡秘的早已存在且继续存在的矛盾，即其同时具有制造和质疑霸权政治和宗教力量的能力，这种能力被想象为物化、体现或"再现"在人的形式和实践中。

这就是艺术品本身的模糊性，它不仅反映且虚构我们所生活的世界，这也是我们在《理想国》里遭遇的问题。[12] 艺术深深地搅扰着一些人可能希望的理想化的对立，如事实与虚构、历史与诗歌、理性与情感、神圣与世俗之间等看似可靠的对立，也让被揭示为人类艺术偶然性和变化性的对比变得有问题。[13] 那么，对柏拉图来说，艺术或技艺所创造的不是与我们生活的日常世界并行存在的某个"第二世界"，艺术创造的是我们真正日常生活的真实世界。

艺术在灵魂中引发的"神圣恐惧"正是对这一点的恐惧：艺术作品

不只是简单地"模仿"而是创造和打开一个世界,并使之存在,正如海德格尔在其《艺术作品的起源》("The Origin of the Work of Art")中讨论艺术作品本体论的创作潜力时所说的那样,艺术的经验被认为本质上是宗教的。[14]或者更准确地说,艺术和宗教之间的名义上的一般区别本身就存在着严重的问题。这是一个模仿或再现的真伪问题。

海德格尔和当代哲学家吉奥乔·阿甘本(Giorgio Agamben)都认为,在现代,我们与艺术本质力量的联系已经切断——被审美哲学、艺术史和博物馆学的各种(伪)科学所主观化和世俗化了。艺术作品已经被驯化为社会历史过程的简单例证以及判断个人"品味"的对象。在我们的引言已经提到的一段话中,阿甘本这样说:

> 艺术进入审美维度,并从观众的审美(感官印象)开始理解它,并不像我们通常认为的那样是纯真和自然的现象。如果我们真的想在我们这个时代处理艺术的问题,也许没有什么比破坏美学更紧迫的了——通过清除通常被认为理所当然的东西,让我们质疑美学作为艺术品(假定的)科学的真正意义……也许只是这样的损失……(这是)我们最需要的,如果我们想让艺术作品重新获得它的原初形态的话。[15]

这些话很强硬,就像海德格尔拒绝包括美学、艺术史和博物馆学的整个艺术产业体系一样。阿甘本所说的"艺术的原初形成"与海德格尔所说的一种对艺术真实性体验的开放性相似,这种体验是希腊艺术精神力量(即**神圣恐惧**)体验的特征:每一件作品都是一种启示,每一件作品都可能引发人们的救赎。对于阿甘本和海德格尔而言,美学时代已经接近尾声,因为美学、艺术史、艺术批评、艺术实践和博物馆学之间密不可分的联系已成为服务全球资本的重要工具。

让我们回到柏拉图片刻。他原本在写关于什么将构成一个理想的城市和社会秩序。他本可以将不适当的或不雅的艺术从理想城邦中驱

逐出去,因为它对普通公民的想象力可能产生不稳定的影响,导致他们完全不按字面意思去思考。那么,让我们重申这个问题。"柏拉图的困境",简单地说,是这样的:如果国家和它的所有机构和人工制品,包括我们自己的身份,都被承认是偶然的捏造,那么其他类型的国家(以及公民生活的其他形式,甚至是人类的其他形式)都可以被想象并被赋予形式,这使人们对国家拥有的所谓自然性产生了质疑。柏拉图很清楚,当涉及艺术时,包括我们的身份和我们作为社会人存在的一切事物,都处于严重的危险境地。

因此,真正的困境在于需要促进一种"真实的"、适当的或正确的审美秩序,这种秩序反映了一个城市领导者所相信的能表达理想的宇宙真理秩序的东西,同时意识到任何人造秩序都是偶然的,且总是容易被"错误的"或其他解释所取代。

然而,正是这种对作为人工创造物的艺术存在的承认,才构成了哲学的本质基础——哲学作为批判和鉴别力,作为对自然"自然性"的质疑以及作为"对我们习以为常的方式、原因和事物的持续警觉"。[16] 对柏拉图来说,理想政体或理想国家所必需的是,它被视为真正真实的,建立在某种非物质的、精神的或"神圣的"秩序之上——也就是说,它是自然的、永久的,而不是**像**自然的或一个(纯粹的)渴望权力的美学假设。[为了将这一点纳入第五章中引入的符号学术语,我们暂且将人工符号(artificial sign)假定成一个自然符号,将**推定**毗邻关系呈现为一个**事实**毗邻关系。]

这是在任何关于艺术与作为自然的霸权力量推动事物之间关系的讨论中最为重要的问题。任何这类主张对个人和社区的生活都具有非常深远的影响,因为在世界上许多社会以及不同宗教信仰体系和政治文化中,这种主张始终与执纪执法的政治和法律制度有关。

尽管媒体的作用超出了本书的范围,但重要的是,就此处提出的有关国家将任何特定形式的艺术归化的问题与自然主义表现风格的霸权作用(一般定义为与我们通过视觉看世界的方式一致),以及摄影作为一

种积极构建我们认知理解的记录形式的用途之间建立一种联系。苏珊·桑塔格(Susan Sontag)雄辩地描述了摄影的"传递性"(transitive)本质,摄影除了其表现形式之外,还可作为一种情感的解释形式,尤其是与文本结合时。朱迪斯·巴特勒扩展了桑塔格关于"他者的痛苦"(the pain of others)的论述,认为照片在当代社会成为一种具有普遍力量的"结构性解释场景"(structuring scene of interpretation),以至于摄影被"植入"为真相而创造的案例中:没有摄影就没有真相,然而摄影是一种高度可操作的媒体形式,积极参与展示它们所展示的内容。它们的取景策略无形中组织了我们的感知和思考,除非框架本身以某种方式成为静态照片或动态图片的一部分。巴特勒讨论了广为流传的阿布格莱布(Abu Ghraib)美国军人虐囚的照片,她研究了摄像机角度、拍摄对象、视角等的取景效果,这些都表明那些拍摄照片的人积极参与了战争视角。解释不仅仅是个体观众层面上的主观行为,因为结构性约束有能力引发同情或反感、作为或不作为——不仅取决于表现形式,而且取决于可表现的内容:所包含的东西是由遗漏的东西构成的。巴特勒描述了我们在当代生活的工作中一直强调的无休止的索引逻辑,确定了我们中的哪些人能够被视为完全的人类主体,哪些人被主观化、非人化了。与许多其他公共知识分子一样,她呼吁建立一种不同的本体论——强调我们全球相互依赖以及在日常生活中保持不同地位的相互关联的力量网络。未来的本体论需要认识到,我的生活"指的是某些具有索引性的人,没有这些人,主体(我)便难以确认"。[17]

在过去的三个世纪中,我们所说的艺术成了创造幻象的绝佳场所,幻象构成了我们现代性和后现代性的组成部分——身份、民族、种族、性别、国籍、性、文化、本土和他者。后启蒙时代现代性的关键隐喻难题是,你的作品的形式既应该清晰易读——作为你个人真实的形象或面貌,又是对你"是"或声称是谁和什么的标志、象征、映现、反映、表达或是重新呈现。

柏拉图的困境当然也是我们今天的困境,因为这些问题触及我们

理解艺术和宗教本质的核心。这两种现象唤起了对各自来说都至关重要的东西：再现本身的可能性和不可能性的问题。因此，艺术和宗教所围绕的最基本的问题是，一个物体或现象可以说是什么的见证者，以及它与想象的原因有什么联系。

事实上，柏拉图在试图建立一个比他当时的城市雅典混乱的民主实验更纯净、更同质、更具审美统一性的理想社会时，已尖锐地认识到这些。在我们这个时代，这种幻象继续推动各种形式的神权政治在与民主的斗争中前进，可预见的灾难性影响无处不在。

那么，公开讨论德里达所称之为神圣目的论的东西（我们今天仍在争论）在现代生活中"实现艺术的政治经济"前景如何呢？[18] 如果我们将艺术视为一种能潜在引起人们对所有宣称独立于其外在表现的投影（projections）的偶然性和情境性的注意，包括最重要的"圣人""圣物"，那么艺术性和神学就更清楚地显示为彼此的影子：对（不）可能性问题的相反但共同确定的答案的真实再现。

谈论或上演任何艺术对象通常（不仅在学术的艺术史戏剧中）仍被认为是谈论或表现其创造者或其时间、地点、创造和接受情况。你的东西就是你，你是它结构中的幽灵。这种意识形态信仰的消极面当然是非常危险的，直接或字面上等同于人或人们的艺术（或任何形式的捏造，从珠宝到橄榄园的布局，再到爱情诗歌），它"真实地"表达或物化该人或人们的"真实"本质，这种本质同时被预想为先于其表现而存在，且存在于其"化身"之上或之外：例如，你凌乱的前院肯定是你情绪不安的一个表征。

世界不会改变它不断扩散的状态，无论我们多么强烈地试图用文字或纪念物——这些文字或纪念物坚持着它们与真理有某种字面或索引上的联系，或其自身作为神圣的物体、神圣的文字或纪念物——来统一（或消灭）差异，无论我们多么希望保持形式与内容、表达与意义、起源与结构、意图与建构、思想与写作的本质上的神学分离。

我们的下一次介入涉及博物馆的社会和伦理状况，在博物馆里，身

份问题在为主体展示物品的场面中展开,而后者为主体或由主体来约束。

注释

[1] 他们反对的那本书是 Benedetta Cestelli Guidi and Nicholas Mann（eds.）, *Photographs at the Frontier：Aby Warburg in America，1895 - 1896* (London：Merrell Holberton，with The Warburg Institute，1998)。克莱尔·法拉戈感谢时任瓦尔堡研究院院长的尼古拉斯·曼恩提供了这些信件,并一起讨论了这些问题。只有我们对就这些问题提出的观点负责。详见 Claire Farago,"Epilogue：Re（f）using Art：Aby Warburg and the Ethics of Scholarship," in Claire Farago and Donna Pierce, *Transforming Images：New Mexican Santos in-between Worlds*，还有其他撰稿人参与（University Park：Pennsylvania State University Press，2006），259 - 274,对霍皮部族案例研究进行的以下讨论建立在此基础上。

[2] 信件所属的时间是 1999 年 1 月 29 日,标明致瓦尔堡研究院院长尼古拉斯·曼恩。

[3] 信件所属的时间是 1999 年 1 月 29 日,标明致瓦尔堡研究院院长尼古拉斯·曼恩。

[4] 尼古拉斯·曼恩致利·J.库桑维西瓦（Leigh J. Kusanwisiwma)的信,1999 年 1 月 12 日。曼恩所提到的权威是阿明·W.格尔茨（Armin W. Geertz)，他的论文为《普韦布洛文化史》("Pueblo Cultural History")，此文可参见 Cestelli Guidi and Mann（eds.）, *Photographs at the Frontier*，9 - 19. 较早前格尔茨出版了 *Hopi Altar Iconography*（Leiden：Brill，1987)。格尔茨依赖于目前有争议的信息、描述性过程和词汇。格尔茨的许多照片来自杰西·费克斯（Jesse Fewkes)和其他人在 20 世纪初发表的民族志报告,现在的复制品是严格禁止的,不仅是霍皮部落委员会,还有像圣塔菲美国研究学院（School for American Research，Santa Fe,其收藏了格尔茨所讨论的桌子和其他仪式文物)这样的研究机构。公平地说,对于格尔茨而言,他可能有理由感到陷入了制度化权力形式（包括霍皮部落委员会)带来的道德约束之中,就在他出版关于霍皮祭坛专著的同一年,他出版了另一本关于霍皮宗教的书,是与三位霍

艺术并非你想的那样

皮人的合著：Geertz and Michael Lomatuway'ma, *Children of Cottonwood*：
Piety and Ceremonialism in Hopi Indian Puppetry, illus. Warren Namingha
and Poul Nørbo (Lincoln：University of Nebraska Press，1987)。为了将霍皮
语文本翻译成英语，格尔茨对霍皮语进行了广泛的研究，这些翻译都经过了
霍皮语母语者的审阅。

［5］Cestelli Guidi, "Retracing Aby Warburg's American Journey through his
Photographs," in Cestelli Guidi and Mann (eds.), *Photographs at the
Frontier*, 28.

［6］更多参见优秀论文集：Phyllis Mauch Messenger (ed.), *The Ethics of
Collecting Cultural Property*：*Whose Culture? Whose Property?*, foreword
by Brian Fagan, 2nd edn. (Albuquerque：University of New Mexico Press，
1999)。

［7］正如露丝·菲利普斯(Ruth Phillips)在会议上的主题演讲中所介绍的那样。
会议记录已发表，见 Jaynie Anderson (ed.), *Crossing Cultures*：*Conflict,
Migration and Convergence*：*The Proceedings of the 32nd International
Congress of the History of Art* (Melbourne：Melbourne University Press；
Carlton，Vic.：Miegunyah Press，2009)。另见 Ruth Phillips, "The Global
Travels of a Mi'kmaq Coat：Colonial Legacies, Repatriation and the New
Cosmopolitanism," in *Museum Pieces*：*Toward the Indigenization of
Canadian Museums* (Montreal：McGill-Queens University Press, in press)。
截至 2009 年 12 月，墨尔本博物馆同意将这套服装借位于新斯科舍省特鲁
罗的格鲁斯卡普遗产中心 (Gloosecap Heritage Centre in Truro, Nova
Scotia)。截至本文撰稿之日(2011 年 2 月)，尚未宣布出借已经完成。感谢作
者的更新，并在出版前提供了她的章节。

［8］遣返问题的复杂性超出了本书的范围。2008 年 12 月 11 日，在我们与墨尔本
博物馆土著文化馆长迈克尔·格林(Michael Green)的个人交流中，关于将文
物送回给谁的问题存在争议。菲利普斯(如前所述)讨论了这一点和其他困
扰遣返进程的灰色地带，并具体提到了这一案例。

［9］Vicki Couzens, "The Reclamation of South-East Australian Aboriginal Arts
Practices," in Anderson (ed.), *Crossing Cultures*, 781 - 785.

[10] 现在是堪培拉的澳大利亚国家博物馆永久展示的一部分。

141 [11] Irit Rogoff, *Terra Infirma*: *Geography's Visual Culture* (London: Routledge, 2000), 13, 10.

[12] Plato, *Republic*, 2 vols., trans. Paul Shorey, Loeb Classical Library (Cambridge, MA: Harvard University Press, 1953), esp. 1:243 – 245; 2: 464 – 465. 大部分的讨论都是在第六册(book 6)中进行的,特别是在最后, 考虑到可理解和可见之间的对比(pp. 511ff.)。

[13] 关于历史,参见 Hayden White, "The Fictions of Factual Representation," in *Tropics of Discourse* (Baltimore: Johns Hopkins University Press, 1978), 121 – 134。

[14] Heidegger, "The Origin of the Work of Art," in *Poetry, Language, Thought*, trans. A. Hofstadter (London: Harper & Row, 1971) ["Der Ursprung des Kunstwerkes," in *Einfuehrung von Hans-Georg Gadamer* (Stuttgart: Reclam, 1960, 1967)]. Friedrich Nietzsche, *The Will to Power as Art*, trans. D. F. Krell (London: Routledge & Kegan Paul, 1981).

[15] Giorgio Agamben, *The Man without Content*, trans. Georgia Albert (Stanford, CA: Stanford University Press, 1999), 6.

[16] Samuel Weber, "Piece Work," in R. L. Rutsky and Bradley J. Macdonald, *Strategies for Theory*: *From Marx to Madonna* (Albany, NY: SUNY Press, 2003), vii; see 3 – 22.

[17] Judith Butler, *Frames of War*: *When is Life Grievable?* (New York: Verso, 2009), 44; Susan Sontag, *Regarding the Pain of Others* (New York: Picador, 2003).

[18] Jacques Derrida, "Economimesis," trans. Richard Klein, *Diacritics* 11(2) (1981), 2 – 25, citing p. 5.

延伸阅读

Talal Asad, Wendy Brown, Judith Butler, and Saba Mahmood, *Is Critique Secular? Blasphemy, Injury, and Free Speech* (Berkeley: University of California Press, 2009).

艺术并非你想的那样

Judith Butler, *Frames of War: When is Life Grievable?* (New York: Verso, 2009).

Susan Sontag, *Regarding the Pain of Others* (New York: Picador, 2003).

Samuel Weber, "Piece Work," in R. L. Rutsky and Bradley J. Macdonald (eds.), *Strategies for Theory: From Marx to Madonna* (Albany, NY: SUNY Press, 2003), vii, 3 – 22.

Hayden White, "The Fictions of Factual Representation," in *Tropics of Discourse: Essays in Cultural Criticism* (Baltimore: Johns Hopkins University Press, 1978).

第七次介入　商品化艺术的艺术性

　　某些（博物馆）器物是解释其他器物的工具，在这样的社会中如何理解艺术的观念？如果有什么东西可以作为一个博物馆的内容，那它具有博物馆的功能吗？如果博物馆将从身份到宇宙的一切都商品化，那么该商品化的艺术性又是什么？最后，艺术性和商品性的相互纠缠对关于社会应如何运作的最基本问题意味着什么？

博物馆与意义的生产

　　如果博物馆之墙（带着它们的标签一起）要消失，那么标签所描述的墙上的艺术品会发生什么？这些审美凝视对象会被释放到他们已经失去的自由状态，还是会变成毫无意义的废弃物？

　　——乔纳·西格尔（Jonah Siegel），《欲望与放纵》（*Desire and Excess*）[1]

　　长期以来，人们一直没有质疑过博物馆本质上就是**再现的工艺品**的观点，且人们普遍认为，它们以其形式和内容的安排（以较小、局部或

艺术并非你想的那样

零碎的规模)反映了它们所处的社会,忠实地复制或重建了同时具有社会或文化意义的历史,同时假定这种历史先于其"再现"而存在。认为博物馆、藏品或档案是(或应该是)更完整的、预先存在的事物状态(既存的宏观世界)的缩影或象征的观点,尽管长期以来一直存在,但有着严重的问题。它不仅受到艺术、技术和科学最新发展的挑战,而且还同样受到向欧洲世界以外的社会和文化扩展的博物馆的挑战,在欧洲以外的那些地方,当地人和土著人对物品或艺术品性质和功能的理解,以及有关生产(或制造)与艺术性本身的观念,通常与西方哲学、科学、艺术和宗教的主流传统中被认为是自然的或普遍的观念大不相同。

但是即使在这种传统中,这个机构被赋予的多样的且常常是非常对立的目的也表明,与艺术一样,博物馆并不是我们一直认为的"博物馆"。确实,打开博物馆内容的**包装**,可以揭示其内部的"时间"和"方式"。从根本上讲,博物馆是一种梳理和展示某种"最佳"关系,同时致力于管理这些关系如何被接收的方式。其对物品进行分类、整理和展示管理,以便让观众可以清晰地读懂(这种关系)。其剧场性展示的是一部戏剧的含义和索引,它与明确的或隐含的政治、社会、文化、宗教和经济历史相关,是一部我们在参观时表演的哑剧。作为一种本身具有艺术性和技巧性的方式,博物馆在功能和目的上同时具有符号学和认识论的意义,其"内容"的意义不仅在于内容的性质,还在于其编排和并置的体系或方式。

安置含义

通常认为,博物馆所展示或包含的艺术品的意义似乎在"他处"——在"**不在场**"的时间或地点,在其创造者隐藏或丢失的"意图"中,或者在此时此地保存于博物馆的碎片与文物所折射出的完整过去中。我们假定历史博物馆或文化博物馆的主要功能就是从字面上和物

质上**呈现**（唤起）他处的因所产生的果。正如我们在其他情况下的不同语境中所论证的那样，所面临的问题是维持区分形式和含义的本体论对比：**形式**和**内容**、含义及其"**表达**"或**再现**。

这种区别是建立在我们语言的符号结构以及社会行为和话语形式中的：我们通常将某些事件的影响说成是对个人或集体进程的下一阶段的影响，或者是对争取某种启蒙或社会正义进程的斗争产生的影响。我们很难摆脱目的论和效果的混淆。我们受训于使可见的事物变得清晰易读，以及"读懂"隐于事物和事件表面中的精神或灵魂。时间被认为具有真实的"形状"，事物被认为是"具有"或"包含"意义的，这些意义可以通过仔细阅读和分析来明确或揭示。[2]作为考古学家、人类学家、艺术史学家或博物馆工作人员，我们花费数年甚至一生的时间来训练自己进行某种**占卜**，这种占卜是一种强烈的**预言**，用来解释事件不仅带有过去的而且还带有一些可能的未来痕迹。

管理歧义

将博物馆解释为再现工具，这种做法的潜在问题在文化艺术品的展示中尤为明显。文化的故事是根据他们**制造的手工艺品的假定适当性**（adequacies）**或不适当性**（*inadequacies*）来讲述的。它们大多被解释为政府、社会组织、宗教、习惯或习俗等形式，但是证据主要是在物体的形式中，即没有标签或解释的实质性证据。在这种情况下，被曲解的可能性很大。因此，在这里有必要考虑博物馆和博物馆学关于技艺的基本问题：交织在该机构中的解释机制、存档活动、目标、功能、困境与难题。我们使用"技艺"一词同时指两个相互矛盾的概念：（1）最一般意义上的制造或生产；（2）虚假或欺骗。出于这个原因，博物馆中的物品或艺术品以及博物馆本身作为艺术品或技巧性与艺术性的例子在本质上是有歧义的。博物馆首先通过将歧义掩盖为文化决定论来解决歧

义。或者更确切地说，作为技巧性的例子，博物馆通过指导游客以特定的方式观看和理解，从而使它们的功能**仿佛**在解决歧义一样。

惠灵顿的本土主义（蒂帕帕国家博物馆）

当前，在理解文化和文化财产方面的学术写作中有两种突出而又颇有争议的模式，且这些模式被广泛用来支持和组织博物馆的展览，讨论媒体中的社会问题以及制定政府政策。一种模式依赖于新自由主义的多样性、杂交性以及迁徙和临时身份的观念。另一种可能被称为本土主义模式，强调社会凝聚力、永恒以及个人和群体身份的持久性。从讨论的重复性来看，这两种多元文化主义模式是采用最多的而又互不相容、相互排斥的模式。二者之间的摇摆不定并不明显：使用其中一种模式就会使另一种模式变得模糊或不可见，这种效果构成了以下讨论的基础。

文化人类学家尼古拉斯·托马斯（Nicholas Thomas）在提升文化自豪感和公民权利的**政治效力**（*political effectiveness*）方面采用了本土主义的立场。托马斯称，当人类学理论被他所称之为"第一世界"和"第三世界"的人们使用时，他们听到的说法有所不同，托马斯描述了两次毛利文化（Maori culture）巡回展览的成功。展览"极端的审美去情境化"排除了欧洲的各种影响，但这种自我表现的理论意义在于它再现了人类学的系统性。[3]托马斯赞同这些为了适应本土立场的话语转变，他认为，本土主义意识不能仅仅因为是非历史性的和无批判地再现殖民主义的刻板印象而被认为是不受欢迎的。殖民主义的刻板印象和本质上的差异**在不同的时代对不同的受众有不同的含义**。在毛利文化没有得到那些占统治地位的人们广泛尊重的时候，新西兰的"毛利文化展"（"Te Maori"）以促进毛利文化的合法性发起"动员"：它利用了白人社会的"原始"观念，即原始主义，为毛利人创造了前所未有的声望和影

响力,在 20 世纪 80 年代之前,这种声望与影响力是不存在的。

换言之,在本土主义话语(托马斯所讨论的那种)中,本质主义可以说在形成一种自决(或至少是自我命名)的民族身份方面起到了进步的作用,这种身份只能在其**表演性**领域才能被欣赏。今天,在毛利展览20 多年之后,新西兰联邦政府正式采用了一种民族认同的"二元文化模式",承认一种与移民者(settler)身份同时存在的综合性毛利人身份。这种联邦政府制造的民族土著遗产是作为他们自身的建构呈现给毛利人的,但这种表述是有问题的。意义确实总是由语境决定的,但政府掌控下的战略本质主义却同时成了一种训导工具。

如今将毛利人的存在标榜为统一的和同质的是继续将移民者的观点强加给他者的做法——这些做法源于殖民时代:欧洲殖民定居者的观点总是消除、瓦解或遮蔽土著社会和文化社区族群之间的显著区别。对于毛利人以及澳大利亚土著群体、北美和南美的印第安人、巴勒斯坦人,以及许多其他土著人来说,以移民政府权威可能实际"听到"的方式来维护土地和财产权(以及维护和传播秘传知识)是危险的。在新西兰,真正利害攸关的是官方政府基于统一、团结、长久和维护对二元文化模式民族身份的建构的立场,以毛利人**自己的名义**来控制他们。

当然,其他地方也存在类似的情况,例如西班牙总督时代的中美洲和南美洲对土著自我表征形式的选择。17 世纪和 18 世纪的《卡斯塔绘画》(*Casta Painting*)展示了社会体系中上层殖民者通过肤色、服装、家庭环境和行为等描绘社会底层的人们不同个体(以及不同于观看他们的欧洲人和克里奥尔上层人士)的日常生活来重构真实的文化和种族多样性的方式(图 7.1)。这个绘有 16 个场景的系列风俗画缩略图的木板油画描绘了当地动植物、日常消遣以及正上中间位置的瓜达卢佩的圣母(Virgin of Guadalupe)。这一组合表明,这件作品旨在作为游客或旅行者的纪念品,一件能将新西班牙所有独特而令人难忘的风情整合到一个便携式珍奇屋中的纪念品。

从总督时代的西班牙到当代新西兰的延续思路是,逐渐摒弃本土

146

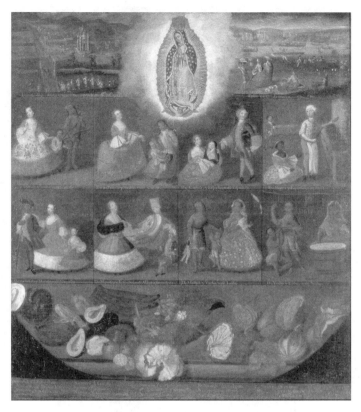

图 7.1 路易斯·德·梅纳(Luis de Mena),《卡斯塔绘画》,约 1750 年,木板油画,马德里美洲博物馆藏品,照片由博物馆友情提供。

形式的自我表征形式,而转向一种有利于他者这一宏大的类别,而这其中的差异则是根据源于 16 世纪欧洲文化地理学和其他科学文献中的科学分类法和认识论进行分类的。惠灵顿的蒂帕帕国家博物馆(Te Papa Tongarewa Museum)的二元文化范式所带来的问题,也许最明显地体现在博物馆对"他者"毛利人的展示上,例如穿苏格兰短裙的苏格兰移民者、吃意大利面的意大利移民者等等,在这其中,民族文化的刻板印象是毛利人作为具有可识别特征和传统的同质文化身份的再现(图 7.2、图 7.3)。同时,在同一家博物馆中,"混合"种族身份几乎没有受到关注,只有一个非常小的展览专门展示了在抵达新西兰之前或之

147

149

第七次介入 商品化艺术的艺术性

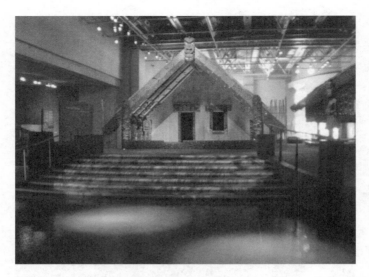

图 7.2　毛利人聚会场所的布置,2008 年 9 月。新西兰惠灵顿的蒂帕帕国家博物馆。图片由克莱尔·法拉戈拍摄。

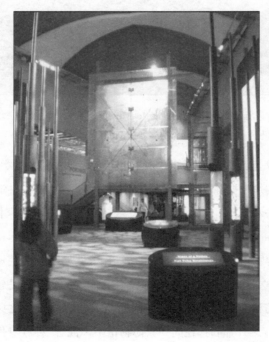

图 7.3　《怀唐伊条约》(*Waitanga Treaty*)展示场景,2008 年 9 月,新西兰惠灵顿的蒂帕帕国家博物馆。图片由克莱尔·法拉戈拍摄。

　　　　　　　　　　　　　　艺术并非你想的那样

后跨族通婚的太平洋岛民。根本没有对亚洲移民（他们是近代移民）的再现，而且文化杂交问题也被回避。显然，这是基于本土主义模式的二元文化主义，这种模式的起源是对以欧洲为中心的文化身份理解的批判性倒置，并演变成国家对其多民族遗产的再现。

以欧洲为中心的文化认同计划可能在全球范围内传播，但它们总是在当地上演。从一个地方到另一个地方，效果似乎是矛盾的。历史学家或批评家的工作是了解推动它们的认识论或结构逻辑。例如，对于熟悉欧美关于复杂集体身份讨论的人来说，澳大拉西亚缺乏代表博物馆和大众文化的多元文化主义的混合模式，这一点乍看起来可能令人困惑或缺乏理论依据。澳大利亚的历史情况不同于新西兰，它有殖民主义异族通婚政策的历史背景。这些政策基于明确的假设，即可以通过通婚将"野蛮人"的"本地血统"从人口中"带离"。自然地，种族身份的混合模型在这种背景下产生了非常不同的反应——文化敏感性完全不同，因为发生了导致目前情况的不同历史事件。

即使没有这样的殖民政策，在土著人民没有被带离自己土地的国家中，基因存活的观念也有不同的含义，在这些国家中，人们仍然试图保留其文化遗产——往往是通过以适合当代世界的方式振兴被殖民同化政策抹去的传统。[4]但是，当国家资助的蒂帕帕国家博物馆放映一部讲述一个红发蓝眼睛的毛利人笑着"与她的毛利人祖先保持联系"时的纪录片时，所涉及的远不是承认当代社会中的土著血统和自决权。此外，还存在着对个体的多民族、复杂文化遗产（无论可能是什么）的明显抹杀。在澳大利亚、美国和世界上其他曾经被殖民过的诸多地区，也存在着同样的抹杀现象。的确，无论土著人民在哪里努力争取自己的权利，文化遗产的复杂性往往会缩简为民族国家与寻求主权的土著群体之间的斗争。但是，在新西兰，政府本身采用了一种二元文化模式，这种简化方案被广泛地批评为一种多样的制度调和，不能充分解决毛利人自决自治模式的可能性。相比之下，二元民族主义需要宪法的改变和真正的权力共享。文化独特性是否应该成为主权的一个条件?[5]

150

作为再现艺术品之外的博物馆

无论是"战略本质主义"的本土主义模式，还是文化杂交的新自由主义模式，都无法创造霍米·巴巴（Homi Bhabha）所称的"罅隙性空间"（interstitial space）——积极容纳本土抵抗而非将其传奇化或者相反去占有它。现在是时候让人们看到一个更广泛的概念框架，用以在其中进行有关文化身份和文化财产的讨论。正如蒂帕帕国家博物馆的展示所表明的那样，在被广泛认为和宣称的互斥模式之间不可能达成妥协。有没有摆脱目前文化理论僵局的办法？还是我们注定要永远围绕着欧洲的艺术、文化和种族观念打转？[6]

在目前存在的两种多元文化主义模式中，矛盾是内在的，因为一方面，将文化的内容等同于所表述的同质的、独立的历史轨迹，无法解决种族（化）集体认同理论的根本问题；另一方面，对于那些认同他们传统文化记忆和地方的人来说，混合模式并不引人注目。文化身份的社群移民模式被那些将集体身份与祖先领土联系在一起、文化记忆源远流长的人所断然拒绝。

那么，如何重组管理/被管理的体制结构？尽管国家运营的蒂帕帕国家博物馆的管理机构包括毛利人任职的行政管理人员和顾问，但正如博物馆的艺术策展人乔纳森·曼·怀克（Jonathan Mane Wheoke，毛利人）告诉我们的那样，这种结构很烦琐：博物馆的各个部门就像个人的"筒仓"一样运作。[7]艺术品收藏的创新性装置由于缺乏举办展览资金而受到损坏，这与新西兰价值 600 万美元的交互式数字展览形成了鲜明对比，该展览包括脚下的谷歌地图、触屏瞬息展示以及游乐园游乐设施。该博物馆以其购物中心/信息娱乐教育观众的模式而自豪（图7.4）。

艺术并非你想的那样

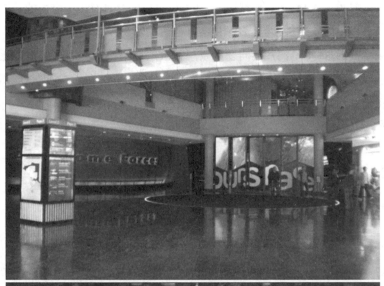

图 7.4 "我们的空间"（Our Space）外部及内部展示场景，2008 年 9 月。新西兰惠灵顿的蒂帕帕国家博物馆。图片由克莱尔·法拉戈拍摄。

我们可以想象一个承认个人和群体可以同时具有多个身份的不同身份模型吗？这种多元、多样和不可通约的身份模式使当前博物馆展示实践、媒体辩论的社会问题以及现行政府政策中挥之不去的本质论假设受到质疑，即个人或集体身份必须是独特和单一的，这一度是形而上学和司法上的概念。

在丹佛拥抱艺术

最近，丹佛艺术博物馆新的汉密尔顿大厦（Hamilton Building）举办了一次展览，试图重新思考和重新审视博物馆的**主体—客体关系**。新的汉密尔顿大厦是钛金属结构，于 2006 年开放，由丹尼尔·利伯斯金（Daniel Libeskind）设计，似乎与旁边 1971 年由米兰建筑师吉奥·庞蒂（Gio Ponti）设计建成的旧堡垒式的建筑相对立，后者的外墙覆以灰色瓷砖（图 7.5）。展览名为"拥抱吧！"（Embrace！），于 2009 年 11 月开幕，六个月后闭幕。[8]该展览由博物馆的新馆长克里斯托夫·海因里希（Christoph Heinrich）策划组织，他曾是汉堡艺术馆的现当代艺术策展人。汉堡艺术馆是一个典型的"白立方"博物馆，利伯斯金的丹佛博物

图 7.5　丹佛艺术博物馆：(左)建筑师丹尼尔·利伯斯金设计的汉密尔顿大厦，2006 年；(右)建筑师吉奥·庞蒂和合伙人詹姆斯·萨德勒（James Sudler）设计的北楼（North Building），1971 年。图片由丹尼尔·利伯斯金工作室（SDL）/米勒·黑尔有限公司［Studio Daniel Libeskind（SDL）/Miller Hale，Ltd.］提供，2011 年。

　　　　　　　　　　　　　　　　艺术并非你想的那样

馆是对它的回应和自觉的对比。

其横截面图显示了最初分配给博物馆形状独特的画廊的功能分区（2006年博物馆开馆时，许多人都觉得它形状很笨拙，图7.6），但当海因里希被任命为丹佛马克·艾迪森现当代艺术策展人（Mark Addison Curator of Modern and Contemporary Art）时，他几乎搬空了整个利伯斯金所设计的建筑，并将其交给来自欧洲、北美、非洲和亚洲的17位受委托的艺术家，以便彻底重新设计博物馆的空间，并利用该建筑的**所有**画廊创造出各种互动式观看的可能性（图7.7）。与所有其他特定地点

图7.6　丹佛艺术博物馆：汉密尔顿大厦和北楼的横截面。图片由丹尼尔·利伯斯金工作室（SDL）/米勒·黑尔有限公司提供，2011年。

图7.7　"拥抱吧！"展览场景，2009年11月。丹佛艺术博物馆，图片由唐纳德·普雷齐奥西拍摄。

图 7.8 托比亚斯·雷伯格(Tobias Rehberger),《伯特·赫尔多布勒和爱德华·O.威尔逊在雨中》(*Bert Hölldobler and Edward O. Wilson in the Rain*),2009 年,展示年轻观众与雕塑的互动。"拥抱吧!"展览场景,2009 年,丹佛艺术博物馆,图片由杰夫·威尔斯(Jeff Wells)拍摄。

的装置作品一样,所有单件特定地点的作品——其中许多占据了一个以上的封闭画廊空间,并且在某些情况下占据并在视觉上连接了不止一层楼——这些设计都旨在解决传统展览的对立性体验 (confrontational encountering)。这是一次明确的尝试,通过一系列遭遇来诠释利伯斯金的技艺,利用社区成员、博物馆和艺术专业人士参与一系列的活动,这些活动的目的(并且确实)随着时间的推移和用途的变化而发展变化。

153

与汉堡艺术馆及许多其他机构的艺术馆相比,"拥抱吧!"是由策展人和艺术家共同组织的,使用非常多样化的手段和材料,在多个维度上

154

艺术并非你想的那样

展示博物馆自己的艺术——真实或虚拟的艺术性。展览突出了观众参与诠释建筑复杂结构的多样化舞台展示的潜力，将观众自身的技艺融入体验利伯斯金技艺的戏剧中，为实践主体的多样化提供了广阔的潜力。他们是自己选择展览空间的艺术家实践主体，也是作为展览的一部分观看展览的装置作品而后与作品互动的观众的代言人（图7.8）。"拥抱吧！"诚恳地通过可能与建筑师、策展人或艺术家的意图不一致的使用和解释的常规来寻求开放艺术效果及其展示的重新阐释。

此展览在博物馆内的位置提出了微妙的问题：一切仍然受到严格控制，就如同在传统的白立方中一样。但参与这个体系所"拥抱"的自由完全符合德里达的意义和游戏的概念。[9] 它提供了一种非专制的博物馆学习和社交参与模式，博物馆既被认为是一种教育机构，也是一种愉快的消遣或休闲活动。如果更多的展览尝试这种策略，博物馆会成为一个更具道德性的机构吗？信息娱乐可以是一件好事吗？

商品化的艺术/艺术的商品化 155

"一些博物馆商店只卖基本商品：展览目录、一些印刷品和明信片。但我们这里还有更多可选余地，因此我尝试寻找一些独特、有趣且有用的产品。"她指着用天然牛角制成的刻有漩涡和藤蔓图案的手镯、吊坠和耳环（价格在 47.20—118 欧元）的展品说，"看到这些精美的配饰，我马上就感觉到了乔凡娜（Giovanna）。"只要 4.80 欧元，这款可爱的针织乔凡娜手指木偶就可以陪伴您回家。

——安德鲁·费伦（Andrew Ferren），《文艺复兴时期的肖像启发了礼品店》（"Renaissance Portrait Inspires Gift Shop Goods"）[10]

艺术不是你想象的那样,因为你认为的它主要是在一个框架内进行的,这个框架抹去了它自己的技艺痕迹。事实上,我们被大家劝说对待艺术品时不要分心,就好似想象一个理想的单一主体和一个独特的想象物之间的直接和不受阻碍的对置。我们已经证明,这是两个想象物的一个阶段性并置。艺术总是必然地在自主(或绝对)艺术和明显(或绝对)商品这两种共建的想象物两极之间存在。一些当代艺术家的创作实践手法直接摇摆于这两种想象物(自主艺术和绝对商品)之间。其表明,赋予独特艺术品价值的机制与支配其他商品形式的交换价值的机制从根本上是无法区分的。

例如,艺术家尼尔·卡明斯(Neil Cummings)和玛丽西亚·勒万多夫斯卡(Marysia Lewandowska)在一系列将分析和解释作为艺术品等同于展示和展览的项目中,研究了艺术和其他物品在文化价值的定义和制造中的社会作用。在他们的著作《物的价值》(*The Value of Things*,2000 年)中,他们将艺术和金钱作为两个象征性的系统进行了比较,将博物馆(或画廊)与百货商店之间长期融合的历史描绘为先前清晰的(或被想象清晰的)文化与经济界限现代消解的一个界定时期(图 7.9)。他们认为,"价值"远非事物固有的,而是取决于人们在特定时间和特定地点对与事物的"相遇而做出的判断"。他们关注的是在当代的社会组织中占据特权地位的两个典型的现代机构:艺术博物馆和百货公司。每一种都以自己的方式**遮掩彼此之间的基本相似性和冗余性**,现代性的文化实践本质上包括"强化的审美表现魅力"的参与。[11]

在商品文化中,艺术是一种被用于掩盖另一种幻象的幻象。在这个当代镜厅里,艺术充其量是社会整体中一种钝化和驯化的工具。尼古拉斯·伯瑞奥德的关系美学理论所努力提出的希望是艺术在创造集体主体性方面的潜在作用,这种主体性既不被纳入资本主义经济模式,也不局限于将社会作为和谐整体的简化概念。[12]无论如何,这种和其他类似的乌托邦式幻想一直是整个 20 世纪前卫主义的梦想。这种将社会塑造为(审美)整体的希望,就像柏拉图对理想城市的设想一样古

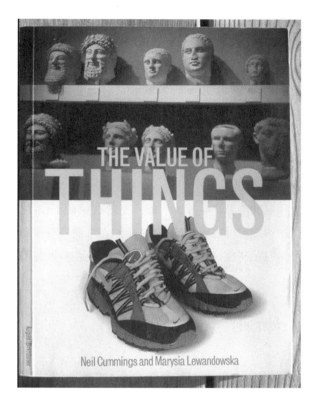

图 7.9 尼尔·卡明斯和玛丽西亚·勒万多夫斯卡,《物的价值》封面,巴塞尔:比克霍伊泽出版社;伦敦:奥古斯特传媒(Basle:Birkhäuser;London:August Media),2000 年。图片由出版商提供。

老——仅在中心、专制者的眼中和谐,就像本书开头所讨论的文艺复兴时期理想城市的形象或者杰里米·边沁(Jeremy Bentham)几个世纪后所写的环形监狱(carceral panopticon)一样。

157

我们以巴黎蓬皮杜艺术中心 2010 年"过去的承诺"展览墙上的文字证明作为开篇宣称这一观点,即艺术是为了改变和改善世界。支持这一观点的第一位作者特里·伊格尔顿(Terry Eagleton)最近在回顾艾瑞克·霍布斯鲍姆(Eric Hobsbawm)的著作《如何改变世界:马克思与马克思主义的传奇,1840—2011》(How to Change the World:Marx and Marxism,1840-2011)时指出:"《共产党宣言》开创了这样一个流

派，其中成员多数是前卫艺术家，如未来派和超现实主义者，他们离谱的文字游戏和丑闻的夸张把这些侧面本身变成了前卫的艺术品。"[13]政治宣言对已有的信仰造成麻烦的可能性似乎因其对本身艺术性的意识而减弱了：当艺术性占主导地位时，政治效力会发生什么变化？政治宣言的效力在多大程度上是其艺术性或华丽舞台表演的产物或效果？如果作品的技巧占**主导地位**，那么功能究竟从属于什么呢？这里所说的意思是一件作品可能具有多个方面或功能，甚至它们同时存在。

这将对作品的阐释产生什么影响？是什么保证了作品的真实性？这是一个关于再现和可再现性的难题，我们在之前的章节中已经以各种方式对此进行了研究，现在在此语境下又回到了这个难题。

面对当代美学回归

在 20 世纪 70 年代，人们越来越关注艺术实践的"**自指性**"（self-referentiality），著名的批评家和理论家如罗莎琳·克劳斯就主张对艺术作品的生产和接受的结构逻辑有更细致的了解。在这些讨论中，索引性的逻辑（将索引作为一种物理痕迹加以关注）在其中发挥了重要作用，正如现代的索引性符号即摄影图像一样。作为过去存在的物理痕迹，其外在表现即照片就其含义而言却是极不透明的：其意义被推迟，阐释变得不确定。在过去的几十年中，有关艺术品的表征和位置与它的含义或外观如何提供解释的问题仍然是许多领域关于艺术争论的中心。

然而，我们认为，对这些问题的表述本身相对于我们在上文详细阐述的内容，即作为其历史基础的神学的结构逻辑来说是不透明的，现代性的"世俗性"梦想和艺术自主性的建立则与此逻辑有关。

雅克·朗西埃呼吁人们对美学史要有比对艺术自主性的现代主义

艺术并非你想的那样

观念所提供的理解更为丰富和复杂的理解，后者主导着从本雅明、阿多诺到格林伯格再到这些人的批评文献中有关艺术与商品关系的讨论。朗西埃指的是一种自19世纪中叶以来一直困扰着这种现代性"审美体系"的怀旧梦，这是一种非指称性的（non-referential）"圣体"符号，该符号与其所指相同。[14] 克劳斯和其他人就20世纪70年代的自指性艺术品提出的索引逻辑类似于一种非指称性符号的设想。[15] 在这些讨论中，所面临的问题是一种摒弃作品权威性的方法，照片明显的无技巧性（artlessness）是在"没有"人类干预的情况下对自然的转移，是其真实性的深刻表征。

客观真实性的现代科学概念的出现引起了人们对于如何保证图像真实性问题的关注，正如加里森（Galison）和达斯顿（Daston）最近在将真理的普遍理想又追溯到自然这一论证一样，虽然经历了（在19世纪初期）从相信自然在没有作者干预的情况下自动转移到书页而赋予作者中心地位到20世纪初人们日益认识到需要专家判断来解释"原始"数据的历史阶段。[16] 其中一些与福柯关于作者身份概念的历史演变的讨论产生了共鸣，但它也回顾了艺术家在现代早期对圣像"真实性"的讨论中所扮演的角色问题。这也与圣髑作为索引的问题有某种共通之处，因为它表明了与圣人过去存在的直接联系：是一种无艺术性的艺术。

我们已经指出，在我们当代图像论中尚未得到解释的基督教的图像本体论强加了**已淡化的神学结构**逻辑，其核心是传统神学中意义的理想或神圣保证人的无所不知，如今已**内化为（并且作为）系统的结构力学**，使一些有力声音（作者、批评家、历史学家）似乎始终在其边缘发声。朗西埃认为，这是一个困扰着现代艺术和美学体系的圣体恋旧梦，一个失去根源的梦，也是无艺术性艺术的梦，这唤起了艺术图像权威的问题。这段被压抑或弱化的历史与我们对艺术的"世俗"理解（我们被认为漂泊在一片无尽的符号阐释海洋中）形成了反差。

克劳斯和其他人对索引性逻辑的有力表述使人回想起这种表述在

159

语言、符号学和认识论背景下的发展和繁荣。其中最有影响力的是大约四十年前由罗曼·雅各布森（Roman Jakobson）提出的交际行为的多功能范式，其中**"对自我表意过程的关注"**构成了交际的诗意或美学**"功能"**。关键的一点是，它总是与其他（交际、审美、劝诫、指称、情感等）功能共同存在于一个拓扑矩阵中，在给定实例中，每种功能占突出或支配地位的程度都不同。[17] 这可以归结为其将艺术创作视作一种**关于事物社会行为的特定模式**，亦是个体对自身实践技艺的一种认识。[18]

问题的处理

如果艺术品在一定情况下被视为**在特定时间、特定地点为特定个人和群体的特定目的**而具有审美功能的任何事物，那么任何这种功能本身都是流动的、关系的、转移的、存在的或不存在的、有力的或柔和的，取决于其展示的特定条件。在这方面，丹麦/冰岛艺术家奥拉维尔·埃利亚松（Olafur Eliasson）的作品尤其值得一提，其鼓励观众对感知过程及其相互联系的社会、文化和形而上学假设进行反思（图7.10）。艺术家充当话语推动者，将主体的两个极点辩证结合，既是意义的起源中心，又体现了意义先于主体存在并受语言调控的观念。

埃利亚松的工作室是由30多人组成的实验室，这些人中有制造商、建筑师/设计师、话语工作者和艺术史学家，其在知识和科学研究各个领域之间对不同身份者的并置性分配具有反等级性（anti-hierarchical）。这使它与村上隆、昆斯以及其他人的工厂制作风格区分开来。[19] 埃利亚松刻意扮演着这个矛盾的主体角色，并**突显**了"团队成员"与"品牌支柱"（或工作室之声）之间的区别。

这可以归结为其将艺术创作视作一种**关于事物社会行为的特定模式**，亦是个人对自己的实践技艺的一种认识。当我们认识到文化世界

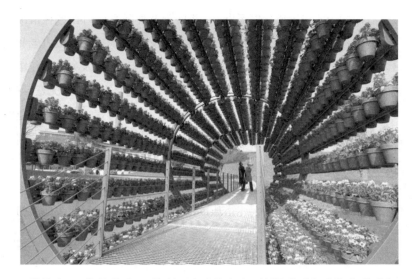

图 7.10　奥拉维尔・埃利亚松(丹麦人,1967 年生),《气味通道》
(*Dufttunnel*),2004 年。不锈钢、马达、陶瓷壶、泥土、黄色壁花、紫罗兰
角、鼠尾草。装置场景,德国沃尔夫斯堡大众汽车城(Autostadt
GmbH),图片由卡米拉・克拉格隆德(Camilla Kragelund)代表奥拉维
尔・埃利亚松提供。

之间的不可通约性是文化翻译中的挑战时,存在另一种替代自我"同一
性"的做法,即试图创造一个**第三或罅隙性**空间,在这种空间中可以进
行一定程度的交流而又不会否定土著人的私人信仰和自我代表的身
份。在这样的第三空间中,西方关于视觉和触觉的熟悉话语揭示了它
只是在任何艺术创作过程中关于物质心理和身体与周围环境之间高度
复杂的相互作用的一种特定表达方式——正如卡罗琳・琼斯(Caroline
Jones)最近在《感觉学》(*Sensorium*)中所研究的那样。[20]

　　我们与其他人一起构想未来的艺术观念,将其作为灵活且容易受
到进一步重新阐释和重新定义的具体知识实践。将艺术创作实践解释
为具体认知形式本身并不能解决当前商品化艺术体系的困境。但是对
艺术的本质及其**功能**的重新思考为许多方面提供了负责的前进之路。
我们在此"宣言"中的主要责任是将博物馆学、历史、理论和批评与当代

161

第七次介入　商品化艺术的艺术性　　　　　　　　　　　165

社会状况的现实更紧密地联系起来,并展示这种联系如何在各种情况下发挥结构性作用。除非我们的博物馆学和艺术史明确地与最古老和最基本的问题(这些问题涉及我们的社会应如何运作,以及如何构建重视人类自由的社会)联系在一起,否则它们将(无论是有意还是无意)继续保留身份政治商业化唯美主义以及信息娱乐和教育娱乐全球化产业的各个方面。而众所周知,信息娱乐和教育娱乐最基本的目的是控制和安抚。

艺术确实并非你(或我们)所**想**的那样:正如本书中所论证的,技艺的根本不确定性使得关于艺术本质的任何主张都不仅仅是无关他人的美好构想。

注释

[1] Jonah Siegel, *Desire and Excess: The Nineteenth-Century Culture of Art* (Princeton, NJ: Princeton University Press, 2000).

[2] 如乔治·库布勒著名的假设,见 George Kubler, *The Shape of Time: Remarks on the History of Things* (New Haven, CT: Yale University Press, 1962)。

[3] Nicholas Thomas, *Colonialism's Culture: Anthropology, Travel and Government* (Princeton: Princeton University Press, 1994), 184。这部分是我们合著论文的延伸,见 "Preface: Culture/ Cohesion/Compulsion: Museological Artifice and its Dilemmas," 载于特刊 *Humanities Research*: "Compelling Cultures: Representing Cultural Diversity and Cohesion in Multicultural Australia," ed. Kylie Message, Anna Edmundson, and Ursula Frederick, 15(2) (2009): 1-9。感谢凯莉(Kylie)的信息,在 2008 年 11 月 7 日堪培拉澳大利亚国立大学(Australian National University)举办的研讨会上发出的初步邀请,使得我们有机会重新思考欧美轴心之外的跨学科国际环境中的博物馆学实践。这对这次介入和整本书的形成都很重要。

[4] 关于本土主义者反应的文献很多,对此所做的一个很好的介绍请参见 Michael F. Brown, *Who Owns Native Culture?* (Cambridge, MA: Harvard

University Press，2003）；以及关于博物馆的做法参见 Phyllis Mauch Messenger（ed.），*The Ethics of Collecting Cultural Property：Whose Culture? Whose Property?*（Albuquerque：University of New Mexico Press，1989）。美国西南部也出现了许多同样的问题,参见 Claire Farago and Donna Pierce et al.，*Transforming Images：New Mexican Santos in-between Worlds*（University Park：Pennsylvania State University Press，2006）。关于拉丁美洲的半岛人（peninsulares）、克里奥尔人（creoles）和土著子群之间的复杂关系,参见 Walter D. Mignolo，*The Idea of Latin America*（Oxford：Blackwell，2005），是与本书相同的宣言系列丛书中的书目。

[5] 关于这些问题的优秀历史讨论,参见 Roger Maaka and Augie Fleras "Sovereignty Lost，Tino Rangatiratanga Reclaimed，Self-Determination Secured，Partnership Forged," in *The Politics of Indigeneity：Challenging the State in Canada and Aotearoa New Zealand*（Dunedin：University of Otago Press，2005），97 - 155，其中还包括联合国土著民工作组（UN Working Group on Indigenous Peoples）对土著的定义（29ff.），其释义如上。Sam Deloria，"Commentary on Nation-Building：The Future of Indian Nations," in *Arizona State Law Journal* 34（1）（2002）：53 - 61，提出了与北美土著民主权主张有关的这些鲜明问题。

[6] 正如斯皮瓦克所质问的那样,见 Gayatri Chakravorty Spivak，*A Critique of Postcolonial Reason：Toward a History of the Vanishing Present*（Cambridge，MA：Harvard University Press，1999）。

[7] 与乔纳森·曼·怀克的个人交流,2008 年 9 月 30 日。

[8] 丹佛艺术博物馆的两册目录记录了展览本身以及合作设计和安装 17 件展品的过程,见 Christoph Heinrich（ed.），"*Embrace!* "（Denver：Denver Art Museum，2009）。

[9] Jacques Derrida，"Structure，Sign，and Play in the Discourse of the Human Sciences," in *Writing and Difference*，trans. and intro. Alan Bass（Chicago：University of Chicago Press，1978）。

[10] *New York Times*，Travel Section（Sept. 5，2010），p. TR2,引用马德里提森-博内米萨博物馆（Thyssen-Bornemisza Museum）商店店长安娜·塞拉

（Ana Cela)的话。

[11] Neil Cummings and Marysia Lewandowska, *The Value of Things* (Basle: Birkhäuser; London: August Media), p. 23.

[12] Nicolas Bourriaud, *Relational Aesthetics*, trans. Simon Pleasance and Fronza Woods with Mathieu Copeland (Dijon: Les Presses du Réel, 2002).

[13] Terry Eagleton, "Indomitable," in *London Review of Books* 33(3) (Mar. 3, 2011): 14, reviewing Eric Hobsbawm, *How to Change the World: Marx and Marxism 1840–2011* (London: Little, Brown, 2011).

[14] Jacques Ranciere, *The Future of the Image* (London: Verso, 2009).

[15] 见前言中的讨论以及参考文献, 第 xi-xii 页和第 3 页。

[16] Lorraine Daston and Peter Galison, *Objectivity* (New York: Zone Books, 2007).

[17] Roman Jakobson, "Closing Statement," in T. A. Sebeok (ed.), *Style in Language* (Cambridge, MA: MIT Press, 1960), pp. 350–377, esp. p. 357; 讨论见 D. Preziosi, *Rethinking Art History: Meditations on a Coy Science* (New Haven: Yale University Press, 1989), pp. 149–152.

[18] 或者关于事物的不存在本身就是对存在的承认, 尽管它不存在。

[19] 有关埃利亚松, 另见 Caroline Jones, "The Server/User Mode"; Weibel (ed.), *Olafur Eliasson, Surroundings/Surrounded*; 以及 Max Boersma, "Discourse, Metadiscourse, Exchange: Analyzing Relations between Art Historians and Living Artists," honors thesis, University of Colorado (2010)。埃利亚松是由制造商、批评家、历史学家、研究人员和公关人员协作工作室(埃利亚松工作室: Studio Eliasson)的一部分。正如琼斯所说(第 321 页), 在这种情况下, 埃利亚松本人仍保持原样, 作为"所有信息必须通过的中心点", 这也许与早期欧洲现代绘画的大师的工作室(如拉斐尔或米开朗基罗)不同。

[20] Caroline Jones (ed.), *Sensorium: Embodied Experience, Technology, and Contemporary Art* (Cambridge, MA: MIT Press, 2006), 特别是其主要论文, 有极为丰富的参考书目, 见 "The Mediated Sensorium," pp. 5–49.

163

艺术并非你想的那样

延伸阅读

Homi Bhabha (ed.), "Editor's Introduction: Minority Maneuvers and Unsettled Negotiations," in *Critical Inquiry*, special issue: "Front Lines/Border Posts," 23(3) (1997): 431 - 459.

Homi Bhabha, *The Location of Culture* (London: Routledge, 1994).

Michael F. Brown, *Who Owns Native Culture?* (Cambridge, MA: Harvard University Press, 2003).

Dipesh Chakravarty, *Provincializing Europe: Postcolonial Thoughts and Historical Difference* (Princeton, NJ: Princeton University Press, 2000).

Frank Donohue, *The Last Professors: The Corporate University and the Fate of the Humanities* (New York: Fordham University Press, 2008).

Claire Farago and Donald Preziosi (eds.), *Grasping the World: The Idea of the Museum* (London: Ashgate, 2004).

Henry A. Giroux, *The University in Chains: Confronting the Military-Industrial- Academic Complex* (Boulder, CO: Paradigm, 2007).

Margaret T. Hodgen, *Early Anthropology in the Sixteenth and Seventeenth Centuries* (Philadelphia: University of Pennsylvania Press, 1964).

Ilona Katzew, *Casta Painting: Images of Race in Eighteenth-Century Mexico* (New Haven, CT: Yale University Press, 2004).

Stephanie Leitch, *Mapping Ethnography in Early Modern Germany: New Worlds in Print Culture* (Basingstoke: Palgrave Macmillan, 2010).

Roger Maaka and Augie Fleras, *The Politics of Indigeneity: Challenging the State in Canada and Aotearoa New Zealand* (Dunedin: University of Otago Press, 2005).

Janet Marstine (ed.), *New Museum Theory and Practice* (Oxford: Blackwell, 2006).

Phyllis Mauch Messenger (ed.), *Whose Culture? Whose Property?* (Albuquerque: University of New Mexico Press, 1999).

Walter D. Mignolo, *The Idea of Latin America* (Oxford: Blackwell, 2005).

Bill Readings, *The University in Ruins* (Cambridge, MA: Harvard University

164

Press, 1996).

Chris Shore, "Beyond the Multiuniversity: Neoliberalism and the Rise of the Schizophrenic University," in *Social Anthropology* 18(1)(2010), special issue, "Anthropologies of University Reform."

Moira Simpson, *Making Representations: Museums in the Postcolonial Era* (London: Routledge, 1996).

Samuel Weber, *Institution and Interpretation*, expanded edn. (Stanford: Stanford University Press, 2001).

艺术并非你想的那样

索 引

（索引中的页码为原著页码，检索时请查本书边码。
"……"代表索引中心词目。）

Aboriginal art，土著艺术 15，31n6，
　　53 - 5，56 - 64

　and anthropology，…… 与 人 类
　　学 70n4

　authorship，……作者身份 69 - 70

　batiks，……蜡染 67 - 8，68

　collectors of，……收藏家 58

　and European desires，…… 与欧洲
　　期望 63 - 4

　and High Modernism，高级现代主
　　义 53，60

　and liberation，……和解放艺术家
　　64 - 5

　market for，……市场 64，68

　spiritual aspect，……精神层面 59 -
　　60，64

　status of，地位 66 - 7

Aboriginals，土著人 11，12，66

agency，……代理 68 - 9

art see Aboriginal art，……艺术，参
　　见"土著艺术"

poverty，……的贫困 64，66

social memory，……的社会记忆 79

see also Arnem Land，Australia，另
　　见"澳大利亚阿纳姆地"

Abstract Expressionists，抽象表现主
　　义 64

Adams，Parveen，帕文·亚当斯 13

Aesthetics，美学、审美 xii，7，25，43，
　　82，84，115n13，135，157 - 8

see also indexicality，另见"索引性"

African art，非洲艺术 34，35，52

Agamben，Giorgio，乔治·阿甘本 7，
　　134 - 5

agency see artistic agency，实践主体，
　　参见"艺术的代理"

Alfaro, Brooke, 鲁克・阿尔法罗 81

Amerindians, 美洲印第安人 39, 50n7, 127 – 32

anthropology, 人类学 79 – 80

　and art history, ……与艺术史 15, 49, 61, 70n4

　ethics, ……伦理学 127 – 32

　nativist, ……本土主义者 145

Aquinas, 阿奎那 26 – 7, 40, 106 – 7

AraIrititja Project, Adelaide, 阿德莱德的阿拉・伊里提贾项目 90n2

Aretino, Pietro, 彼得罗・阿尔蒂诺 28

Aristotle, 亚里士多德 26 – 7, 107

Arnauld, Antoine, 安托万・阿尔诺 111 – 12, 119n33

Arnhem Land, Australia, 澳大利亚阿纳姆地

　art, ……的艺术 54, 56, 57, 58, 66

　communities, ……的社区 66, 78

　see also individual peoples, 另见"个体"

art, 艺术

　abstraction of, ……的抽象 xi, 15, 34, 38, 53, 55, 59 – 60, 64, 67, 87, 105

　abuse, ……的滥用 132

　and aesthetic order, ……和审美秩序, 134 – 6; see also aesthetics, 另见"审美"

autonomy of, ……的自主 22, 40

and causality, ……与因果关系 22 – 4, 94, 98 – 9; see also artistic inspiration, 另见"艺术的灵感"

cinematic, ……电影 81

collaborative, ……协作 76 – 7, 82, 84, 89

commodification of, ……的商品化 21 – 2, 83, 91n16, 142 – 61, 155 – 60

and community planning, ……和社区计划 4 – 6

conceptions of, ……的概念 1 – 2, 8, 28, 89, 159 – 60

and culture, ……与文化 13 – 14, 44 – 5, 49; see also ceremonies and rituals, 另见"宗教仪式"

Eurocentrism see Eurocentrism, ……欧洲中心主义, 参见"欧洲中心主义"

factory production, ……工厂制作 20, 31n4, 159

and idealized truth, ……和理想化真理 x, 9, 14, 122, 158

and indexicality see indexicality, ……和索引性, 参见"索引性"

indigenous, 土著……15, 31n6, 53 – 5, 57, 87, 122; see also Aboriginal art; African art, 参见"土著艺术""非洲艺术"

literature on，……文献 25，28 - 9，
38 - 40

as manifesto，……作为宣言 1 - 18

marketing system，……市场体系
63，84，85

multiple agencies for，多种……实践
主体 77 - 82：see also artistic a-
gency，另见"艺术的代理"

and religion see under religion，……
与宗教，参见"宗教"

paradox of，……的悖论 2，8

performance，……表演 56

profitability，……盈利能力 63

purpose of，……的目的 1，3，160 - 1

representational，具象…… 9，36 -
7，43 - 4

role of critics，……批评的角色 13 -
14，22 - 3，84

sacred see under religion，神圣……，
见"宗教"

and science，……与科学 29 - 30，37

and society，……与社会 4 - 5，10，
75 - 7，79，81，82，83，155 - 6，
160 - 1：see also ceremonies and
rituals；social justice 另见"宗教
仪式""社会正义"

and theology，……与神学 26，137 - 8，
158：see also religion Western
tradition，另见西方宗教传统 7，
8 - 9，15，29，30，42，79，80，

84 - 5，95，98

art exhibitions see exhibitions，艺术展
览，见"展览"

art history，艺术史 15，43，84 - 5

and anthropology，……和人类学
14，49，61，70n4，99 - 111

Enlightenment，启蒙运动 xi，44

Medieval，中世纪……11，26 - 8

meaning in，……中的意义、含义
99 - 101

Ottoman era，奥斯曼时代的……97

Renaissance，文艺复兴……xi，4 - 5，
42 - 3

Romanticism，浪漫主义……xiii，15，
41 - 3

sixteenth-century，16 世纪……14，
26，27，37 - 8

art matrix，艺术矩阵 14，16，82 - 3

Christian，基督教……106 - 8

evolution of，……的演变 84：see al-
so art history，见"历史"

idea of，……的观念 25，48，78 - 9

relations within，……中的关系 39，
42，52，70，78

role of artisan，……中工匠的角色
（身份）38

transformations，……的变化 84

artistic agency，艺术实践主体 22，24 -
6，38，75 - 89，95 - 116，122

collective/collaborative，集体/协作

......62 - 4，75 - 7，82，84 - 5，89

divine，神圣的 xii，26 - 9，106 - 8

by non-artists，非艺术家......81 - 2

artistic inspiration，艺术灵感 134 - 5

artists，艺术家 5 - 6

agency of *see* artistic agency，......实
践主体，见"艺术的实践主体"

and artistry，......与艺术性 95 -
6，133

divine gifting，......神圣的天赋 28，
38，102，105 - 7

freedom of，......的创作自由 40

greatness of，......的伟大 x

inspiration，......的灵感 134 - 5

profit-making，......的盈利能力 67

as romantic heroes，浪漫主义的英
雄......15，42 - 4

royalty protection，......保持高贵性
63，71n12

see also individual artists，另见"个
体艺术家"

Assumption of the Virgin（Varese），
《圣母升天》104

auction houses，拍卖行 63

Augustine of Hipp，希波的奥古斯丁
105，106，109

Australasia，澳大拉西亚 11，145 - 50

see also Aboriginals；Maoris 另见
"土著人""毛利人"

authentication of works，作品的认证

62 - 3

Azoulay，Ariella，*Death's Showcase*，
阿里拉·阿邹雷，《死亡展示
柜》，33

Bachelard，Gaston，加斯东·巴什拉
1，2 - 3，94

Banksy，班克西 22

Bardon，Geoffrey，杰夫·巴登 68 - 9，
87，88

Barthes，Roland，罗兰·巴特 xi

Bateson，Gregory，格雷戈里·贝特
森 16

Batty，Philip，菲利普·巴蒂 59 -
60，72n24

Bauman，Zygmunt，齐格蒙·鲍曼 82

Baumgarten，Alexander，亚历山大·
鲍姆嘉通 43

Becker，Carol，卡罗尔·贝克尔 84

Bell，Richard，理查德·贝尔 62，64 -
5，72n14

Big Brush Stroke，《大笔触》65

Bellori，Pietro，皮耶特罗·贝洛
里 107

Belting，Hans，汉斯·贝尔廷 119n35

Bentham，Jeremy，杰里米·边沁 156

Bhabha，Homi，霍米·巴巴 150

Bharucha，Rustom，拉斯顿·巴鲁
卡 83

Bishop，Claire，克莱尔·毕晓普 91n9

艺术并非你想的那样

Boas，Franz，弗朗兹·博厄斯 49

body painting，身体绘画 75 - 7

Bonyhandy，Tim，蒂姆·博尼汉迪 72n24

Boomalli Cooperative，Sydney，悉尼的布马里合作社 66

Borromeo，Archbishop Carlo，大主教卡洛·波罗密欧 106

Bourriaud，Nicolas，尼古拉斯·伯瑞奥德 82，156

Buck-Morss，Susan，苏珊·巴克-莫尔斯 91n9

Butler，Judith，朱迪斯·巴特勒 14，52，136

Byzantine culture，拜占庭文化 29，108，118n27

Calvin，John，约翰·加尔文 50n4

Carter，Paul，保罗·卡特 69

Catholic Church，the，天主教会 xiii
　　Eucharist as sign，⋯⋯作为符号的圣餐 111 - 13
　　missionaries，⋯⋯传教士 39
　　Tridentine Reforms，特伦托⋯⋯改革 36，40，106
　　center-periphery models of cultur，文化的中心—外围模型 52 - 3，82
　　Centre Pompidou，Paris，巴黎的蓬皮杜艺术中心 1，3
　　*Les Promesses de Pass*é exhibition，

⋯⋯的"过去的承诺"展，5，157

ceremonies and rituals，宗教仪式
　　indigenous，土著⋯⋯ 76 - 7，76，79，126 - 7
　　Late Antique，古老的⋯⋯ 108
　　ownership of，⋯⋯的所有权 126 - 7

Certeau，Michel de 米歇尔·德·塞尔托 30，45，48

Chicano Park murals，USA，美国奇卡诺公园壁画 81

Christianity，基督教 xii - xiii，9，105 - 6
　　Byzantine，拜占庭⋯⋯ 29，108，118n27
　　Greek Orthodox，⋯⋯希腊正教 108
　　logic of indexicality，⋯⋯的索引性逻辑 117n21
　　medieval，中世纪⋯⋯ 11，26 - 8
　　Pauline ideas，保罗⋯⋯教义 30
　　Protestant，⋯⋯新教 30
　　Roman Catholic *see* Catholic Church，the，罗马天主教会，见"天主教会" theories of images，⋯⋯图像理论 26 - 7，38，102，108 - 9，117n21，158

Classicism，古典主义 41
　　and the grotesque，⋯⋯与怪诞 41

Clifford Possum Tjapaltjarri，克利福德·鲍泽姆·贾帕加利 62 - 3，65

colonialism *see* European colonialism,
殖民主义，见"欧洲殖民主义"

community planning,社区计划 4 - 6

Connelly, Frances,弗朗西斯·康纳
利 41

Couzens, Vicki,维姬·库岑斯 132

Cummings, Neil,尼尔·卡明斯 155 - 6

Dali, Salvador,萨尔瓦多·达利 20 -
1，31n3

Darwin, Charles,查尔斯·达尔文 11

death masks *see* ex-votos,死亡面具,
见"伏都教的奉献物"

Denver Art Museum,丹佛艺术博物馆
152 - 4，*152*，*153*

Derrida, Jacques,雅克·德里达 121,
137，153

Dresden Gallery,德累斯顿画廊
132，140n16

Duchamp, Marcel,马塞尔·杜尚 xi -
xii

Eagleton, Terry,特里·伊格尔顿
13，157

Edmonds, Fran,弗兰·埃德蒙兹 132

Eliasson, Olafur,奥拉维尔·埃利亚
松 159，162 - 3n16

Dufttunnel,《气味通道》160

Elkins, James,詹姆斯·艾尔金
斯 114n10

Embrace! exhibition, Denver, 丹佛的
"拥抱吧"展览 152 - 4，*153*，*154*

Enlightenment philosophy,启蒙哲学
xi，10 - 11，44 - 5，112

Enwezor, Okwui,奥凯威·恩韦佐 83

ethnic identity,民族认同 35，48，68,
138，146 - 50

hybridity, ⋯⋯ 杂交性 148 - 9，
150 - 1

Eurocentrism,欧洲中心主义 48，53

and indigenous art,⋯⋯与土著艺术
61

see also European colonialism,另见
"欧洲中心主义"

Europe,欧洲 10 - 11

colonialism *see* European colonial-
ism,殖民主义,见"欧洲殖民主
义"

Early Modern,早期现代⋯⋯ 14,
24，39

Enlightenment, ⋯⋯ 启蒙运动 xi,
11，14

sixteenth-century,16 世纪⋯⋯ 14,
26，27，37 - 8

see also Eurocentrism,另见"欧洲中
心主义"

European colonialism,欧洲殖民主义
37 - 9，41，96，130

in Africa,⋯⋯在非洲 34，83，84

in Australia,⋯⋯在澳大利亚 11

艺术并非你想的那样

in Central and South America,……
在中南美洲 146

in New Zealand,……在新西兰 146,
149

stereotypes,……的刻板印象 145

worldview,……世界观 52

European Orientalism,欧洲东方主义
48,96,114n2

exhibitions,展览 83,97－8

curating,……策划 12－13,84

focus of,关注于……82

of indigenous art,土著艺术……
61,63

see also individual exhibitions,另见
"个展"

exoticization,of art objects,艺术品的
异域化 39,57,59,64,96

ex-votos,伏都教奉献物 102－3,103,
105,115n16

Ferren,Andrew,安德鲁·费伦 155

First Australians see Aboriginals,第一
批澳大利亚土著人,见"土著人"

First Nations see indigenous peoples,
原住民,见"土著人"

Fisk,Robert,罗伯特·菲斯克 96－7

Foucault,Michel,米歇尔·福柯 11,
48,158

Geertz,Armin W.,阿明·W.格尔茨

139n9

Gell,Alfred,阿尔弗雷德·盖
尔 113n6

Art and Agency,《艺术与代理》16,
99,102,108,109

Gilio,Giovanni Andrea,乔瓦尼·安
德烈亚·吉利奥 29

Gillick,Liam,利亚姆·吉利克 91n9

Great Buddha of Kamakura,镰仓大佛
20,20

Guidi,Benedetta Cestelli,贝内德塔·
塞斯特利·圭迪 130－1

Hajas,Tibor,提波·哈雅斯 6

Hamburg Kunsthalle,汉堡艺术馆
152,153

Hatoum,Mona,莫娜·哈透姆 46－8

Quarters (Twelve Iron Structures),
《住所》,47,47

Heidegger,Martin,"The Origin of
the Work of Art," 马丁·海德格
尔《艺术作品的起源》134,135

Heinrich,Christoph,克里斯托夫·海
因里希 152

Hermannsburg School,Papunya,Aus-
tralia,澳大利亚帕普尼亚的赫尔
曼斯堡学校 87－8

Hirst,Damien,达明安·赫斯特 21,
31n4,67

For the Love of God,《看在上帝的

份上》21，31n4

history of art *see* art history，艺术史

history writing，历史写作 45，87，109 -
10

Hobsbawm, Eric, *How to Change the
World*，艾瑞克·霍布斯鲍姆《如
何改变世界》157

Hopi Cultural Preservation Office，霍
皮族文化保护办公室 127 - 9

Hopi religion，霍皮教 128 - 30，139 -
40n9

Hopi Tribal Council，霍皮部落委员会
16，128，139n9

Hugh of St. Victor，圣·维克多的
休 25

Huxley, Thomas Henry，托马斯·亨
利·赫胥黎 11

icons, Greek Orthodox 希腊正教的圣
像 108，118n27

The Ideal City (Corradini)，《理想城
市》（巴托罗密欧·科拉迪尼）
4，5

idolatry，偶像崇拜 36，39，122 - 3

indexicality，索引性 xi - xii，95 - 6，
98，103 - 4

 logic of，……逻辑 117n21，137，
 158，159

religious objects，宗教物品 103 -
4，117n21

indigenous peoples，土著人

 art，……艺术 53 - 4，87，122；*see
 also* Aboriginal art，另见"土著艺
 术"

 ethnic survival，……民族生存 149

 and European culture，……与欧洲
 文化 39，53，87，149

 identity，……身份 39，59，150

 land and property rights，……土地
 和所有权 146

 otherness，他者 146

 rituals，……仪式 76 - 7，76，79，
 127 - 32

 sovereignty，……主权 149

 see also Aboriginals; Amerindians;
 primitivism; Maoris，另见"土著
 人""美洲印第安人""原始主义"
 "毛利人"

Iran 伊朗，46

Jakobson, Roman，罗曼·雅各布
森 159

Johannesburg, South Africa，南非约
翰内斯堡 83 - 4

Jones, Caroline，卡罗琳·琼斯 160

Jones, Pamela M.，帕梅拉·M. 琼
斯 117n23

Kakuzo, Okakura，冈仓觉三 119n30

Kant, Immanuel，伊曼努尔·康德 13，

43，48

Kester, Grant,格兰特·凯斯特 21

Kngwarreye, Emily Kame,艾米丽·
卡莱·肯瓦芮 60，61 - 3，64，
67，68

 as batik artist,蜡染艺术家……67 -
8，68，88 - 9

 as High Modernist,作为高级现代
派的……64

 posthumous popularity,……去世后
的人气 65，71n10

 works：*My Country* ♯ 20,……作
品《我的国家♯20》61；*Utopia
panels*,《乌托邦系列》62，63

Koons, Jeff,杰夫·昆斯 67

Krauss, Rosalind,罗莎琳·克劳斯
xi, 158, 159

Kupka, Karel 卡雷尔·库普卡，
58，70n4

 Dawn of Art,《艺术的黎明》58

Kuwanwisiwma, Leigh,利·库瓦维
西瓦 127 - 8

Lamalama people, Australia,澳大利
亚拉玛拉玛人 79，90n2

Lancelot, Claude,克洛德·朗斯洛
111 - 12

language theory,言语理论 112 - 13

Las Casas, Fra Bartolomé de,弗拉·
巴托洛梅·德·拉斯·卡萨斯

39，50n7

Latour, Bruno,布鲁诺·拉图尔 viii -
ix

Leonardo da Vinci,莱奥纳尔多·达·
芬奇 27，28，30，109

 Treatise on Painting,《绘画论》40

Lessing, G. E, G. E. 莱辛 43

Lewandowska, Marysia,玛丽西亚·
勒万多夫斯卡 155 - 6

Libeskind, Daniel,丹尼尔·利伯斯
金 152

Lichtenstein, Roy,罗伊·利希滕斯
坦 65

Lomazzo, Gianpaolo,吉安保罗·洛马
佐 106，116n20

Louvre, Paris,巴黎卢浮宫 2

Lowish, Susa,苏珊·洛维什 54

 The Lure of the East exhibition,
"东方的诱惑"展览 96

Lyotard, Françis,弗朗索瓦·利奥
塔 92n19

manifesto,宣言

 nature of,……的本质 5 - 6

 power of,……的力量 157

Mann, Nicholas,尼古拉斯·曼恩
127 - 8，138n6

Maoris,毛利人 11，145 - 50

 identity,……身份 146，147，149

Marcus, George,乔治·马尔库斯 82

Marin，Louis，路易·马林 113

Marxism，马克思主义 157

Melborne Museum，墨尔本博物馆 90n2，140n12

 Donald Thomson Collection，唐纳德·汤姆森收藏 79

Mena，Luis de，*Casta Painting*，路易斯·德·梅纳《卡斯塔绘画》147

Metz，Christian，克里斯蒂安·梅茨 48

Michelangelo，米开朗基罗 25，28，30，105，116n19

 and Dante's *Divine Comedy*，……和但丁的《神曲》28

modernism，现代主义 xi–xii，53

Morphy，Howard，霍华德·莫菲 54，65，70n4

Morrison，James，詹姆斯·莫利森 63

Mulka Project，Australia，澳大利亚的穆尔卡项目 90n2

Mundine，Djon，琼·孟丹 66，72n16

Munn，Nancy，南希·芒恩 11

Murakami，Takashi，村上隆 19–20

Musée du Quai Branly，Paris，巴黎凯布朗利博物馆 55，59

museums，博物馆 16，55，58–9，60，76，142–61

 Aboriginal collaboration with，……的土著艺术收藏 78–9

 ambiguity，……的歧义 144

 and authenticity，……和真实性 97

 and cultural memory，……与文化记忆 77–8，145

 purpose of，……的目的 79，97，132，142–3

 technology，技术 150

 see also exhibitions，另见"展览"

Nagel，Alexander，亚历山大·纳格尔 xi，xii–xiii，116n19

Namatjira，Albert，阿尔伯特·纳玛其拉 69，88，92n20

Napoleon Bonaparte，拿破仑·波拿巴 xiii

National Gallery of Victoria，Melbourne，墨尔本维多利亚国家美术馆 72n24

National Museum，Canberra，堪培拉国家博物馆 60

Native Americans *see* Amerindians，美洲土著人，见"美洲印第安人"

nature，as inspiration for art，自然，作为艺术的灵感 25，27，36

Neanderthal people，尼安德特人 11，12

Neel，Alice，爱丽丝·尼尔 ix–x

Nelson，Robert，罗伯特·尼尔森 108

Neshat，Shirin，施林·奈沙 46，48

 Unveiling，《揭开面纱》，46

Nietzsche，尼采 9

艺术并非你想的那样

Nouvel，Jean，让·努维尔 58

Oguibe，Olu，欧鲁·欧奇贝 34 - 5

Omaar，Rageh，拉格·奥玛尔 96 - 7

Ottoman era，奥斯曼时期 97

Pacific region，art of，太平洋地区的
艺术 41

Paleotti，Archbishop Gabriele，加布里
埃莱·帕莱奥蒂大主教 29，37，
40，104 - 5，116n18

Panama City street gangs，巴拿马城的
街头帮派 81

Papastergiadis，Nikos，尼克斯·帕帕
斯特吉亚迪斯 72n18，80，
81，91n10

Papunya Relocation Centre，Austral-
ia，澳大利亚帕普尼亚政府搬迁
中心 59，69，72n24，88

Pera Museum，Istanbul，伊斯坦布尔
的佩拉博物馆 96

Perkins，Hetti，海蒂·珀金斯
66，72n16

philosophy，哲学 135 - 6
aesthetics see aesthetics，……美学，
见"美学"
Aristotelian，亚里士多德……25，
26 - 7，42
Byzantine，拜占庭……29
Enlightenment see Enlightenment

philosophy，启蒙运动，见"启蒙运
动哲学"
German Idealist，德国唯心主义
者……13
Kantian，康德……29
medieval，中世纪……11，26 - 8
Platonic，柏拉图……25，135：see
also Plato，另见"柏拉图"
Western，西方……9 - 10：see also
Christianity，另见"基督教"
Photios，佛提奥斯 29，32n10
photography，照片 xi，136，158
and indexicality，……及索引性 158
interpretation，……的阐释 136 - 7
and religious sensitivities，……与宗
教意识 127 - 30
Picasso，Pablo，巴勃罗·毕加索
42，74
Les Desmoiselles d'Avignon，……的
《亚威农少女》42
Plato，柏拉图 2 - 3，133 - 4，135 -
6，137
Republic，……的《理想国》4，
133，134
Ponti，Gio，吉奥·庞蒂 152
primitivism，原始主义 11，53，145
perceived，处于……64
see also Aboriginal art；indigenous
peoples，另见"土著艺术""土著人"
profit-making，from art sales，艺术市

场,盈利能力 63

psychoanalysis,精神分析 45

Queensland Art Gallery, Australia,澳大利亚的昆士兰美术馆 62

Raggett, Obed,奥贝德·拉格特 69

Rancière, Jacques,雅克·朗西埃 7 - 8, 82, 109, 118n28, 158 - 9

Raphael,拉斐尔 24 - 5

Reformation, Protestant,天主教改革 39

relational aesthetics,关系美学 82

religion,宗教 99

art and,艺术与…… x - xi, xii, 2, 8, 16, 24, 99 - 100, 137

compared with art,……与艺术比较 3

"divine terror",……神圣恐惧 134

history of,……的历史 xii

ideas of creation,……中的创作观念 9

idolatry see idolatry,……偶像崇拜,见"偶像崇拜"

relics,圣髑 xii, 102 - 3

sacred images,圣像 29, 30, 37, 72n24, 109, 158

and secularism,……和世俗主义 14

votive offerings,……祭品 102 - 3, 103, 105

see also Christianity,另见"基督教"

Renaissance painting,文艺复兴时期的绘画 xi, 4, 42 - 3

contemporary literature on,同时代的有关……的文献 28 - 9, 102, 118n26

importance of,……的重要性 101

Reni, Guido,圭多·雷尼 107 - 8

The Republic (Plato),《理想国》(柏拉图)4

Rogoff, Irit,艾里特·罗格夫 133

Romanticism,浪漫主义 xiii, 15, 41 - 3

Rousseau, Jean-Jacques,让-雅克·卢梭 41

Ryan, Judith,朱迪思·瑞安 72n24

Sacro Monte, Jerusalem,耶路撒冷的圣山 104

Said, Edward, Orientalism,爱德华·赛义德,《东方主义》48 - 9

Salamandra, Christa,克里斯塔·萨拉曼德拉 96

Sandison, Charles,查尔斯·桑迪森 56

scientific naturalism,科学自然主义 37

secularism,世俗主义 xiii, 14, 110

Shonibare, Yinka,印卡·修尼巴尔 33 - 4, 35

Nelson's Ship in a Bottle,《瓶中的纳尔逊战舰》33, 34, 35, 49n3

艺术并非你想的那样

Siegel, Jonah, 乔纳·西格尔 142

Singh, Kavita, 卡维塔·辛格 132

social justice, 社会正义 10, 80 - 1

socialization, 社会化 79

　　see also ceremonies, 另见"仪式"

Solomon, Deborah, 黛博拉·所罗门
　　ix - x

Sontag, Susan, 苏珊·桑塔格 136

South Africa, 南非 83, 91n16

St. Augustine see Augustine of Hippo,
　　圣·奥古斯丁, 见"希波的奥古斯
　　丁"

Stallabrass, Julian, 朱利安·斯托拉
　　布拉斯 83

Summers, David, 大卫·萨默斯 113 -
　　14n7, 116n18, 116 - 17n21

　　Real Spaces, 《真实空间》99 - 102

Tate Britain gallery, London, 伦敦的
　　泰特美术馆 96

Te Maori exhibition, Wellington, 惠
　　灵顿"毛利文化"展 145 - 6

Te Papa Tongarewa Museum, Wel-
　　lington, 蒂帕帕国家博物馆 146 -
　　7, 148, 150, 151

Thomas Aquinas see Aquinas, 托马
　　斯·阿奎那, 见"阿奎那"

Thomas, Nicholas, 尼古拉斯·托马
　　斯 144

Tjampitjinpa, Kaapa Mbitjana, 卡帕·

姆比特贾纳·特贾姆皮特金帕
　　68 - 9, 87 - 8

Trafalgar Square, 特拉法加广场 33

Tridentine Reforms, 特伦托天主教改
　　革 40, 106

Utopia (More), 《乌托邦系列》4

utopian visions, 《乌托邦》展览场景
　　4 - 5

The Value of Things (Cummings and
　　Lewandowska), 尼尔·卡明斯和
　　玛丽西亚·勒万多夫斯卡的《物
　　的价值》155 - 6, 156

van Gogh, Theo, 西奥·凡·高 123

Vasari, Giorgio, 乔尔乔·瓦萨里 25,
　　28, 30

Vico, Giambattista, 詹巴蒂斯塔·维
　　科 41

visuality, 视觉性 43 - 4, 48 - 9

Voth, V. R, V. R. 沃斯 127

Walters Art Gallery, Baltimore, 巴尔
　　的摩沃尔特斯美术馆 4

Warburg, Aby, 阿比·瓦尔堡 127 -
　　8, 129, 130

Warburg Institute, University of Lon-
　　don, 伦敦大学瓦尔堡研究院
　　127, 128 - 31

Warhol, Andy, 安迪·沃霍尔 20

Weddigen，Tristan，特里斯坦·韦迪根 132

Western Desert art movement，西部沙漠艺术运动 72-3n24，87，89

 acrylic paintings，丙烯画 54-5，57，67-8

 techniques，技术 65

Western traditions，of culture，西方文化传统 53

 see also under art，另见"艺术"条目

Wheoke，Jonathan Mane，乔纳森·曼·怀克 150

Whitechapel Gallery，London，伦敦白教堂美术馆 80

Williams，Raymond，雷蒙德·威廉姆斯 44

women，女性

 artists' groups，……艺术家团体 68

 and Islam，女性与伊斯兰 96-7

 marginalization of，……的边缘化 45-6

Wood，Christopher，克里斯托弗·伍德 xi，xii-xiii

Yilpara，Australia，澳大利亚伊尔帕拉 76，79

Yirrkala Arts Centre，North Arnhem Land，北阿纳姆地的伊尔卡拉艺术中心 90n2

Yolngu people，雍古人 66，72n15

 artefacts，人工制品 58

 circumcision rituals，割礼仪式 76-7，76，79

Zuccaro，Federico，费德里科·祖卡罗 106-7，116-17n21

Zwingli，Ulrich，乌尔里希·慈运理 36

《当代学术棱镜译丛》
已出书目

媒介文化系列

第二媒介时代 [美]马克·波斯特

电视与社会 [英]尼古拉斯·阿伯克龙比

思想无羁 [美]保罗·莱文森

媒介建构：流行文化中的大众媒介 [美]劳伦斯·格罗斯伯格 等

揣测与媒介：媒介现象学 [德]鲍里斯·格罗伊斯

媒介学宣言 [法]雷吉斯·德布雷

媒介研究批评术语集 [美]W. J. T. 米歇尔　马克·B. N. 汉森

解码广告：广告的意识形态与含义 [英]朱迪斯·威廉森

全球文化系列

认同的空间——全球媒介、电子世界景观与文化边界 [英]戴维·莫利

全球化的文化 [美]弗雷德里克·杰姆逊　三好将夫

全球化与文化 [英]约翰·汤姆林森

后现代转向 [美]斯蒂芬·贝斯特　道格拉斯·科尔纳

文化地理学 [英]迈克·克朗

文化的观念 [英]特瑞·伊格尔顿

主体的退隐 [德]彼得·毕尔格

反"日语论" [日]莲实重彦

酷的征服——商业文化、反主流文化与嬉皮消费主义的兴起 [美]托马斯·弗兰克

超越文化转向 [美]理查德·比尔纳其 等

全球现代性：全球资本主义时代的现代性 [美]阿里夫·德里克

文化政策 [澳]托比·米勒 [美]乔治·尤迪思

通俗文化系列

解读大众文化 [美]约翰·菲斯克
文化理论与通俗文化导论(第二版) [英]约翰· 斯道雷
通俗文化、媒介和日常生活中的叙事 [美]阿瑟·阿萨·伯格
文化民粹主义 [英]吉姆·麦克盖根
詹姆斯·邦德:时代精神的特工 [德]维尔纳·格雷夫

消费文化系列

消费社会 [法]让·鲍德里亚
消费文化——20世纪后期英国男性气质和社会空间 [英]弗兰克·莫特
消费文化 [英]西莉娅·卢瑞

大师精粹系列

麦克卢汉精粹 [加]埃里克·麦克卢汉 弗兰克·秦格龙
卡尔·曼海姆精粹 [德]卡尔·曼海姆
沃勒斯坦精粹 [美]伊曼纽尔·沃勒斯坦
哈贝马斯精粹 [德]尤尔根·哈贝马斯
赫斯精粹 [德]莫泽斯·赫斯
九鬼周造著作精粹 [日]九鬼周造

社会学系列

孤独的人群 [美]大卫·理斯曼
世界风险社会 [德]乌尔里希·贝克
权力精英 [美]查尔斯·赖特·米尔斯
科学的社会用途——写给科学场的临床社会学 [法]皮埃尔·布尔迪厄
文化社会学——浮现中的理论视野 [美]戴安娜·克兰

白领：美国的中产阶级 [美]C. 莱特·米尔斯

论文明、权力与知识 [德]诺贝特·埃利亚斯

解析社会：分析社会学原理 [瑞典]彼得·赫斯特洛姆

局外人：越轨的社会学研究 [美]霍华德·S. 贝克尔

社会的构建 [美]爱德华·希尔斯

新学科系列

后殖民理论——语境 实践 政治 [英]巴特·穆尔-吉尔伯特

趣味社会学 [芬]尤卡·格罗瑙

跨越边界——知识学科 学科互涉 [美]朱丽·汤普森·克莱恩

人文地理学导论：21世纪的议题 [英]彼得·丹尼尔斯 等

文化学研究导论：理论基础·方法思路·研究视角 [德]安斯加·纽宁
[德]维拉·纽宁主编

世纪学术论争系列

"索卡尔事件"与科学大战 [美]艾伦·索卡尔 [法]雅克·德里达 等

沙滩上的房子 [美]诺里塔·克瑞杰

被困的普罗米修斯 [美]诺曼·列维特

科学知识：一种社会学的分析 [英]巴里·巴恩斯 大卫·布鲁尔 约翰·亨利

实践的冲撞——时间、力量与科学 [美]安德鲁·皮克林

爱因斯坦、历史与其他激情——20世纪末对科学的反叛 [美]杰拉尔德·
霍尔顿

真理的代价：金钱如何影响科学规范 [美]戴维·雷斯尼克

科学的转型：有关"跨时代断裂论题"的争论 [德]艾尔弗拉德·诺德曼
[荷]汉斯·拉德 [德]格雷戈·希尔曼

广松哲学系列

物象化论的构图 [日]广松涉

事的世界观的前哨 [日]广松涉

文献学语境中的《德意志意识形态》 [日]广松涉

存在与意义（第一卷） [日]广松涉

存在与意义（第二卷） [日]广松涉

唯物史观的原像 [日]广松涉

哲学家广松涉的自白式回忆录 [日]广松涉

资本论的哲学 [日]广松涉

马克思主义的哲学 [日]广松涉

世界交互主体的存在结构 [日]广松涉

国外马克思主义与后马克思思潮系列

图绘意识形态 [斯洛文尼亚]斯拉沃热·齐泽克 等

自然的理由——生态学马克思主义研究 [美]詹姆斯·奥康纳

希望的空间 [美]大卫·哈维

甜蜜的暴力——悲剧的观念 [英]特里·伊格尔顿

晚期马克思主义 [美]弗雷德里克·杰姆逊

符号政治经济学批判 [法]让·鲍德里亚

世纪 [法]阿兰·巴迪欧

列宁、黑格尔和西方马克思主义：一种批判性研究 [美]凯文·安德森

列宁主义 [英]尼尔·哈丁

福柯、马克思主义与历史：生产方式与信息方式 [美]马克·波斯特

战后法国的存在主义马克思主义：从萨特到阿尔都塞 [美]马克·波斯特

反映 [德]汉斯·海因茨·霍尔茨

为什么是阿甘本？ [英]亚历克斯·默里

未来思想导论：关于马克思和海德格尔 [法]科斯塔斯·阿克塞洛斯

无尽的焦虑之梦：梦的记录（1941—1967）附《一桩两人共谋的凶杀案》
（1985） [法]路易·阿尔都塞

马克思：技术思想家——从人的异化到征服世界 [法]科斯塔斯·阿克塞洛斯

经典补遗系列

卢卡奇早期文选 [匈]格奥尔格·卢卡奇

胡塞尔《几何学的起源》引论 [法]雅克·德里达

黑格尔的幽灵——政治哲学论文集[Ⅰ] [法]路易·阿尔都塞

语言与生命 [法]沙尔·巴依

意识的奥秘 [美]约翰·塞尔

论现象学流派 [法]保罗·利科

脑力劳动与体力劳动:西方历史的认识论 [德]阿尔弗雷德·索恩–雷特尔

黑格尔 [德]马丁·海德格尔

黑格尔的精神现象学 [德]马丁·海德格尔

生产运动:从历史统计学方面论国家和社会的一种新科学的基础的建立 [德]弗里德里希·威廉·舒尔茨

先锋派系列

先锋派散论——现代主义、表现主义和后现代性问题 [英]理查德·墨菲

诗歌的先锋派:博尔赫斯、奥登和布列东团体 [美]贝雷泰·E.斯特朗

情境主义国际系列

日常生活实践 1.实践的艺术 [法]米歇尔·德·塞托

日常生活实践 2.居住与烹饪 [法]米歇尔·德·塞托 吕斯·贾尔 皮埃尔·梅约尔

日常生活的革命 [法]鲁尔·瓦纳格姆

居伊·德波——诗歌革命 [法]樊尚·考夫曼

景观社会 [法]居伊·德波

当代文学理论系列

怎样做理论 [德]沃尔夫冈·伊瑟尔

21 世纪批评述介 [英]朱利安·沃尔弗雷斯

后现代主义诗学:历史·理论·小说 [加]琳达·哈琴

大分野之后:现代主义、大众文化、后现代主义 [美]安德列亚斯·胡伊森

理论的幽灵:文学与常识 [法]安托万·孔帕尼翁

反抗的文化:拒绝表征 [美]贝尔·胡克斯

戏仿:古代、现代与后现代 [英]玛格丽特·A.罗斯

理论入门 [英]彼得·巴里

现代主义 [英]蒂姆·阿姆斯特朗

叙事的本质 [美]罗伯特·斯科尔斯 詹姆斯·费伦 罗伯特·凯洛格

文学制度 [美]杰弗里·J.威廉斯

新批评之后 [美]弗兰克·伦特里奇亚

文学批评史:从柏拉图到现在 [美]M.A.R.哈比布

德国浪漫主义文学理论 [美]恩斯特·贝勒尔

萌在他乡:米勒中国演讲集 [美]J.希利斯·米勒

文学的类别:文类和模态理论导论 [英]阿拉斯泰尔·福勒

思想絮语:文学批评自选集(1958—2002) [英]弗兰克·克默德

叙事的虚构性:有关历史、文学和理论的论文(1957—2007) [美]海登·
怀特

21 世纪的文学批评:理论的复兴 [美]文森特·B.里奇

核心概念系列

文化 [英]弗雷德·英格利斯

风险 [澳大利亚]狄波拉·勒普顿

学术研究指南系列

美学指南 [美]彼得·基维

文化研究指南 [美]托比·米勒

文化社会学指南 [美]马克·D.雅各布斯 南希·韦斯·汉拉恩

艺术理论指南 [英]保罗·史密斯 卡罗琳·瓦尔德

《德意志意识形态》与文献学系列

梁赞诺夫版《德意志意识形态·费尔巴哈》[苏]大卫·鲍里索维奇·梁赞诺夫

《德意志意识形态》与 MEGA 文献研究 [韩]郑文吉

巴加图利亚版《德意志意识形态·费尔巴哈》[俄]巴加图利亚

MEGA:陶伯特版《德意志意识形态·费尔巴哈》 [德]英格·陶伯特

当代美学理论系列

今日艺术理论 [美]诺埃尔·卡罗尔

艺术与社会理论——美学中的社会学论争 [英]奥斯汀·哈灵顿

艺术哲学:当代分析美学导论 [美]诺埃尔·卡罗尔

美的六种命名 [美]克里斯平·萨特韦尔

文化的政治及其他 [英]罗杰·斯克鲁顿

当代意大利美学精粹 周 宪 [意]蒂齐亚娜·安迪娜

现代日本学术系列

带你踏上知识之旅 [日]中村雄二郎 山口昌男

反·哲学入门 [日]高桥哲哉

作为事件的阅读 [日]小森阳一

超越民族与历史 [日]小森阳一 高桥哲哉

现代思想史系列

现代主义的先驱:20 世纪思潮里的群英谱 [美]威廉·R.埃弗德尔

现代哲学简史 [英]罗杰·斯克拉顿

美国人对哲学的逃避:实用主义的谱系 [美]康乃尔·韦斯特

时空文化:1880—1918 [美]斯蒂芬·科恩

视觉文化与艺术史系列

可见的签名 [美]弗雷德里克·詹姆逊

摄影与电影 [英]戴维·卡帕尼

艺术史向导 [意]朱利奥·卡洛·阿尔甘　毛里齐奥·法焦洛

电影的虚拟生命 [美]D. N. 罗德维克

绘画中的世界观 [美]迈耶·夏皮罗

缪斯之艺:泛美学研究 [美]丹尼尔·奥尔布赖特

视觉艺术的现象学 [英]保罗·克劳瑟

总体屏幕:从电影到智能手机 [法]吉尔·利波维茨基
[法]让·塞鲁瓦

艺术史批评术语 [美]罗伯特·S.纳尔逊　[美]理查德·希夫

设计美学 [加拿大]简·福希

工艺理论:功能和美学表达 [美]霍华德·里萨蒂

艺术并非你想的那样 [美]唐纳德·普雷齐奥西　[美]克莱尔·法拉戈

当代逻辑理论与应用研究系列

重塑实在论:关于因果、目的和心智的精密理论 [美]罗伯特·C.孔斯

情境与态度 [美]乔恩·巴威斯　约翰·佩里

逻辑与社会:矛盾与可能世界 [美]乔恩·埃尔斯特

指称与意向性 [挪威]奥拉夫·阿斯海姆

说谎者悖论:真与循环 [美]乔恩·巴威斯　约翰·埃切曼迪

波兰尼意会哲学系列

认知与存在:迈克尔·波兰尼文集 [英]迈克尔·波兰尼

科学、信仰与社会 [英]迈克尔·波兰尼

现象学系列

伦理与无限:与菲利普·尼莫的对话 [法]伊曼努尔·列维纳斯

新马克思阅读系列

政治经济学批判:马克思《资本论》导论 [德]米夏埃尔·海因里希

江苏省版权局著作权合同登记　图字：10-2017-260号

图书在版编目(CIP)数据

艺术并非你想的那样 / （美）唐纳德·普雷齐奥西，（美）克莱尔·法拉戈著；谷文文译. — 南京：南京大学出版社，2024.1

（当代学术棱镜译丛 / 张一兵主编）

书名原文：Art Is Not What You Think It Is

ISBN 978-7-305-25851-0

Ⅰ. ①艺… Ⅱ. ①唐… ②克… ③谷… Ⅲ. ①艺术理论 Ⅳ. ①J0

中国版本图书馆 CIP 数据核字(2022)第 104161 号

出版发行　南京大学出版社
社　　址　南京市汉口路22号　　　邮　编　210093
丛 书 名　当代学术棱镜译丛
书　　名　艺术并非你想的那样
　　　　　YISHU BINGFEI NI XIANGDE NAYANG
著　　者　[美]唐纳德·普雷齐奥西　[美]克莱尔·法拉戈
译　　者　谷文文
责任编辑　王冠蕤
照　　排　南京南琳图文制作有限公司
印　　刷　南京新世纪联盟印务有限公司
开　　本　635 mm×965 mm　1/16　印张 13.75　字数 220 千
版　　次　2024 年 1 月第 1 版　2024 年 1 月第 1 次印刷
ISBN 978-7-305-25851-0
定　　价　59.00 元

网　　址　http://njupco.com
官方微博　http://weibo.com/njupco
官方微信　njupress
销售热线　025-83594756

＊ 版权所有，侵权必究
＊ 凡购买南大版图书，如有印装质量问题，请与所购
　图书销售部门联系调换